西洋名建築解剖圖鑑

圖解橫跨4千年、締造歷史的70件名作

編著

川向正人
Kawamukai Masato

海老澤模奈人
Ebisawa Monado

加藤耕一
Kato Koichi

前言

本書為「解剖圖鑑」系列叢書之一，從古代乃至近代的西洋建築中挑選出名作（傑作），並透過圖文並茂的插圖與文字解說每件作品的整體與細部特色。一共精選了70多件名作。

對身為西洋建築史研究者的作者群而言，在這次「解剖圖鑑」上投注的心血是一種「嘗試」。可收錄的案例有限，所以我們對每一個案例都格外留意，使用適當詞語（術語），準確地製圖，並且設計出在閱讀過程中能透過圖像同步確認的排版。2位插畫家也都為了繪製準確的圖像而傾盡心力。

我們在撰寫含括建築在內的藝術類書籍時，在某些方面總是格外用心，像是素材、技術、形態、作者或委建人的意圖、時代精神等各式各樣的要素，以及作品整體與細部的最終樣貌，盡可能透過視覺化來解說彼此之間的關係。

本書針對任何一件名作皆一致採取解剖學的方式來描述，從整體（右頁）到細部（左頁），逐一詳加檢視分析。

希望讀者只須快速瀏覽便能自行領會本書所精選的「名作」建築有何高明之處，不過以名作來說，所涉及的建築師、專業工匠與委建人、所用素材與技術、相關的民族、國家與地區，以及宗教、歷史與風格等資訊與知識都十分豐富。這些要素皆已經過充分研究，用來統整的形成與構成原理也簡明易懂，因此儘管內容複雜，卻能輕鬆做到可視化。打造出由這資訊與知識組成的多種網絡，而名作不但被收錄於其中、可隨時提取，更可說是接續網絡的節點。另外再補充一點：本書所收錄的資訊與內容皆具有普世的價

2

值。換言之，即便不能斷言「對全人類而言」，但對建築文化發展程度在世界上數一數二的日本人而言，至少有其價值。

話雖如此，判定「名作」的基準是相對而非絕對的，不同的評選者可能會（根據資訊、個人經驗或觀察角度）列出不同的「名作」清單。在決定本書的作者陣容時，特意地錯開了年齡世代，邀請多位熟悉國外情況，尤其是致力於研究不同國家（民族）與時代（風格）的新進年輕研究者加入我們的行列。

我們認為最終展現出的成果是——每篇解說都寫得乾淨俐落又清晰明瞭，彷彿實際從建築外部走入內部，侃侃而談建築的魅力。您覺得如何呢？

在撰寫時不會把分歧或對立帶進文章裡，反而追求彼此的連結與關聯性。無論是整體還是細節，應該都能讓大家腦海中浮現一套以這些關聯性為節點延展而成的廣闊網絡，建構起包羅萬象的龐大秩序。

無論從哪件「名作」入門，建議先不帶成見（順其自然、對等）地切入。不先入為主，用自己的方式消化吸收。古代、中世、近世與近代，各個時代的開頭與結尾處都另闢了2種專欄，應該也有助於理解書中內容。倘若在探究略為深奧的建築世界時，腦中逐漸浮現出一套整體秩序的架構，應該是已經形成「真實自我」的讀者對「名作」所產生的原創印象吧。

2023年1月　　川向正人

3

目錄

第 **1** 章

古代

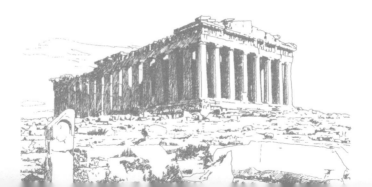

第 **2** 章

中世

第 **3** 章

近世

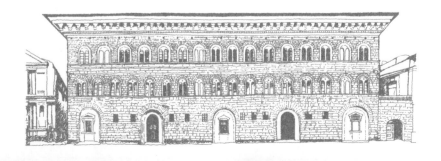

第 **4** 章

近代

column

插畫　土田菜摘
　　　長沖充
裝幀　米倉英弘（細山田デザイン事務所）
DTP　天龍社

第 1 章

古代

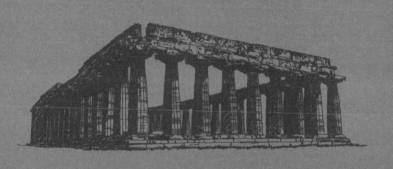

在西洋建築史中，將希臘與羅馬建築稱作古典建築。這是因為歐洲人長期以來將其視為重要的建築基礎。我們在談論羅馬建築時，無法略過希臘建築不談。此外，羅馬帝國統治的領域廣闊，不僅限於歐洲，還含括以地中海為中心的埃及與美索不達米亞。因此，集古代建築之大成也是羅馬建築的一大特色。這也成了後來孕育出教堂建築的基礎。

<div style="writing vertical">

柱式與拱門──西歐建築的古典風格

</div>

神與宗教在古代是至關重要的建築主題。古代的宗教基本上是多神教，並建造了各式各樣的神殿。屬於一神教的基督教在羅馬帝國獲得正式承認，是歐洲史上的重大事件，從而催生出教堂建築。（太記）

東方國家

東方的古文明透過往上堆砌的石材與成排的柱子，為其神祇與國王打造出雄偉的建築。

以金字塔聞名的古埃及神殿建築重視的是沿著中軸線往水平方向展開。讓多個堂室相連，愈深處的堂室愈重要。

另一方面，美索不達米亞的建築主題講求的是聳入雲霄。巴別塔與空中花園等家喻戶曉的傳說，很可能與那座形似金字塔而被稱做梯形廟塔（Ziggurat）的宏偉建築脫不了關係。

古埃及
卡納克的阿蒙大神廟[14頁]多柱室的結構圖

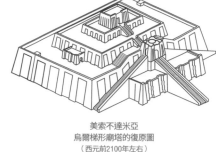

美索不達米亞
烏爾梯形廟塔的復原圖
（西元前2100年左右）

希臘

希臘人透過堆砌美麗的石材建造出神廟等巨作。神廟皆飾以精美的雕刻，並巧妙布局使其本身猶如一件件雕刻作品（視覺補正），以建築美學的基礎來說，其柱列之美已堪稱巔峰。

神廟建築的外觀還發展出所謂的柱式（Order）原則。這是為了將建築正面設計得美輪美奐，而針對立面的基座乃至屋簷等各種要素的形狀、排列與尺寸的比例所整理出的一套規範。

帕德嫩神廟[20頁]的結構圖

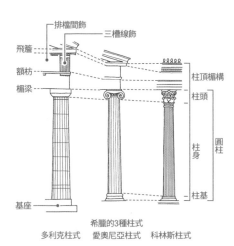

排檔間飾

三槽線飾

飛簷

額枋

楣梁

柱頂楣構

柱頭

圓柱

柱身

柱基

基座

希臘的3種柱式
多利克柱式　愛奧尼亞柱式　科林斯柱式

羅馬

羅馬建築繼承了希臘的柱式原則。源自希臘的3大柱式再加上托斯坎柱式與複合柱式，一共有5種柱式。整體結構已系統化，建築皆沿著明確的中軸線展開，並巧妙運用左右對稱與大小對比等技巧。

在技術方面，利用以羅馬混凝土製成的承重牆來支撐結構，發展出拱門、拱頂、穹頂這類與希臘形式截然不同的技法。這個時期最著名的建築書籍則是《建築十書》，由西元前1世紀的建築師維特魯威所著。

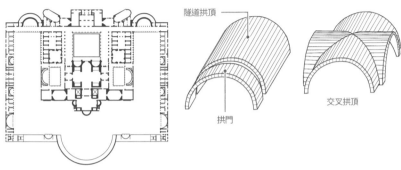

隧道拱頂

拱門

交叉拱頂

圖拉真浴場（公共浴場，西元104-109年）設計者為大馬士革的阿波羅多洛斯。是可以了解羅馬浴場的巨大規模與系統化結構的一大傑作

早期基督教

在基督教獲得正式承認後，教堂建築便成為一種重要的建築類型。從羅馬建築長期培養累積下來的傳統中，陸陸續續催生出教堂建築的新形式。建造出設有長方形大空間並且在後方設置祭壇的巴西利卡式教堂，或是活用圓形、八角形等中心明確的形狀所構成的集中式教堂。此外，還為了勤於修行的人們打造了修道院。可想而知，這類建築在空間上與技術上都與羅馬建築息息相關，並且成為後來不斷出現的各種教堂建築之起源。

耶路撒冷的聖墓教堂　4世紀的復原圖

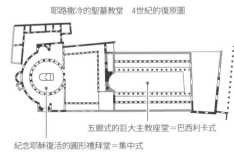

五廊式的巨大主教座堂＝巴西利卡式

紀念耶穌復活的圓形禮拜堂＝集中式

西奈山的聖凱薩琳修道院（6世紀）現狀

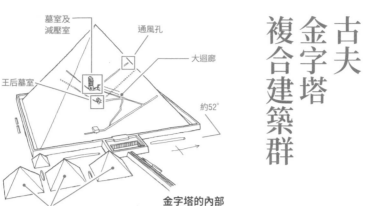

墓室及減壓室

通風孔

大迴廊

王后墓室

約52°

金字塔的內部

歷任王后
的金字塔

古夫金字塔的祭廟

古夫金字塔

貴族的墓室（馬斯塔巴墓）

堤道

獅身人面像

工匠村

> 19世紀的探險家利用炸藥炸掉表面的石頭才發現原本的入口與通道，不過目前仍維持封閉狀態

> 「大迴廊」、「王后墓室」與通往墓室的上升通道皆以石栓堵住

> 如今若要進入金字塔內部，可透過9世紀奉馬蒙之命開鑿的洞穴進入內部通道。還可通往連接墓室（安置棺木的空間）與「王后墓室」的「大迴廊」

內含懸空墓室的
不朽建築

古夫
金字塔
複合建築群

西元前2650年左右，為了讓植物等打造而壽命較短的建築能更永久，權貴人士紛紛開始採用石材，之後王室又隨著太陽信仰的興起而建造金字塔。在這些試錯與摸索之中，古夫金字塔便是石造建築技術累積下來

的結晶，無論是大小、形狀或技術的品質，各方面都十分卓越[※1]。

在14世紀英格蘭林肯大教堂的塔樓（160m）完成之前，這座底邊長230.3m並且高達146.6m的四角錐體曾經是世界最高的建築。

（安岡）

※1：古夫金字塔的坡度約為52°，且在古夫金字塔之後的金字塔坡度也一直維持在52°左右。由此可知，當時的古埃及人已經懂得運用幾何學知識、精確的測量技術及高度的施工管理能力，無論何種規模都能成功打造出理想的金字塔形狀

金字塔複合建築群的結構

此金字塔複合建築群是由金字塔、配置於東側的祭廟以及通往河岸神殿的堤道所構成。金字塔與各神殿是透過外圍牆壁與外界相隔，只能從水道相通的河岸神殿進入。外圍牆壁四周則有船隻與王公貴族的墓地（小金字塔、馬斯塔巴墓），十分密集地形成一座龐大的墓地。

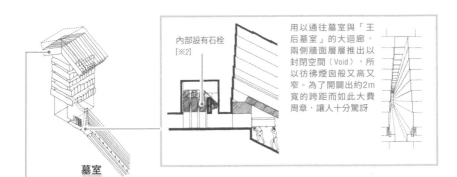

內部設有石栓
[※2]

用以通往墓室與「王后墓室」的大迴廊，兩側牆面層層推出以封閉空間（Void），所以彷彿煙囪般又高又窄。為了開闢約2m寬的跨距而如此大費周章，讓人十分驚訝

墓室

為了在金字塔內部打造懸空般的墓室（5.24m×10.49m×5.84m），必須將其上方部分所承受的負荷轉移至外側。名為「減壓室」的架構裝置，是以8～9根比石灰岩還硬的亞斯文產優質花崗岩製成的橫梁並排為一層，共堆疊5層。中間穿插桁材，使其緊密咬合堆疊，藉此支撐金字塔的上部，並將其施加於下方空間的負荷分散至外側

表面本來皆鋪設了外包石塊，但如今已毀損大半。相對於古夫金字塔是以石灰岩飾面，卡夫拉金字塔與孟考拉金字塔則是下層為花崗岩、中上層才以石灰岩做最後修飾

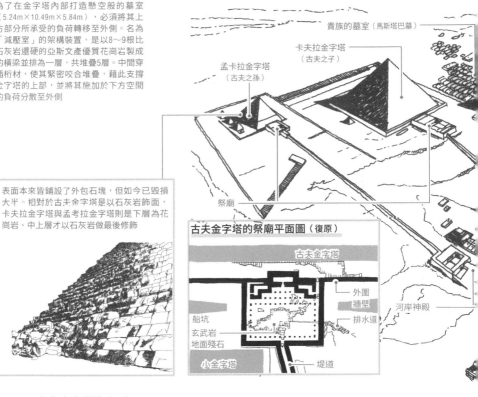

貴族的墓室（馬斯塔巴墓）

卡夫拉金字塔（古夫之子）

孟卡拉金字塔（古夫之孫）

祭廟

古夫金字塔的祭廟平面圖（復原）

古夫金字塔

外圍牆壁

船坑

玄武岩地面殘石

排水道

小金字塔

堤道

河岸神殿

Data	古夫金字塔複合建築群	■地點：埃及、吉薩/Egypt, Giza
		■建造年分：約西元前2570年　■設計：不詳

※2：下葬後，會利用花崗岩製的石栓封死通往墓室入口前的通道，以防止盜墓。然而，狡詐的盜墓者會繞開堅硬的石栓，開鑿石灰岩或岩盤緩緩前進，所以石栓毫無作用。在金字塔時代以前王公貴族的墓室裡便已發現這類石栓，由此可窺見自古以來權貴人士為盜墓問題傷透腦筋的模樣

時間孕育出的
巨大神廟複合設施
卡納克的
阿蒙大神廟

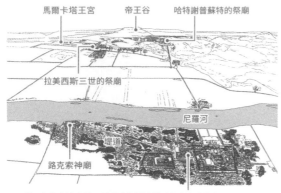

馬爾卡塔王宮　帝王谷　哈特謝普蘇特的祭廟

拉美西斯三世的祭廟

尼羅河

堤道

路克索神廟

除了卡納克神廟外，首都底比斯中還建有路克索神廟及位於西岸的歷代法老王與貴族的墓地與祭廟。卡納克神廟與這些設施之間是透過由水路與陸路構成的堤道相連，神轎隊伍往來如織

姆特神域

第1中庭

第1塔門

碼頭

整體圖（復原）

第1塔門

東西軸的堤道

獅身人面像並排於堤道兩側

碼頭入口處的方尖碑

庶民通常連神廟境內都不得踏足，更別說是至聖所了。刻意強調從昏暗的神廟內部到第1塔門之間的長軸線，將光明與黑暗、世俗與神祕，以及漫長的歷史歲月加以視覺化

卡納克神廟是由為蒙圖、姆特與阿蒙所打造的3大神域所構成，阿蒙神域在其中擔綱核心角色。

自底比斯成為埃及首都的新王國時期（西元前1570~西元前1070年）以來，歷代法老王全都傾注心血於興建卡納克神廟，此神廟被視為國家主神

阿蒙拉神信仰的聖地。圍繞著中王國時期的石造神廟不斷擴建逾千年，一直到了第30王朝時期（大約西元前370年），神廟總面積已經廣達約30萬㎡[※1]。（安岡）

※1：在埃及的神廟中，對主神的信仰愈是昌盛，歷代國王就愈會捐建新建築。卡納克的阿蒙大神廟自創建以來幾乎便是擴建施工不斷，是一座基礎建設計畫隨時更新而面容持續變化的建築

阿蒙神域是歷代法老王的共同傑作

阿蒙神域是由東西向與南北向垂直相交的2條堤道所構成。以此軸線為基礎,透過擴建10座塔門(Pylon)逐步形成新區塊。於塔門前方打造成對的方尖碑,於中庭建造祭祀各種神祇的小神廟群與神轎庫,並於兩側配置石柱與獅身人面像。此外,地基與牆體的填石等處大量使用了前代法老王時期的建材,由此可知在擴建時是拆解部分的既有建築來逐步完善整理腹地。

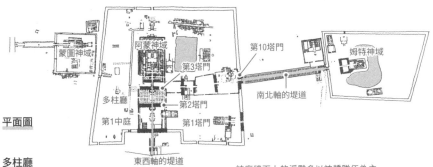

平面圖

蒙圖神域　阿蒙神域　第10塔門　姆特神域

第3塔門

多柱廳　第2塔門　南北軸的堤道

第1中庭　第1塔門

多柱廳

東西軸的堤道

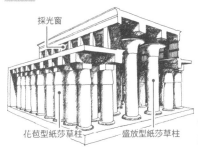

採光窗

花苞型紙莎草柱　盛放型紙莎草柱

在多柱廳之中沿著中軸線配置了高度約21m(≒40c)的盛放型紙莎草柱,兩側則圍繞著稍矮的花苞型紙莎草柱。以人工打造的景觀展現——當綻放耀眼光芒的黃金神轎隊伍通過盛待放的紙莎草叢時,花朵爭相怒放的模樣

神廟牆面上的浮雕多以神轎隊伍為主題。此外,也有描繪著名卡疊石戰役——拉美西斯二世與西臺王國交戰後簽訂了和平條約,這一類的浮雕,覆滿了整面牆

聖池

蒙圖神域

圖特摩斯三世的祭廟

建築國王拉美西斯二世下令建造的多柱廳。寬100.8m(≒192c)×深51.45m(≒98c)的大空間中塞了134根柱子[※2]

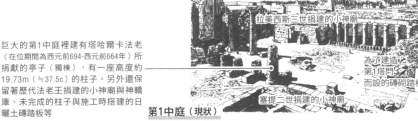

巨大的第1中庭裡興建有塔哈爾卡法老(在位期間為西元前694-西元前664年)所捐獻的亭子(獨棟),有一座高度約19.73m(≒37.5c)的柱子。另外還留著歷代法老王捐建的小神廟與神轎庫、未完成的柱子與施工時搭建的日曬土磚踏板等

拉美西斯三世捐建的小神廟

為了建造第1塔門而設的磚砌踏板

塞提二世捐建的小神廟

第1中庭(現狀)

Data 卡納克的阿蒙大神廟	■地點:埃及,路克索(底比斯)/Egypt, Luxor(Thebes)
	■建造年分:約西元前1971-西元前204年　■設計:不詳

※2:埃及的長度單位包括腕尺(c,cubit,相當於手肘至指尖的長度)、其下層單位掌尺(p,palms,掌寬)與指尺(d,digit,指寬)。1腕尺約為52.5cm,由7掌尺或28指尺所構成。這套長度單位從早期王朝時期到羅馬時期為止的3000年間,幾乎維持不變

統一東方世界的
波斯國王的寶座

波斯波利斯的宮殿都市

波斯波利斯是一座宮殿都市，由統一地中海文化圈的波斯阿契美尼德王朝大流士一世所建，於西元前520年左右才開始建造[※1]。突然出現在這片土地上的大規模石造建築，是集結了地中海文化圈最高水準的人才、建材與建築技術打造而成，這種國際上的技術交流與後來西洋建築蓬勃發展息息相關[※2]。西元前330年阿契美尼德王朝滅於亞歷山大大帝之手，據說他從波斯波利斯掠奪財寶並徹底毀壞王宮。（安岡）

突然出現在標高約1,600m處的人工都市

活用原本的岩盤地形、開墾局部的土地，建造出一座龐大的露臺狀都市。宮殿都市的布局讓接待外國使節等的公共空間緊鄰著王族生活的私人空間。

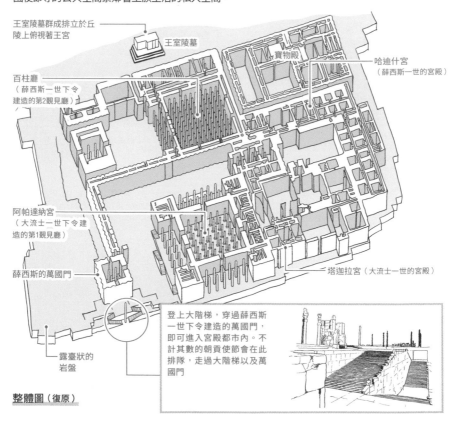

- 王室陵墓群排立於丘陵上俯視著王宮 —— 王室陵墓
- 百柱廳（薛西斯一世下令建造的第2觀見廳）
- 寶物殿
- 哈迪什宮（薛西斯一世的宮殿）
- 阿帕達納宮（大流士一世下令建造的第1觀見廳）
- 薛西斯的萬國門
- 塔迦拉宮（大流士一世的宮殿）
- 露臺狀的岩盤

登上大階梯，穿過薛西斯一世下令建造的萬國門，即可進入宮殿都市內。不計其數的朝貢使節會在此排隊，走過大階梯以及萬國門

整體圖（復原）

※1：阿契美尼德王朝的國王經常隨著季節輾轉流連於蘇薩、帕薩爾加德、波斯波利斯等宮殿都市。蘇薩與帕薩爾加德的王宮是利用彩釉磚打造而成的磚造建築，而波斯波利斯的王宮則大部分為石造建築，堪稱最高規格

匯集地中海財寶的觀見廳（阿帕達納宮）

所謂的阿帕達納宮（Apadana Palace），是指大流士一世下令建造的多柱廳，由中央廳及圍繞其四周的3大柱廳所構成。共有72根高達19m的柱子，植物型柱頭上採用了幻獸的裝飾圖案。

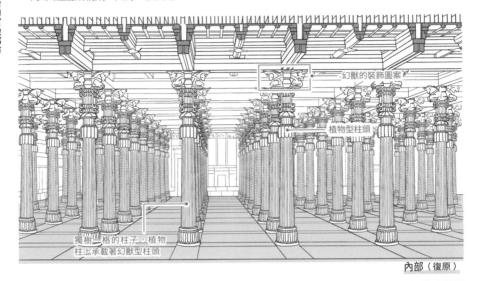

幻獸的裝飾圖案

植物型柱頭

獨樹一格的柱子，植物柱上承載著幻獸型柱頭

內部（復原）

塔迦拉宮（大流士一世的宮殿）

透過浮雕演繹國王登場的景象：國王立於正面玄關階梯上的中央處，基座部位則有成群的護衛兵

大門內部的壁畫上，透過淺浮雕細密描繪國王誇示其過人能力的場面，比如觀見國王的萬國朝貢使節、刺殺凶猛幻獸的國王等

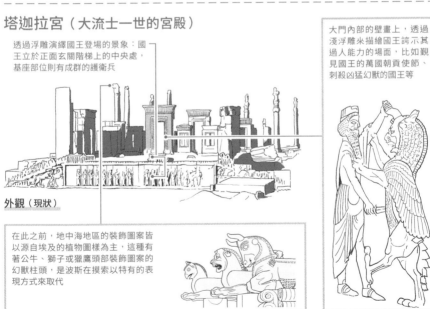

外觀（現狀）

在此之前，地中海地區的裝飾圖案皆以源自埃及的植物圖樣為主，這種有著公牛、獅子或獵鷹頭部裝飾圖案的幻獸柱頭，是波斯在摸索以特有的表現方式來取代

| Data | 波斯波利斯的宮殿都市 | ■地點：伊朗，法爾斯省/Iran, Fars Province
■建造年分：西元前520-西元前330年　■設計：不詳 |

※2：波斯波利斯是由一群熟知美索不達米亞、埃及、愛琴海文化的建築與藝術的人們所共同設計，表現方式充滿折衷色彩，追求適合地中海世界統一者居住的建築形式，是一座舉世無雙的建築

在希臘殖民都市
追尋多利克式神殿的發展

帕埃斯圖姆

古 民，並有計畫性地建設各地殖
希臘人在地中海沿岸各地殖

垂直相交的街道網別具特色。帕埃斯
圖姆也是希臘民族位於義大利半島南
部的都市之一，打造於西元前600
年左右。

遺跡裡殘存的3棟神殿比帕德
嫩神廟[20頁]還要古老。皆為多
利克式神殿，但若依照建造順序逐
一觀察便可看出，從古風且強勁的
自由造形，乃至基於規則而精緻的
優美比例，皆有所變化且風情各異
[※1]。（水野）

井然有序的都市計畫

這座都市最初被稱作「波塞多尼亞」，後來經過羅馬帝
國的改造，才改為現在的名字。如今作為遺跡保留下來
的道路網也是羅馬時期的產物。這種狹長的長方形街區
布局，是梅塔龐頓（Metapontum，巴西利卡塔州）等義大
利南部希臘殖民都市的典型特色，因此一般認為這些街
道也很大程度沿用了希臘時期的都市計畫。然而，3棟
神殿的軸線與都市軸線並不一致，因此街道位置是否完
全沿用尚不得而知[※2]。

復原圖（局部）

雅典娜神殿

圓形競技場

東西大道（Decumanus）

廣場

波賽頓神廟

巴西利卡

南北大道（Cardo）

整體圖

城牆

N

城牆的形狀略為
不規則，是因為
都市建在石灰岩
臺地的邊緣處

南北大道（Cardo）
連結起環繞都市的
城牆門，與東西大
道（Decumanus）垂
直相交之處設有廣
場（Forum）[32頁]，
這種布局是羅馬都
市的一大特色

希臘都市規劃的
特色在於街道皆
呈垂直相交，狹
長的長方形街區
則是義大利南部
希臘殖民都市的
典型布局

希臘都市規劃的
特色在於街道皆
呈垂直相交，狹
長的長方形街區
則是義大利南部
希臘殖民都市的
典型布局

※1：新古典主義於18世紀蔚為流行，人們正式展開希臘建築的研究，帕埃斯圖姆的遺跡成為多利克式希臘神殿的範
例，比羅馬更簡潔有力，因而格外受到曬目。這是因為前往該遺跡比當時仍為土耳其領地的希臘本土還要容易，是理
想的研究材料

3棟別具特色的多利克式神殿

巴西利卡 （第1赫拉神廟） （約西元前540年）

帕埃斯圖姆最古老的神殿。厚實的柱子上加了強勁的收分曲線。柱頭也偏大，樸實而有力

在一般的神殿中，並排於正面的柱子數為偶數，然而這裡卻為了與正殿中央的柱列對齊而並排了奇數根的圓柱：門廊（Pronaos）3根，正面則為9根

利用列柱劃分成左右兩個空間的正殿（Naos）實屬罕見。一般推測裡面應該有空間分別祭祀主神宙斯及其妻子女神赫拉的神像

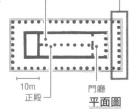

10m
正殿　　門廊

平面圖

雅典娜神殿 （約西元前500年）

不執著於多利克柱式的比例，設計相當自由，尤其是屋頂的形狀強而有力。三角楣飾（Pediment）則由額枋承托

傾斜的飛簷大幅往前突出，使屋頂更為顯著

外圍柱子的上部加了如花卉般的罕見裝飾

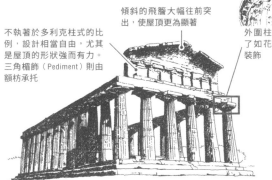

如今已坍塌，不過前殿的柱子為較細的愛奧尼亞柱式。柱子間距也很窄，並未與正面的柱子對齊，以古希臘建築來說，這點也相當特殊

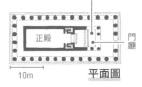

正殿　　門廊

10m　　**平面圖**

波賽頓神廟 （第2赫拉神廟） （約西元前460年）

3棟神殿中最新且保存狀態良好。是嚴格遵循多利克柱式的規則而井然有序的建築

柱子的收分曲線比帕德嫩神廟還要強勁，給人略偏古風的印象。柱上的額枋部位則依循多利克柱式的規則而刻有3條溝槽

建築背後設有與門廊形狀一致的後門廊（後殿，Opisthodomos），無論從前後哪一方看過去，外觀都一樣

正面有6根圓柱並排，位置與其後方前殿內的2根柱子是對齊的

正殿裡立有2排柱子。雖然採用的是多利克柱式，規模卻比外圍的柱子還小，凹槽（Flute）的數量也各異

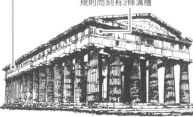

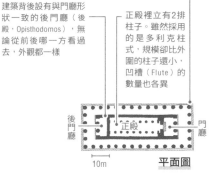

後門廊　　正殿　　門廊

10m　　**平面圖**

| Data 帕埃斯圖姆

■地點：義大利，帕埃斯圖姆／Italy, Paestum
■建造年分：西元前7 -西元4世紀　■設計：不詳

※2 ： 出身自小亞細亞米利都的希波達莫斯，於西元前5世紀構思出的都市計畫手法，是以方格網構成都市，並以公共廣場[24頁]為中心來劃分用途區域。這種手法稱作希波達斯法，落實於米利都與普里耶涅，不過南義大利等希臘殖民都市在此之前便已出現由垂直相交的道路所構成的街區

鼎盛時期的雅典孕育出
無與倫比的綜合藝術作品

帕德嫩神廟

古 希臘的鼎盛時期（西元前5─前4世紀）被稱作「古典期」。

早在前古典期（西元前8─西元前6世紀）便已出現城邦這種市民共同體，且於城邦成立之初就建造了神廟。這點在地中海沿岸爭相建造的殖民都市也不例外，神廟的技術與表現形式都高度發達且精緻[※1]。

帕德嫩神廟（西元前447─西元前432年）不僅限於建築層面，而是在藝術文化等各領域中都延續自前古典期並持續發展而達到精緻的巔峰，令人驚訝地巧妙揉合了建築、雕刻與繪畫（彩色），成為後世視為理想的藝術作品[※2]。（川向）

雅典衛城的建築

以雅典的情況來說，在海拔約156m的狹長石灰岩臺地上，於西元前3千紀就有人類居住的痕跡；邁錫尼時代建有王宮與官臣宅邸，後來也都用於居住；不過自西元前510年以來便徹底成為神域。西元前480年遭波斯軍隊破壞，雅典迎來了和平與黃金時期後，伯里克里斯任命菲迪亞斯為總監督，著手重建衛城。首先是帕德嫩神廟，隨後是山門（前門，西元前437-西元前433年）、雅典娜勝利女神廟（西元前427-西元前424年，愛奧尼亞柱式，建築師卡利克拉提斯）、厄瑞克忒翁神廟（西元前421-西元前405年，愛奧尼亞柱式），壯麗的神域就此誕生。

厄瑞克忒翁神廟（現狀）

並列於面南露臺上的6座女像柱（Caryatid）為仿造品。原本的5座展於衛城博物館，剩餘的1座則收藏於大英博物館

雅典娜勝利女神殿（現狀）

阿提卡地區第1座純愛奧尼亞柱式建築，圓柱等顯得古色古香

這座神廟供奉的是雅典的守護神：勝利女神雅典娜。於17世紀拆解後，成了砲臺的構件，但西元前1835年被重新發現，於西元1935-1940年間修復重建⋯有局部缺損

衛城整體復原圖

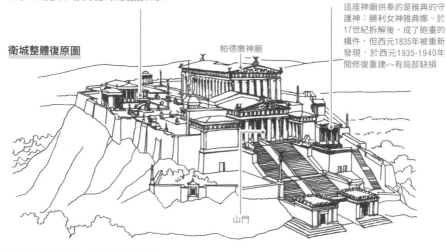

帕德嫩神廟

山門

※1：在「古典（Classic）期」之前的「古樸（Archaic）期」，不斷將神廟改為石造建築，多利克柱式與愛奧尼亞柱式皆有獨自的發展，還於西元前6世紀確立了標準的比例與形式，並紛紛西元前5世紀的古典期間實踐。帕德嫩神廟則更進一步將愛奧尼亞柱式的部分要素融入多利克柱式之中

精緻（Refinement）-古希臘建築的精髓

在母國與殖民城市嘗試並發展，最終在帕德嫩神廟上達到顛峰，只要追溯這個過程，便可逐漸看清哪些方面是如何精緻的。屹立於廣闊天空與海洋、集結其他獨立要素於一身——希臘人將這樣的姿態視為理想，並努力將其視覺化。要實現這個理想，各別的造形及陽光之間的關係，也就是素材的吸收、反射與透射的性能及色彩都至關重要。於是出現了愛奧尼亞柱式、使用上好的白色大理石，為了建構精緻的人工世界而嘗試了各種素材與技法。

以圓柱列環繞四周，藉此提高神殿建築的獨立性，同時朝四面八方敞開的姿態。即使從遠方觀看，也能看出是希臘神廟。素材是產自彭特利庫斯的白色大理石

外圍的圓柱朝向內側傾斜（柱高10.43m的上方向內6cm），若為角落的柱子，則是往對角線方向傾斜。圓柱的輪廓並非直線，而是有微幅鼓起（收分曲線）

排檔間飾上仍保有少許浮雕。當時上面應該有施加彩色裝飾（Polychrome），讓整座帕德嫩神廟彷彿成為一場流動感十足且色彩豐富的雕刻盛宴

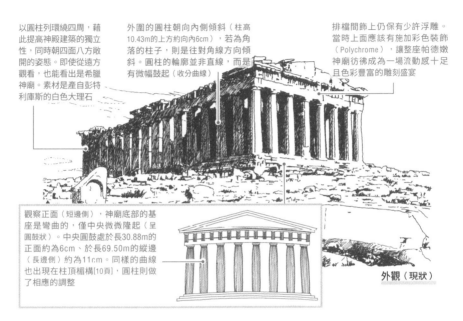

觀察正面（短邊側），神廟底部的基座是彎曲的，僅中央微微隆起（呈圓鼓狀）。中央圓鼓處於長30.88m的正面約為6cm、於長69.50m的縱邊（長邊側）約為11cm。同樣的曲線也出現在柱頂楣構[10頁]，圓柱則做了相應的調整

外觀（現狀）

雅典娜‧帕德嫩女神像是一座含基座在內高約12m的巨大雕像

4根圓柱為愛奧尼亞柱式

12m 女神像

剖面圖（復原）

據說帕德嫩神廟之中有個別具特色的房間，與正殿相背，命名為帕德嫩廳（Parthenon，處女廳），後世便稱整座神殿為帕德嫩神廟

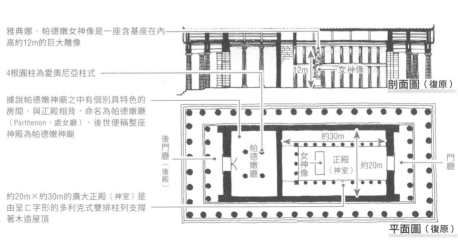

後門廳（後殿）

帕德嫩廳

約30m

女神像

正殿（神室）

約20m

門廳

約20m×約30m的廣大正殿（神室）是由呈ㄷ字形的多利克式雙排柱列支撐著木造屋頂

平面圖（復原）

Data 帕德嫩神廟

■地點：希臘，雅典/Greece, Athens　■建造年分：西元前447-西元前432年
■設計：菲迪亞斯（Pheidias）、伊克提諾斯（Iktinos）、卡利克拉提斯（Kallikrates）

※2：黃金時期的雅典政治家伯里克里斯（西元前495-西元前429年）展開衛城重建時，最早著手的便是帕德嫩神廟，當時除了建築師伊克提諾斯與卡利克拉提斯外，還任命雕刻家菲迪亞斯為總監督，三人齊心協力創造出集彩色（繪畫）、雕刻與建築於一體的綜合性作品

埃皮達魯斯劇場

古希臘的精神文化與地形相呼應

埃皮達魯斯的遺跡原是獻給醫神阿斯克勒庇俄斯（Asklēpios）的神域，來此地求醫的患者都十分虔誠。位於山坡上的劇場建於西元前4世紀，在遺跡東南方天然山丘的斜坡上俯瞰著神域

剖面圖

觀眾席圍著表演區域而設，呈現圓缽狀，被稱作Theatron

120m

表演區域為直徑20m的圓形平面，表演戲劇的合唱與舞蹈之所

平面圖

舞臺通道（Parodos）是為了讓演員通往表演區域的入口，以拱門狀出入口區隔內外

表演區域的周圍設有排水溝，上面鋪滿鋪路石，形成通道

通道
表演區域
排水溝

古　希臘的劇場並非單純的娛樂設施，而是與宗教和政治緊密結合。原本只是一個在供奉酒神戴歐尼修斯的祭典上，進獻合唱或舞蹈的平坦處，連表演戲劇用的高臺與觀眾席都沒有。據說當時的觀眾都是自由坐在山坡上觀賞。

因為這樣的演變歷程，古希臘的劇場都是在戶外，與大自然的地形相呼應。其中保存狀態最良好的便是埃皮達魯斯[※1]的劇場。（水野）

※1：埃皮達魯斯位於伯羅奔尼撒半島底部附近的阿爾戈斯地區，是一座小城邦，卻因為來訪聖域的朝聖者而繁榮不已。還有神廟的附屬設施，比如阿巴屯（Abaton，朝聖者的住宿設施）、訓練館（Gymnasium，體育設施）與競技場等

舞臺裝置的誕生

希臘劇場是以表演區域為中心來設置觀眾席，所以呈同心圓狀。早期的希臘戲劇是由稱作「Khoros」的合唱團在表演區域內以歌曲來解說戲劇內容，只有1名演員分飾多角。進入古典期後才開始有多名演員登場，也有需要舞臺裝置或更換服飾的戲劇作品問世，而開始利用背後建築物的頂端作為舞臺。

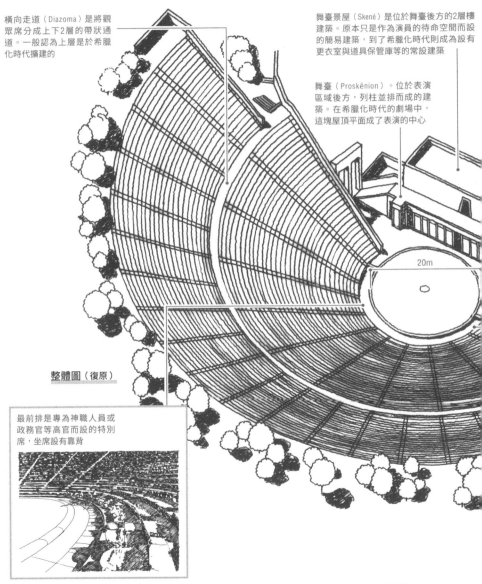

橫向走道（Diazoma）是將觀眾席分成上下2層的帶狀通道。一般認為上層是於希臘化時代擴建的

舞臺景屋（Skené）是位於舞臺後方的2層樓建築。原本只是作為演員的待命空間而設的簡易建築，到了希臘化時代則成為設有更衣室與道具保管庫等的常設建築

舞臺（Proskēnion）。位於表演區域後方，列柱並排而成的建築。在希臘化時代的劇場中，這塊屋頂平面成了表演的中心

20m

整體圖（復原）

最前排是專為神職人員或政務官等高官而設的特別席，坐席設有靠背

Data 埃皮達魯斯劇場　■地點：希臘，埃皮達魯斯/Greece, Epidauros　■建造年分：西元前4世紀　■設計：皮力克雷托斯[※2]

※2：皮力克雷托斯（Polykleitos the Younger，？-西元前350年）為活躍於埃皮達魯斯的雕刻家，相傳是埃皮達魯斯劇場的設計者。其他著名的建築作品有外側採用多利克柱式、內側為科林斯式圓柱的埃皮達魯斯圓形神廟（西元前360年左右）

古代希臘
市民生活的舞臺

阿塔羅斯柱廊

這個柱廊特別常用於商業交易。大廳的後方被隔成小房間，為一家家的店鋪

店鋪

····大廳····

面向廣場的正面有成排的柱列，大廳則為通風開敞的開放式結構

希 臘的都市裡，山丘上的衛城為宗教中心；相較之下，位於山腳下被稱為阿哥拉（Agora）的公共廣場，則成了政治集會、商業活動等市民日常生活的中心。

建於這類公共廣場中的狹長建築物即為柱廊（Stoa），用於市民會議、社交、商業交易、審判仲裁等各式各樣的用途。在此以雅典阿塔羅斯柱廊為例，此柱廊於西元1950年代修復因此可一睹其昔日風貌，一起來觀察看看吧。（水野）

1樓外側為多利克柱式，1樓內側與2樓外側則為愛奧尼亞柱式，依部位分別採用不同的柱子樣式。不僅限於宗教建築，柱式的思維也已普及至市民建築

建築為2層樓，2樓內側的柱子上有如棕櫚葉般造形、罕見的柱頭。是帕加馬王國常用的樣式[※1]

2樓

1樓與2樓的大空間，有時是聚集於公共廣場同樂的人們遮陽避雨之處，在戶外舉辦祭典時則成了觀眾席[※2]

1樓

※1：阿塔羅斯柱廊是帕加馬王國的阿塔羅斯二世捐款建造的，該國於希臘化時代在小亞細亞（現在的土耳其）的西岸繁榮一時。帕加馬本身就是一座利用建築包圍廣場而呈封閉空間的都市，將陡峭斜坡打造成露臺狀，再沿著擋土牆修建柱廊與訓練館（體育設施）等有列柱的建築

與廣場相輔相成的多用途空間

柱廊並無特定的功能。古希臘的市民生活主要在戶外，閒聊、集市、宗教活動、哲學辯論、政治討論與運動競賽等，各式各樣的活動皆於公共廣場的戶外空間進行。「柱廊」是指正面開放的半戶外空間，作為這類活動遮風擋雨的庇護所。

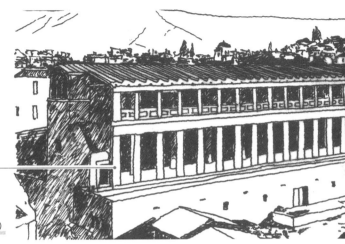

從設於建築物兩側的階梯可通往2樓

外觀（現狀）

雅典公共廣場的發展

雅典的公共廣場是自然而然形成的廣場，在古典期幾乎沒有都市計畫的概念。然而，隨著時代的推移，人們開始循序漸進地建設大規模的柱廊，阿塔羅斯柱廊完工後，遂形成一個四周列柱環繞且接近長方形的雄偉中庭空間。

古典期（約西元前400年）

在西元前480年與波斯的戰爭中幾乎被破壞殆盡，後來開始從小規模建築著手，在廣場以西的山腳下逐步打造公共建築

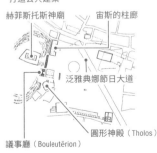

赫菲斯托斯神廟　　宙斯的柱廊

泛雅典娜節日大道

圓形神殿（Tholos）

議事廳（Bouleutêrion）

希臘化時代（約西元前130年）

阿塔羅斯柱廊等大規模的柱廊環繞廣場四周

阿塔羅斯柱廊

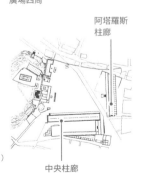

中央柱廊

羅馬時期（約西元150年）

也開始在廣場中央打造公共建築，人們的生活舞臺逐漸從戶外轉移至室內

阿瑞斯神殿

音樂堂（Odeion）

| Data 阿塔羅斯柱廊
　■地點：希臘，雅典/Greece, Athens
　■建造年分：西元前159-西元前138年／西元1952-1956年（復原）　■設計：不詳

※2：古代雅典最重要的祭典「泛雅典娜節」，是獻給雅典守護女神雅典娜的盛大祭典，每4年於夏季舉行。斜穿過公共廣場並延伸至衛城的道路被稱作泛雅典娜節日大道，成了華麗隊伍進獻供品的舞臺。帕德嫩神廟額枋上的浮雕也描繪了這些場景

加爾水道橋

挑戰技術極限所孕育出的傑作

水

道設施對羅馬帝國的繁榮昌盛曾發揮重大作用 [※1]。

總長約50km的引水渠從水源地於澤斯郊區，通往內毛蘇斯（尼姆，Nemausus），途中的加爾水道橋便是為了跨越加爾東河而建。這座水道橋以採用最小斜率7cm／km的平緩著稱，48.77m的高度更是史無前例，簡直是挑戰技術極限的建築。3層拱門總長多達275m，這座水道橋是可以窺見羅馬人如何憑藉智慧與技術能力制定出大膽計畫的絕佳範例。

連綿綿的景致蔚為壯觀，相

（安岡）

橋的高度與和緩的坡度達成絕妙的平衡

要從水源地於澤斯郊區引水至尼姆，必須繞山而行。起點與終點的高低差約為17m，繞山而行的水渠總長約50km。渡河處的橋梁高度及其前後的坡度設定成了計畫上的爭論點：一般認為，羅馬人是透過盡量加大水源側的坡度以降低水道橋的高度，試圖減輕施工的負擔。

為了繞山而行並且降低水道橋的高度，加大了水源地以及水道橋之間的坡度，導致部分的水道橋採用了7/100,000這種幾乎逼近水平的斜率 [※2]。然而，水流利用這段之前的陡峭地勢順暢流淌，1天可供應3-40,000m³的水量

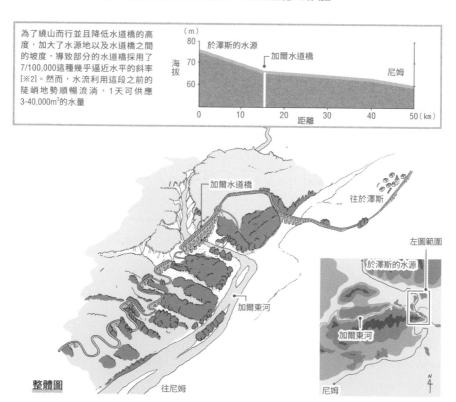

整體圖

※1：羅馬帝國運用技術來充實基礎設施與公共設施，致力於羅馬型都市的普及。水道橋可以說是其象徵之一，連距離羅馬較遠的英國（不列顛尼亞）、西班牙（希斯帕尼亞）與非洲（突尼西亞）等行省都看得到

為何結構看起來如此優美？

這座水道橋建在偏僻之處，石材的堆砌手法粗糙且無裝飾，並未考慮到鑑賞層面。儘管只追求水道的功能面，悄無聲息地屹立於大自然之中，其結構卻能觸動觀者的心。這完全得歸功於3層拱門構造猶如打水漂般輕快橫渡河川而節奏感十足的設計。

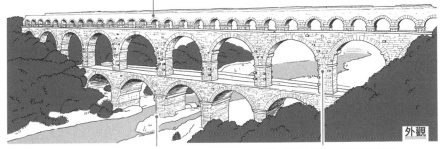

水道內的底部不僅鋪設了羅馬混凝土，還塗抹含陶瓷片的灰泥，試圖將流水阻力與石灰淤積所造成的劣化降到最低

外觀

從上游看過去的樣貌。橋在河寬最窄之處跨越河川，柱基並未落在河中

突出的石塊是支撐木架或踏板的殘留物

建造上的巧思

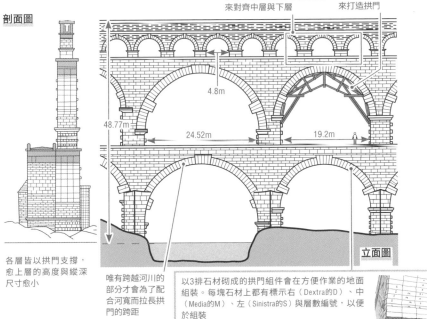

剖面圖

最上層的拱門跨距一致，但是透過調整柱子的粗細來對齊中層與下層

運用木造支架（Centring）來打造拱門

4.8m

48.77m

24.52m

19.2m

立面圖

各層皆以拱門支撐，愈上層的高度與縱深尺寸愈小

唯有跨越河川的部分才會為了配合河寬而拉長拱門的跨距

以3排石材砌成的拱門組件會在方便作業的地面組裝。每塊石材上都有標示右（Dextra的D）、中（Media的M）、左（Sinistra的S）與層數編號，以便於組裝

| Data 加爾水道橋 | ■地點：法國，尼姆郊區/France, Nimes | ■建造年分：約西元50年 |
| | ■設計：不詳 | |

※2：要讓某個表面維持水平狀態或略微傾斜，必須具備高度的測量技術。古代的測量技術奠定於西元前3千紀的埃及與美索不達米亞，後來隨著希臘的幾何學發展而更加精密且理論化。可以斷言，羅馬擅於實際應用既有的知識與技術並加以普及

為市民打造的豪華娛樂設施

羅馬弗拉維圓形競技場

（羅馬競技場）

充實的公共建築是古羅馬建築的醍醐味之一，圓形競技場與公共浴場一樣，都是羅馬帝國都市不可或缺的娛樂設施。羅馬弗拉維圓形競技場（俗稱羅馬競技場）的長軸188ｍ、短軸156ｍ、高達52ｍ，占地面積為3357ｍ²，約可容納4萬5千人，是最大規模的圓形競技場。與萬神殿一樣，活用了幾何學知識，成功打造出橢圓形平面。

（安岡）

出現在市內黃金地段的巨大娛樂設施

在西元64年尼祿皇帝下令燒毀建於馬爾斯廣場的木造競技場後，弗拉維王朝奉維斯帕西亞努斯皇帝之命，於尼祿的「金宮（Domus Aurea）」遺址重新建造羅馬競技場，並於西元80年提圖斯皇帝在位期間完工。

此處會舉辦角鬥士（Gladiator，鬥劍者）之間的對戰、與猛獸的搏鬥賽，或是引水進行海戰表演等，留有紀錄的最後一場競技是在西元523年。後來被挪用古建材拿去再利用（Spolia），主要取走石材與金屬部件

拱門下方配置了雕像

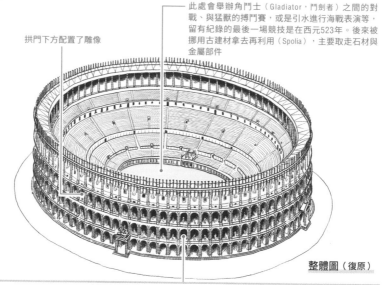

整體圖（復原）

科林斯式角柱型扶壁柱

科林斯式半圓柱

愛奧尼亞式半圓柱

多利克式半圓柱

立面分成4層，由下往上分別採用了多利克柱式、愛奧尼亞柱式、科林斯的圓柱型扶壁柱，以及最上層的科林斯式角柱型扶壁柱。然而，柱子上並無凹槽紋飾（Fluting），且多利克柱式上還附加了柱基，最終呈現出所謂的托斯卡納風格，簡樸而統一[※1]

※1：在同一個立面上使用不同的柱式，這在古代並不多見，一般會出現在圓形競技場、劇場建築與神殿正殿[18頁]這類由多樓層構成的建築中；此外，在一根柱子的柱式中結合其他柱式的柱頂楣構，這種複合式柱式也很罕見，但確實存在。複合立面常見於地中海東岸等的地方神廟，羅馬帝國所青睞的柱式概念不見得會滲透到行省的各個角落

依身分劃分的座位與地下裝置帶來的演出

座位是依照身分來安排，分成皇帝及親信、元老院議員、兒童與行省要員等；女性則與奴隸或身分較低的男性一起坐在最上層。

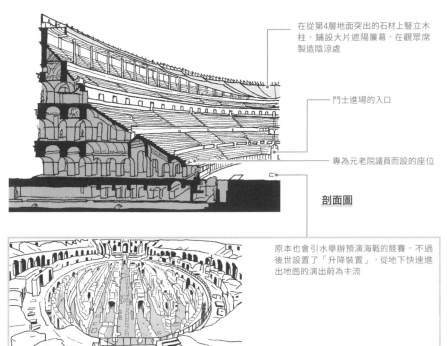

在從第4層地面突出的石材上豎立木柱，鋪設大片遮陽簾幕，在觀眾席製造陰涼處

鬥士進場的入口

專為元老院議員而設的座位

剖面圖

原本也會引水舉辦預演海戰的競賽，不過後世設置了「升降裝置」，從地下快速進出地面的演出蔚為主流

羅馬競技場的設計方式

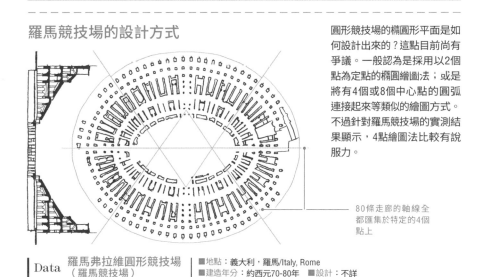

圓形競技場的橢圓形平面是如何設計出來的？這點目前尚有爭議。一般認為是採用以2個點為定點的橢圓繪圖法；或是將4個或8個中心點的圓弧連接起來等類似的繪圖方式。不過針對羅馬競技場的實測結果顯示，4點繪圖法比較有說服力。

80條走廊的軸線全都匯集於特定的4個點上

| Data | 羅馬弗拉維圓形競技場（羅馬競技場） | ■地點：義大利，羅馬/Italy, Rome
■建造年分：約西元70-80年　■設計：不詳 |

※2：將羅馬的步尺（Pace）換算成296mm，相當於4掌尺（p）或16指尺（d）[15頁]

建於羅馬帝國中心的權威象徵

萬神殿

萬

神殿是指供奉萬物之神的神廟，建於羅馬的馬爾斯廣場（現今的羅通達廣場）。原是奉羅馬帝國首任皇帝奧古斯都之命，由其親信阿格里帕負責指揮建造；後來該建築因災害受損，圖拉真大帝下令展開重建，於哈德良皇帝在位期間完工。門廊正面的額枋上刻有阿格里帕的名字。主要採用羅馬混凝土［※1］來打造主體結構，實現跨距超過43m的穹頂。（安岡）

萬神殿為西洋建築的模範

萬神殿是由門廊（Portico，玄關的柱廊）與圓廳（Rotunda，承載著穹頂的圓形建築）所構成，利用從羅馬帝國行省匯集的高級石材打造而成。從穹頂之眼（Oculus）灑入的天然光線使其色彩豐富的內部至今仍熠熠生輝。柱子採用的是與帝國風格相匹配的科林斯柱式，空間設計則運用了古羅馬建築別具特色的幾何圖形，成為後來西方文明中高規格建築的模範［※2］。

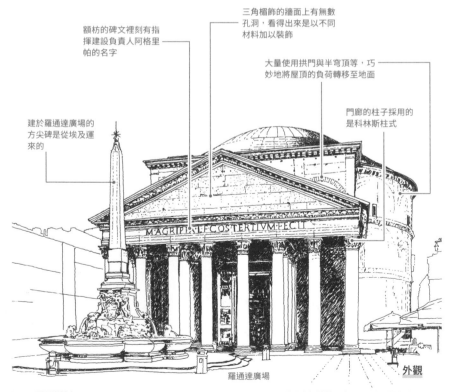

額枋的碑文裡刻有指揮建設負責人阿格里帕的名字

三角楣飾的牆面上有無數孔洞，看得出來是以不同材料加以裝飾

大量使用拱門與半穹頂等，巧妙地將屋頂的負荷轉移至地面

門廊的柱子採用的是科林斯柱式

建於羅通達廣場的方尖碑是從埃及運來的

MAGRIPPA·L·F·COSTERTIVM·FECIT

羅通達廣場

外觀

※1：羅馬混凝土（Opus caementicium）是在水泥、骨料與水中，添加波佐利產的火山灰拌製而成，倒入木製模板中，或是填充以石材或磚塊砌成的牆體縫隙，藉此打造主體結構。萬神殿的愈上層則將原料中的骨料換成石頭、磚片與多孔的火山渣，試圖達到輕量化

幾何學與比例

運用幾何學與比例的設計手法，才是羅馬建築真正厲害之處。圓形與正方形之間的關聯性成了萬神殿的主要圖形，不僅限於平面圖或外觀，連剖面與地板石材的裝飾圖案等都反覆出現這2種圖形。

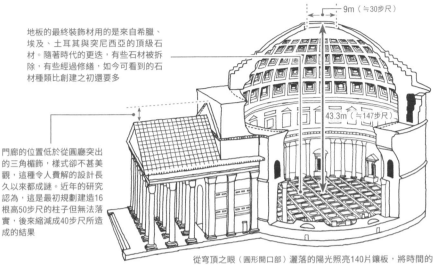

地板的最終裝飾材用的是來自希臘、埃及、土耳其與突尼西亞的頂級石材。隨著時代的更迭，有些石材被拆除，有些經過修繕，如今可看到的石材種類比創建之初還要多

9m（≒30步尺）

43.3m（≒147步尺）

門廊的位置低於從圓廳突出的三角楣飾，樣式卻不甚美觀，這種令人費解的設計長久以來都成謎。近年的研究認為，這是最初規劃建造16根高50步尺的柱子但無法落實，後來縮減成40步尺所造成的結果

從穹頂之眼（圓形開口部）灑落的陽光照亮140片鑲板，將時間的流逝視覺化。穹頂的鑲板是將每層的圓分割成28格並堆疊5層所構成，觀測者的視線會循著地板的正方形圖案在水平線上找到半圓形壁龕，並進一步沿著鑲板往垂直方向導引至穹頂之眼

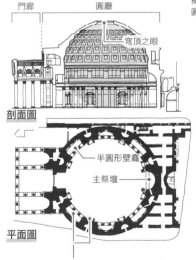

門廊　　圓廳

穹頂之眼

剖面圖

半圓形壁龕

主祭壇

平面圖

圓廳的圓周等分配置了入口與7座大型半圓形壁，並於其中間設置小型半圓形壁龕。內部則結合了圓柱與扶壁柱，全景展示通往小祠堂與神殿的入口並排的模樣

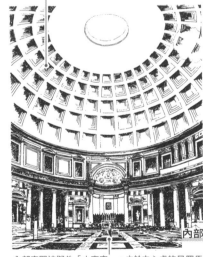

內部

內部空間被擬為「小宇宙」，立於中心處的是羅馬市民，他們居住在統轄地中海世界及其周邊的大帝國首都

Data　萬神殿　　■地點：義大利，羅馬/Italy, Rome

■建造年分：西元114-128年　■設計：不詳

※2：如今走在羅馬的城鎮中，會發現古羅馬時期的建築物仍保有屋頂的案例少之又少，萬神殿的保存狀況之好可說是例外。這是因為萬神殿卸下其作為神殿的任務後，被改建成基督教的教堂，建材並未像其他建築物般重複利用，而是持續使用且維護從未間斷

集公共巴西利卡之大成

馬克森提烏斯和君士坦丁巴西利卡

（新巴西利卡）

廣 場（Forum）曾是首都羅馬的中心，有古羅馬廣場（Forum Romanum）之稱，且擴展至卡比托利歐山的山腳下。歷代皇帝以此為中心，持續於周圍修築廣場與設施。

從卡比托利歐山穿過古羅馬廣場往東延伸的道路名為神聖之路（Via Sacra）。這條羅馬第一大道形成一條凱旋門式路線，道路兩側建有各式各樣的設施。新巴西利卡亦是其一。

（太記）

面向神聖之路，4世紀初期的傑作

所謂的巴西利卡（Basilica）[※1]，意指古羅馬的公共大廳，又可稱為大會堂。原是作為進行商業或法律相關的各種業務之所，大多位於市中心，面向廣場（Forum）且建有廣闊的建築物。Basilica Nova即為新式巴西利卡的意思。於4世紀初皇帝馬克森提烏斯在位期間動工，完成於君士坦丁大帝時期。

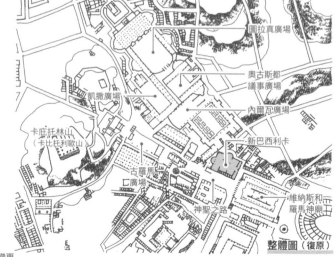

圖拉真廣場
奧古斯都議事廣場
凱撒廣場
內爾瓦廣場
卡庇托林山（卡比托利歐山）
新巴西利卡
古羅馬廣場
維納斯和羅馬神廟
神聖之路
整體圖（復原）

君士坦丁大帝於施工期間變更了基本計畫，追加了南方入口與北方的半圓形壁龕，西方的半圓形壁龕裡則安置了一尊自己的巨大坐姿雕像。包括頭部等部分的雕像現存於卡比托利歐廣場的保守宮（Palazzo dei Conservatori）[104頁]。他在新的半圓形壁龕中設置坐席，將此設施作為裁判所

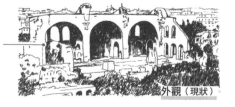

新巴西利卡因9世紀的地震而淪為廢墟。如今仍保留著支撐北側1/3交叉拱頂的部分

外觀（現狀）

※1：古代的巴西利卡且能看出公共設施空間的建築並不多。巴西利卡本身的歷史可追溯至西元前2世紀。早期的巴西利卡可能是以柱列支撐木造屋頂，中央有個長方形的大空間，四周則被廊狀空間所包圍，而單側設有護民官（Tribunus）的貴賓席

集結建築技術之精髓，古羅馬建築最具代表性的大空間

巨型大廳南北寬達65m、東西100m，最初東邊設有入口而西邊有半圓形壁龕（半圓形的突出部位）。入口面向維納斯以及羅馬神廟（Templum Veneris et Romae）。這座神殿因出自哈德良皇帝的作品而聞名，不過當時奉馬克森提烏斯之命正在進行修復工程。

交叉拱頂相連而成的大空間堪稱巨作，是利用羅馬混凝土填充內部，並以磚塊或石材砌成的牆體支撐外部。這種手法運用在浴場建築（Thermae，公共浴場[※2]）上已有各種實際成果，卻是首度用於巴西利卡。

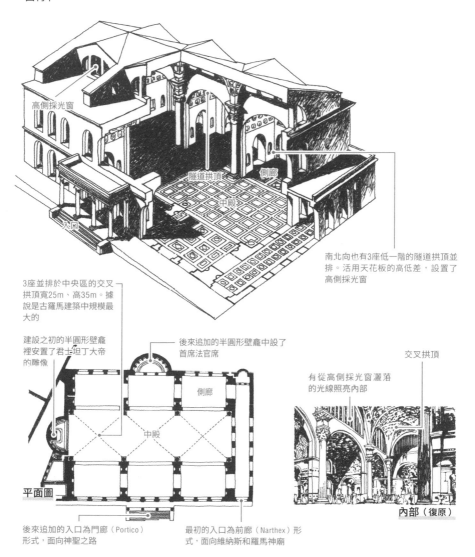

高側採光窗

隧道拱頂　側廊

中殿

入口

南北向也有3座低一階的隧道拱頂並排。活用天花板的高低差，設置了高側採光窗

3座並排於中央區的交叉拱頂寬25m、高35m。據說是古羅馬建築中規模最大的

建設之初的半圓形壁龕裡安置了君士坦丁大帝的雕像

後來追加的半圓形壁龕中設了首席法官席

交叉拱頂

有從高側採光窗灑落的光線照亮內部

側廊

中殿

平面圖

後來追加的入口為門廊（Portico）形式，面向神聖之路

最初的入口為前廊（Narthex）形式，面向維納斯和羅馬神廟

內部（復原）

Data	馬克森提烏斯和君士坦丁巴西利卡（新巴西利卡）	■地點：義大利，羅馬/Italy, Rome　■建造年分：西元308-312年 ■設計：不詳

※2：古羅馬人格外熱愛沐浴一事人盡皆知。在公共浴場（Thermae）中則可享受冷水、溫水與蒸氣等各式各樣的沐浴方式。尤其是圖拉真大帝、卡拉卡拉大帝、戴克里先大帝創設的浴場，以其龐大的規模與齊全的設施而遠近馳名

古羅馬住宅建築

環繞中庭的各種空間

古 羅馬住宅建築可分為幾種類型。都市住宅中最重要的多姆斯（Domus）是規模較大的宅邸；相對於此，因蘇拉（Insula）則是與現代集合住宅有共通之處的中層建築物。多姆斯與因蘇拉這類建築大多會結合店鋪（Tavern）而建。

另一方面，農村地區則會建造所謂的別墅（Villa）宅邸。這類住宅大多被描述成都市富裕階層的度假別墅，但也會作為農場中心來使用。

（太記）

中庭式住宅系列・多姆斯的實例：農牧神之家（龐貝城）

在探討地中海沿岸至中近東一帶的住宅建築時，絕不能略過以中庭為規劃重點的中庭式住宅（Court house）。其中在規模與變化多樣性方面，古羅馬的住宅建築格外值得關注。從庶民的集合住宅乃至皇帝的宮殿，創造出著實豐富多彩的作品。

令人遺憾的是，由於住宅的特質承繼至現代的作品寥寥無幾，與古羅馬住宅相關的知識大多來自以龐貝城[※1]中最具代表性的遺跡挖掘調查。

出於防止犯罪等原因，古羅馬的窗戶都設置得很小，一般是透過中庭或開在中庭天花板上的開口來採集光線。雨水會灑落，所以地板上設有承水池

玄關處設有名為中庭（Atrium）的出入口大廳，並且大多會設置書齋兼作接待室的主房（Tablinum）與其相對。主房後面則可看到有列柱並排的中庭

龐貝城的多姆斯一般是在縱深較長的長方形腹地內設置多個中庭，並於中庭的四周配置多間房

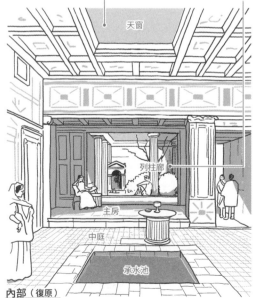

天窗

列柱廊

主房

中庭

承水池

內部（復原）

平面圖（復原）

- 被列柱廊環繞的庭院
- 座談間[※2]
- 夏季用餐區
- 冬季用餐區
- 主房
- 客用中庭
- 中庭

還會設置幾個房間與前廳相對，大多作為單間（Cubiculum，個人臥室）來使用

※1：西元1世紀的龐貝城曾是人口約2萬人的港口城市。西元79年遭維蘇威火山爆發所產生的火山碎屑流掩埋。是將古代都市傳承至現代的珍貴遺跡，調查研究至今已持續200年之久　※2：有幅亞歷山大大帝馬賽克畫的豪華房間。相當於維特魯威所著的建築書中提到的Exedra或Oecos

因蘇拉（集合住宅）實例：黛安娜之家（奧斯提亞安提卡）

古羅馬都市中也有為數不少的集合住宅（因蘇拉）。一般為3～6層樓左右的建築，大多有中庭，1樓等樓層為店鋪（Tavern），上面樓層則為租賃住宅。

各樓層皆劃分為若干個住戶，不過房間大小、格局與規格的範圍似乎變化頗廣。也有供水與廁所，但大多設置於1樓共用區。此外，出於火災與坍塌等顧慮，還推出了限制樓高的法律

因蘇拉原為「島嶼」之意，用以形容街區被街道環繞的模樣

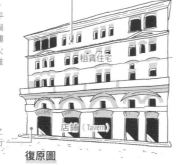

復原圖

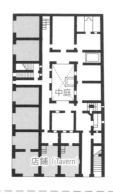

1樓平面

店鋪（店家兼住宅）之集合體：圖拉真市場（羅馬）

廣義來說，Tavern是用以指稱所有店家的用語。大多情況下，店鋪會面向中庭、列柱道路、廣場等。內部分為2層，上層通常作為住宅使用。因羅馬市中心重新開發而誕生的圖拉真市場即為巧妙配置店鋪的傑作，形成與現代購物中心有共通之處的空間布局。

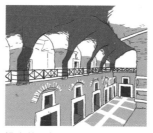

挑高的內部

面向廣場的外觀

圖拉真市場是以廣場為中心而建，為羅馬市中心重新開發案的一環。一般認為負責整體規劃的建築師是大馬士革的阿波羅多洛斯

別墅（宅邸）實例：神祕別墅（龐貝城）

相對於多姆斯與因蘇拉林立於都市中而呈封閉結構，別墅則佇立於農村或郊區而具備較開放的特性。

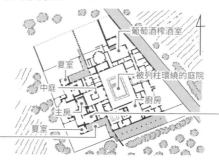

環繞四周的房屋外側有開放式的柱廊（門廊），朝外側庭園敞開。這種享受自然與生活的小巧思，可說是別墅特有的魅力

神祕別墅以美麗的壁畫著稱。其中最知名的是描繪成群人物展現出各種姿態的一系列壁畫，一般認為是在呈現酒神戴歐尼修斯的神祕儀式，這棟建築的名稱也是源自於此

Data 古羅馬住宅建築
（多姆斯｜因蘇拉｜店鋪｜別墅）

■地點：義大利，龐貝城｜奧斯提亞安提卡｜羅馬｜龐貝城/Italy, Pompeii｜Ostia Antica｜Rome｜Pompeii
■建造年分：西元前2世紀｜2世紀｜西元100-110年｜西元前2世紀-

6世紀的巴西利卡傳遞著
拉溫納昔日的繁榮景況

克拉塞的聖亞坡理納聖殿

這 座建築被獻給當地聖者阿波利納里斯主教，是三廊式巴西利卡教堂的典型範例。建於早期基督教時代的教堂，像這座教堂般承繼當代建築風格的案例並不多見，與內部美麗的馬賽克裝飾一起被列為舉足輕重的作品。與聖維塔教堂一樣，也有2位人物在這座建築上發揮了重大作用，即在建設計畫上投注巨額資金的銀行家尤利安努斯，以及祝賀其竣工的大主教馬克西米安努斯。（太記）

拉溫納的美麗馬賽克在美術史上也彌足珍貴

描繪耶穌與瑪利亞的聖像自古以來都是教堂建築不可或缺的要件。支持聖像這種現象的觀點是：信仰的對象並非聖像本身，而是其描繪的內容，因此不構成偶像崇拜。然而，在8-9世紀的拜占庭帝國發起了聖像破壞運動，將聖像視為偶像崇拜而加以禁止，因此現存的古代聖像如鳳毛麟角。值得慶幸的是，拉溫納[※1]周邊地區當時已遠離帝國的影響，所以並未受到聖像破壞運動波及。克拉塞的聖亞坡理納聖殿中也保留著許多古代的馬賽克裝飾，在美術史上備受珍視。

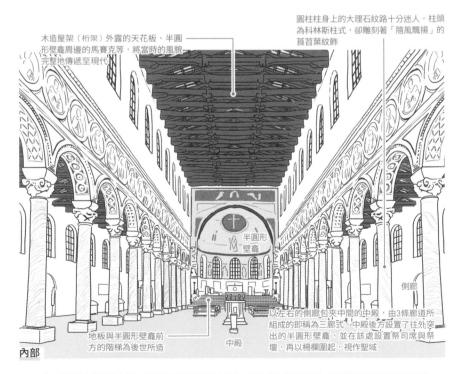

圓柱柱身上的大理石紋路十分迷人。柱頭為科林斯柱式，卻雕刻著「隨風飄揚」的莨苕葉紋飾

木造屋架（桁架）外露的天花板、半圓形壁龕周邊的馬賽克等，將當時的風貌完整地傳遞至現代

半圓形壁龕

地板與半圓形壁龕前方的階梯為後世所造

中殿

側廊

以左右的側廊包夾中間的中殿，由3條廊道所組成的即稱為三廊式。中殿後方設置了往外突出的半圓形壁龕，並在該處設置祭司席及祭壇，再以柵欄圍起，視作聖域

內部

※1：拉溫納是義大利半島北部一座鄰近亞得里亞海的小都市。儘管此地為戰略要地，透過羅馬海軍港與海洋相連，西羅馬皇帝霍諾里烏斯於西元402年遷都至此。拉溫納在西羅馬帝國滅亡後，接連成為東哥德王國的首都及拜占庭帝國的總督府而得以進一步繁榮昌盛

因地區而發展各異的巴西利卡式教堂

三廊式的巴西利卡教堂在地中海沿岸隨處可見，不過在規劃的細節、材料與建造方式等方面卻變化多端。4世紀的聖彼得大教堂是有雙排側廊的五廊式，半圓形壁龕前方設有耳堂；此外，希臘的阿吉奧斯迪米特里奧斯教堂的側廊為2層樓；克拉塞的聖亞坡理納聖殿則是於半圓形壁龕[33頁]左右兩側配置小禮拜堂，也可說是這類變化版之一。

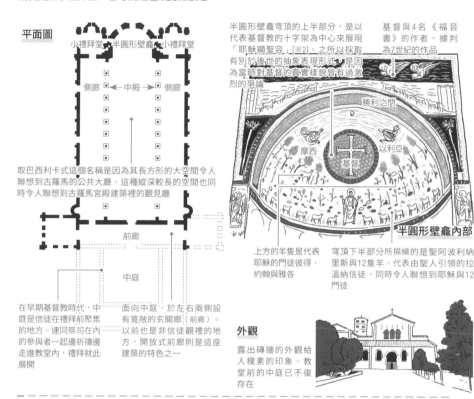

平面圖

小禮拜堂　半圓形壁龕　小禮拜堂

側廊　←中殿→　側廊

取巴西利卡式這個名稱是因為其長方形的大空間令人聯想到古羅馬的公共大廳。這種縱深較長的空間也同時令人聯想到古羅馬宮殿建築裡的觀見廳

前廊

中庭

在早期基督教時代，中庭是信徒在禮拜前聚集的地方。連同祭司在內的參與者一起邊祈禱邊走進教堂內，禮拜就此展開

面向中庭，於左右兩側設有寬敞的玄關廊（前廊）。以前也是非信徒觀禮的地方，開放式前廊則是這座建築的特色之一

半圓形壁龕穹頂的上半部分，是以代表基督教的十字架為中心來展現「耶穌顯聖容」[※2]。之所以採取有別於後世的抽象表現形式，是因為當時對基督的真實樣貌曾有過激烈的爭論

基督與4名《福音書》的作者。據判為7世紀的作品

勝利之門

摩西　基督　以利亞

半圓形壁龕內部

上方的羊隻是代表耶穌的門徒彼得、約翰與雅各

穹頂下半部分所描繪的是聖阿波利納里斯與12隻羊。代表由聖人引領的拉溫納信徒，同時令人聯想到耶穌與12門徒

外觀

露出磚牆的外觀給人樸素的印象。教堂前的中庭已不復存在

作為軍港而繁榮一時的克拉塞鎮

這座建築建於一座名為克拉塞的村落，過去曾以羅馬海軍港之名修築成羅馬帝國的軍港，作為拉溫納的外港而繁榮不已。聖阿波利納里斯是以拉溫納首位主教之姿活躍的人物，他的墓地便是位於羅馬海軍港。

新聖亞坡理納聖殿位於拉溫納市內，是東哥德王國時期的傑作。中殿的馬賽克描繪了從羅馬海軍港出發的多名聖女，在聖瑪利亞的帶領下前進的模樣

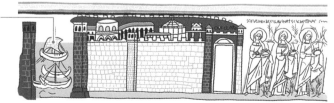

| **Data** | 克拉塞的聖亞坡理納聖殿 | ■地點：義大利，拉溫納/Italy, Ravenna　　■建造年分：西元549年
■設計：不詳 |

※2　《新約聖經》中記載的奇蹟之一。據說耶穌基督曾在3名門徒的陪同下登上高山，與舊約時期的先知摩西及以利亞交談

將6世紀壯麗的建築文化
傳遞至現代的傑作
聖維塔教堂

拉

溫納這座城鎮在古代末期猶如地中海世界的中心。西元540年，名將貝利撒留奉東羅馬皇帝查士丁尼一世之命占領了這座城鎮，作為帝國統轄義大利的據點而設置了總督府。聖維塔教堂便是在那個時期建造的教堂，據說銀行家尤利安努斯資助了巨額資金。中央處配置了一個令人印象深刻的八角形空間，不過宗教中心卻位於東側的半圓形壁龕，這點別具特色。（太記）

集中式教堂達到的巔峰之一

中央的八角形空間是由8根墩柱承托挑高的天花板，四周環繞著低矮的環狀遊廊，這種構造可說是早期基督教時代的集中式教堂登峰造極的範例。這座教堂是受到東方拜占庭建築影響的作品，顯示與許多作品都有關聯，比如成為宮廷儀式中心的君士坦丁堡大皇宮黃金八角堂（現已不存在）、有小聖索菲亞清真寺（小聖索菲亞大教堂）之稱的聖塞爾吉烏斯與聖巴可斯教堂等。

馬賽克裝飾集中保留於半圓形壁龕及其周遭

每邊都呈半圓形且往外側突出的宏偉結構Exedra，在此被稱為龕座

平面圖上為集中式，祭壇卻被安置在教堂內東側的半圓形壁龕中

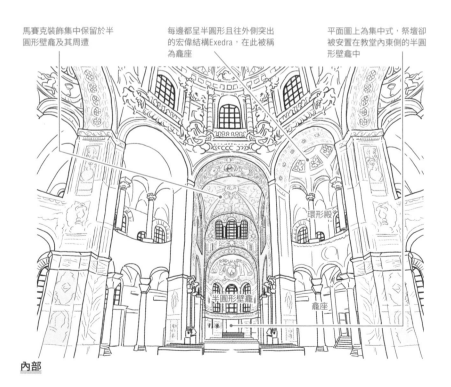

環形殿

半圓形壁龕

龕座

內部

※1：以小石子、陶器或玻璃等碎片加以排列，創造出圖紋或圖像，這種馬賽克技法在古羅馬主要用於地板，到了早期基督教時代則開始用於教堂的牆面。尤其是舖滿貼了金箔的玻璃片所製成的圖畫，具有反射光線而令人印象深刻的效果，因此經常用於半圓形壁龕或穹頂

細膩技法大放異彩的馬賽克藝術

所謂的馬賽克，是以石材或玻璃碎片排列成圖像的技法之統稱。羅馬將其運用於地板的最後修飾而蓬勃發展，在教堂建築中則主要用於牆面[※1]。聖維塔教堂的半圓形壁龕及其周遭的馬賽克令人嘆為觀止，尤其是描繪皇帝與皇后參拜的部分最為著名。畫裡呈現的是現實中不存在的場景——身處君士坦丁堡的皇帝與皇后隨著廷臣的隊伍走訪這座教堂。兩人的表情與服裝等，將以絢爛豪華著稱的拜占庭宮廷儀式的實態栩栩如生地傳遞至現代。

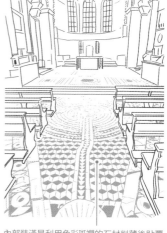

查士丁尼皇帝盛裝打扮，頭戴王冠而身穿披覆著金線飾布的紫色斗篷，手裡捧著祭品。在前方帶路的是手持香爐與《福音書》的多名神職人員，以及拿著十字架的大主教馬克西米安努斯。皇帝身旁穿著白斗篷的男子應該就是名將貝利撒留吧？

中央的空間呈八角形，上面承載著直徑17m的穹頂。可惜的是，穹頂上的裝飾是後世加上去的

內部裝潢是利用色彩斑斕的石材削薄後貼覆來做最後的裝飾。尤其是地面以五顏六色的石材所拼貼出的幾何圖紋做最後修飾（即所謂的花磚飾面，Opus sectile），令人印象深刻

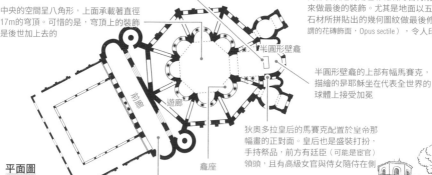

半圓形壁龕

半圓形壁龕的上部有幅馬賽克，描繪的是耶穌坐在代表全世界的球體上接受加冕

平面圖

前廊

遊廊

龕座

狄奧多拉皇后的馬賽克配置於皇帝那幅畫的正對面。皇后也是盛裝打扮，手持祭品，前方有廷臣（可能是宦官）領頭，且有高級女官與侍女隨侍在側

前廊（玄關廊）並未正面對齊半圓形壁龕，而是斜向配置，使其與八角形的頂點呈左右對稱而非對齊八角形的邊

建築物的主體結構基本上是以磚塊與砂漿所砌成。露出磚塊的外觀無多加修飾

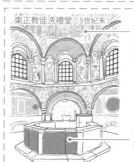

外觀

源自陵墓的集中式教堂

集中式教堂的基本形式是採用中心明確的平面，並將宗教上的中心配置在幾何學上的中心處。一般認為其原型源自古羅馬的陵墓建築。以拉溫納的狄奧多里克大帝的陵墓為例，也是遵循古老傳統將棺木置於圓形廳堂的中央。這種集中式布局已被公認一般會應用於洗禮堂[※2]等各式各樣的用途。

東正教徒洗禮堂（5世紀末）

洗禮池上方的穹頂天花板上，以馬賽克描繪出耶穌與12門徒接受洗禮的身影

洗禮池配置於八角形廳堂的中央處

Data　聖維塔教堂　■地點：義大利，拉溫納/Italy, Ravenna　■建造年分：西元526-547年
■設計：不詳

※2：洗禮是基督教正式入教時的階段性儀式，天主教等教派則相信可透過洗禮重獲新生。一般認為是起源於耶穌在約旦河接受約翰的洗禮，古代一般是採用全身浸入水中的浸禮。而為此設置水槽的設施便是洗禮堂

介於羅馬與拜占庭
之間的大傑作

聖索菲亞
大教堂

初

代聖索菲亞大教堂建於4世紀中葉，正值皇帝君士坦提烏斯二世的時代，是一座巴西利卡式的教堂。這座建築焚毀於5世紀初，由皇帝狄奧多西二世下令重建，卻又因西元532年的尼卡暴動而付之一炬，後來根據特拉勒斯的安提莫斯與米利都的伊西多爾[※1]之設計加以重建。如今所見的建築是奉皇帝查士丁尼一世之命進行了緊急施工，於西元538年聖誕節時落成後才啟用的。

（太記）

定位為「大教堂」

於西元538年落成啟用後，作為君士坦丁堡總主教的大教堂[57頁]，或是在重大祭典中為皇帝所用的教堂，聖索菲亞大教堂的地位君臨拜占庭帝國核心。事實上，在拜占庭的紀錄中，大多只簡單註記成「大教堂」，這樣的稱呼可說是直截了當地表明這座建築的特殊定位。拜占庭帝國於15世紀被鄂圖曼帝國征服後，聖索菲亞大教堂被改建成清真寺。如今矗立於建築周遭的4座宣禮塔與教堂內的設施大多是改成清真寺時的產物。此外，教堂南側還修築了歷代蘇丹的陵墓。

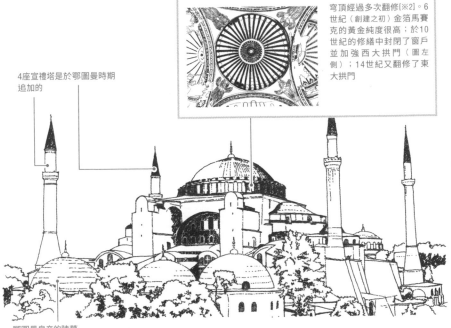

穹頂經過多次翻修[※2]。6世紀（創建之初）金箔馬賽克的黃金純度很高；於10世紀的修繕中封閉了窗戶並加強西大拱門（圖左側）；14世紀又翻修了東大拱門

4座宣禮塔是於鄂圖曼時期追加的

鄂圖曼皇帝的陵墓

※1： 特拉勒斯的安提莫斯（Anthemius of Tralles，西元474 ? -534 ? 年）是出身自利底亞的工學工程師，不僅是建築師，還以物理學家與數學家的身分活躍不已。米利都的伊西多爾（Isidore of Miletus，生卒年不詳）也是一名建築師，同時以工學工程師之姿大展身手，物理學的相關著作也頗負盛名。姪子小伊西多爾也是一名工程師，負責6世紀中葉的修繕工程。

「帆拱」的發明及整體結構

長期以來，如何承托穹頂是技術上的一大難題。穹頂的下端呈圓狀，所以支撐此處的建材勢必得頂著圓弧，這點成了規劃上的限制。為了解決這個問題，進而構思出這種以穹頂、帆拱（Pendentive）與拱門搭配墩柱的結構。帆拱的曲面接近球面，用以填補穹頂與拱門之間的空間，發揮將穹頂的負荷轉移至拱門的作用。

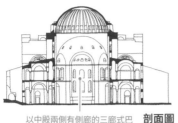

以中殿兩側有側廊的三廊式巴西利卡為主所形成的結構 **剖面圖**

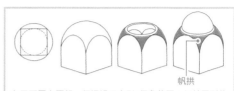

帆拱

在平面圖上預想一個通過正方形4個角的圓，以該圓形為基礎構思出球體。接著以正方形為底面，打造出四角柱。水平切割球面上方即形成一個圓，將穹頂置於其上。4個角落便會留有部分的大球面（帆拱）

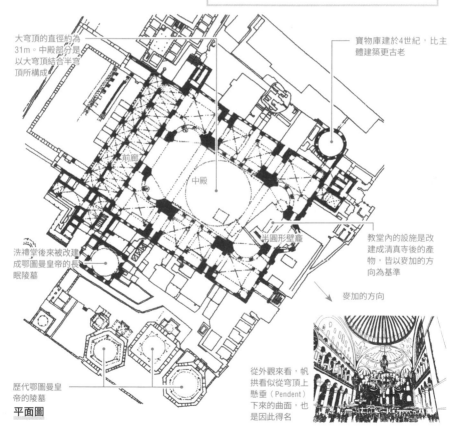

大穹頂的直徑約為31m。中殿部分是以大穹頂結合半穹頂所構成

寶物庫建於4世紀，比主體建築更古老

前廊

中殿

半圓形壁龕

洗禮堂後來被改建成鄂圖曼皇帝的長眠陵墓

教堂內的設施是改建成清真寺後的產物，皆以麥加的方向為基準

麥加的方向

歷代鄂圖曼皇帝的陵墓 **平面圖**

從外觀來看，帆拱看起來似從穹頂上懸垂（Pendent）下來的曲面，也是因此得名

Data 聖索菲亞大教堂 ｜■地點：土耳其，伊斯坦堡/Turkey, Istanbul ■建造年分：西元532-538年
■設計：特拉勒斯的安提莫斯、米利都的伊西多爾

※2：聖索菲亞大教堂的穹頂在3次地震中受損嚴重。最初倒塌於西元558年，全面變更設計並於西元562年完工。當時將穹頂高度加高了約7m，形成今日所見的形狀；第2次與第3次修繕則是因西側與東側先後於西元989年與1346年坍塌而分別修復

Column 1

繼承古代建築的古建材再利用

在西洋建築史上，經常強調古希臘與古羅馬所採用的多利克柱式、愛奧尼亞柱式與科林斯柱式等圓柱以及各式各樣具紀念性的建築，這些圓柱一般會應用在神殿以及各式各樣具紀念性的建築，這樣的傳統從古代一直綿延不絕地傳承至中世、近世與近代。

然而，饒富趣味的是，這些圓柱直到近世（文藝復興時期）才昇華為「柱式」的概念。在中世紀，圓柱並非以概念相傳，而是以實體之物（材料）傳承下來——也就是大理石圓柱的再利用，文藝復興時期的人們稱這種作法為「Spolia（古建材再利用）」且嗤之以鼻。

從古代末期至中世初期，會將古代鼎盛時期所用的圓柱重新運用於各種用途。這些圓柱廣泛出現在哥多華大清真寺[48頁]、比薩主教座堂[60頁]、阿亨主教座堂[56頁]、比薩主教座堂[60頁]等伊斯蘭式、仿羅馬，甚至是拜占庭建築中。當可重複利用的既有建材耗盡後，人們便改變形式，設計出與古代圓柱相似但變化更加豐富多樣的圓柱。

在城外聖依搦斯聖殿（羅馬）中可看到重新利用的圓柱

古代末期還有一個不容忽視的重大改變，即基督教在羅馬帝國獲得正式承認並成為國教。這同時意味著，在此之前所信仰的羅馬諸神，祭祀祂們的神殿淪為不應該存在的異教神殿。人們會從遭到破壞的神殿中運出建材以便重新利用，有時甚至直接改變結構體本身的用途，改成基督教教堂來使用。

雖然早期基督教時代所建的各種教堂建築是以嶄新的建築類型登場，其中卻含括大量承繼自古代的建材。中世這個時代的確好比站在古代巨人肩膀上的小人。之後又邂逅伊斯蘭這種以某些層面來說是全新的地中海文明，進而催生出中世的歐洲世界。

（加藤）

第 2 章

中世

西　羅馬帝國滅亡後，建設活動在混亂不堪的社會中停滯不前。

然而，自查理大帝（查理曼）於西元800年左右加冕後，開始奠定農村與都市的基礎；到了15世紀左右，學問、文化、貿易、農業技術與建設技術等都有了莫大發展。建築史中一般稱這個時期的建築為中世建築。另一方面，穆罕默德於7世紀創立的伊斯蘭教，以為其基礎的文明在中東與西班牙蓬勃發展，也對基督教社會產生影響。

拜占庭

西羅馬帝國滅亡後，東羅馬帝國仍以君士坦丁堡（現在的伊斯坦堡）為中心，以拜占庭帝國之姿繼續蓬勃發展，並建立以聖索菲亞大教堂為代表的獨特文化。拜占庭建築的特色在於以帆拱承托的穹頂、燦爛奪目的馬賽克裝飾、聖像等，帶來的影響甚至廣及威尼斯聖馬爾谷聖殿宗主教座堂等拜占庭帝國以外的仿羅馬建築。

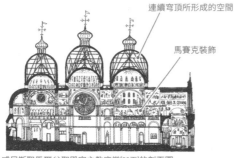

連續穹頂所形成的空間

馬賽克裝飾

威尼斯聖馬爾谷聖殿宗主教座堂[58頁]的剖面圖

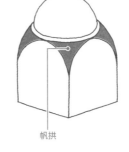

帆拱

不同文化交織出
豐富多樣的建築

伊斯蘭、拜占庭與西歐的中世建築，皆鮮明地反映出各自的神學思想與世界觀。彼此之間不但沒有互相排斥，反而互相影響，孕育出有別於古典時代的形式，並且具有豐富變化性與多樣性的藝術。（嶋崎）

伊斯蘭

西班牙與中東於中世曾被納入伊斯蘭勢力管轄範圍內，從其建築中也發現不少拱門與穹頂等與基督教建築通用的技法。然而，在忌諱使用具象化圖樣的伊斯蘭建築中，形狀多樣的拱門、填滿牆面的阿拉伯圖紋、色彩繽紛的磁磚與鐘乳石籠口（Muqarnas，蜂窩狀天花板）等精緻且符合幾何學的裝飾格外顯著，形成一大特色。此外，需灌溉的庭園與半戶外的空間也很發達。

馬蹄拱
（塞維利亞的塞維利亞王宮）

多葉拱
（哥多華大清真寺，48頁）

拱門的形狀多樣，
有馬蹄形、多葉形、尖頭形等

鐘乳石籠口的造形（阿爾罕布拉宮，52頁）

仿羅馬

西元1000年左右至12世紀，西歐各地掀起一股大規模的教堂興建潮。一般是以巴西利卡式平面為基礎，大量使用半圓拱，不過不同地區所展現的特色大相逕庭。最初僅限於側廊或正殿的石砌拱頂天花板漸漸擴大至整座中殿。以厚實的牆壁來支撐沉重的石造天花板，因此縮小開口部分而加粗柱子。人們從其魁梧的量體與從小窗灑入的靜謐光線中找到精神寄託。

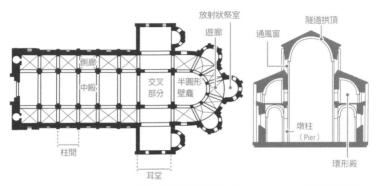

尼維爾的聖艾蒂安教堂（西元1068-1097年）的平面圖與剖面圖

哥德式

12世紀中葉至15世紀的西歐，隨著都市人口急遽增加，開始需要能直接打動一般民眾感官的大教堂。尖拱與挑高天花板朝向天際，透過飛扶壁與交叉肋拱頂打造而成的巨大窗戶上則閃耀著令人誤以為是寶石的繽紛光輝。哥德式建築是發揮所有當時的技術與智慧才得以實現的，堪稱是教堂建築的真正傑作。

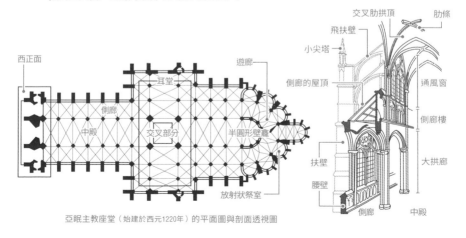

亞眠主教座堂（始建於西元1220年）的平面圖與剖面透視圖

奧米亞大清真寺

取經自基督教教堂，現存最古老的清真寺

現存最古老的清真寺由奧瑪雅王朝所建造，他們於8世紀初從阿拉伯半島遷徙而來。導入了在地中海地區累積的早期基督教建築的經驗，於王朝首都打造了一座宏偉的大清真寺。

在中庭的三角楣飾下打造有三連拱門的正門。禮拜堂內部有由下層拱門與上層二連拱門相連而成的拱廊，令人聯想到羅馬時期的巴西利卡式的教堂內部。在羅馬時期的聖地敘利亞訴說著伊斯蘭教建築如何繼承基督教建築，是一座至關重要的建築。（大野）

高度超過20m的雄偉石造建築，成就氣勢恢宏的清真寺

腹地的東西長157m、南北寬100m，南側作為禮拜室，北側則有迴廊環繞中庭。禮拜室呈橫向長方形平面，由山牆面向中庭的中央部及其兩側的3大部位所構成。

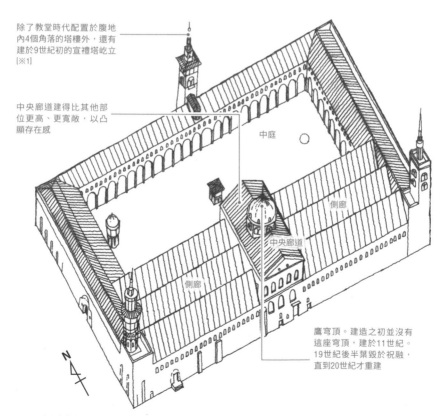

除了教堂時代配置於腹地內4個角落的塔樓外，還有建於9世紀初的宣禮塔屹立［※1］

中央廊道建得比其他部位更高、更寬敞，以凸顯存在感

中庭

側廊

中央廊道

側廊

鷹穹頂。建造之初並沒有這座穹頂，建於11世紀。19世紀後半葉毀於祝融，直到20世紀才重建

※1：清真寺的附屬塔樓，是喚拜吟唱以宣告祈禱時間的地方。有安裝階梯，可登塔喚拜吟唱

作為禮拜空間的「廊道[※2]」

光線透過彩色玻璃傾瀉而入

麥加的方向

禮拜空間是由1條朝向麥加方向的粗短中央廊道，以及6條與奇布拉牆（Qibla）平行、兩側對齊的狹長廊道所構成

指引麥加方向的牆壁稱為奇布拉牆。禮拜者會朝著這面牆進行禮拜

禮拜室裡鋪著拱形編織圖紋的地毯。拱門的上部指引著麥加的方向

設置於奇布拉牆上的壁龕（Niche）稱作米哈拉布（Mihrab）。是用來指示麥加方向的裝置

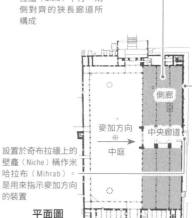

側廊

麥加方向

中央廊道

中庭

平面圖

圍繞中庭的迴廊部分是由四角形粗柱（墩柱）與圓形細柱有規則地反覆交錯而成。有雙層拱門，上層是在1個柱間內插入2個連續的小拱門

在禮拜室立面與迴廊牆面上，利用玻璃馬賽克來描繪滔滔奔流的河川、繁茂的林木與房屋櫛比鱗次的城鎮樣貌，傳遞著《古蘭經》中描述的天堂景況。這在否定偶像崇拜的伊斯蘭教中相當罕見

正門建有三連拱門，其上方牆面繪有拜占庭帝國的宮殿

中庭與禮拜堂的所有柱子上都覆滿大理石

| Data | 奧米亞大清真寺 | ■地點：敘利亞，大馬士革/Syria, Damascus　■建造年分：西元706-約714年
■設計：不詳 |

※2：清真寺中往拱廊方向延伸的細窄區塊也稱作廊道。清真寺中的廊道不見得都朝米哈拉布的方向延伸

哥多華大清真寺

哥 多華大清真寺是多柱式清真寺的傑作之一。此法是將柱子排列成棋盤格狀來打造空間，據說是以麥地那某位先知的住宅 [※1] 為原型。以哥多華為首都的後奧瑪雅王朝是從西元784年開始建造這座清真寺，經過4次翻修與擴建而形成一座巨大的清真寺。透過收復失地運動（Reconquista）[※2] 驅逐了伊斯蘭統治者後，基督徒把這座大清真寺改建成基督教主教座堂，宣禮塔則改作鐘樓，這座名建築就此留存至今。

（大野）

潛藏在大教堂裡的伊斯蘭空間

以列柱包圍中庭的形式是伊斯蘭建築的原型。於10世紀後半葉的翻修與擴建中增添了麥格蘇賴（Maqsurah，貴賓室），其天花板覆蓋著拱網狀[※3]的穹頂，加上多葉拱連成的拱廊，試圖使建築更為宏偉。又進一步將既有清真寺中原本只是個凹洞的米哈拉布修築成八角形的小房間，並改成穿過馬蹄拱進入其中的形式。掌權者便是透過這些增修，在原為平等禮拜之所的清真寺中創造出空間上的階級差異。

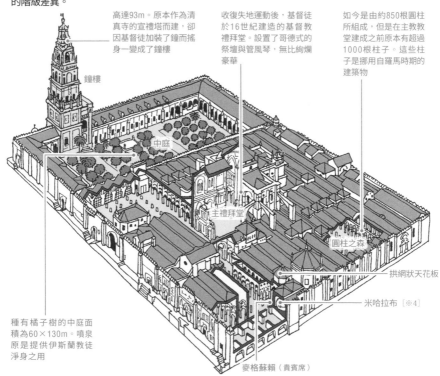

高達93m。原本作為清真寺的宣禮塔而建，卻因基督徒加裝了鐘而搖身一變成了鐘樓

收復失地運動後，基督徒於16世紀建造的基督教禮拜堂。設置了哥德式的祭壇與管風琴，無比絢爛豪華

如今是由約850根圓柱所組成，但是在主教教堂建之前原本有超過1000根柱子。這些柱子是挪用自羅馬時期的建築物

鐘樓

中庭

主禮拜堂

圓柱之森

拱網狀天花板

米哈拉布 [※4]

麥格蘇賴（貴賓席）

種有橘子樹的中庭面積為60×130m。噴泉原是提供伊斯蘭教徒淨身之用

※1：伊斯蘭教創始人穆罕默德，於西元622年從麥加遷徙至麥地那時所建造的住所。從圍牆、中庭與列柱等構成要素中可看出清真寺的原型　※2：由基督徒發起，從伊斯蘭世界展開的伊比亞半島再征服運動（西元718-1492年）　※3：這種手法是讓拱肋交錯如籠子般，以製造出空間。與鐘乳石籠口[53頁]以及雙層穹頂並列為伊斯蘭建築的3大發

邀人進入冥想之森的設計

在早期的伊斯蘭建築中，可看到馬蹄形與多葉形2種類型的拱門。在馬蹄形的拱門綿延19個跨距所形成的圓柱之森中，結合輕質柔和的紅磚與厚重堅硬的白大理石所組成的雙層拱門，支撐著高10m左右的天花板。

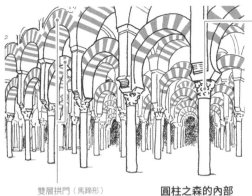

柱子是取自各地羅馬時期的建築加以重複利用，所以柱頭的設計各異

雙層拱門（馬蹄形）　**圓柱之森的內部**

哥多華大清真寺中許多部位皆採用馬蹄拱，唯獨麥格蘇賴周邊是使用裝飾性高的多葉拱

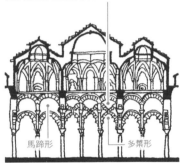

馬蹄形　　多葉形

麥格蘇賴剖面圖

不斷擴張的清真寺與伊斯蘭要素

平面圖

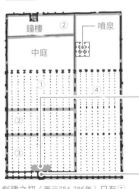

鐘樓 ②　噴泉
中庭

① ②
③ ④

創建之初（西元784-786年）只有①的部分，西元833-852年增建了②的宣禮塔，西元961-976年新建③的麥格蘇賴與米哈拉布。西元987年又進一步擴建了④，成了如今所見的樣貌

麥格蘇賴

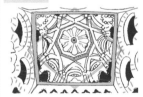

麥格蘇賴（貴賓席）上部的拱網狀天花板，是利用金彩工藝製成的玻璃馬賽克加以裝飾的。在2個正方形錯位45°所形成的形狀上架設拱門，上頭承載著花瓣形穹頂

米哈拉布

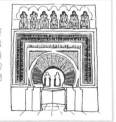

利用拜占庭專業師傅製作的玻璃馬賽克色彩來點綴米哈拉布。一般的米哈拉布只是牆上有個凹洞，這裡卻打造成八角形的大廳，設置了有馬蹄拱的入口與貝殼形的天花板，提高了空間的格調

Data 哥多華大清真寺

■地點：**西班牙，哥多華/Spain, Cordoba**　　■建造年分：**西元784-1101年**
■設計：**不詳**

明之一　※4：指示麥加的方向，是幾乎所有清真寺內皆有配置的核心設施。大多呈拱門狀，一般會裝設或嵌入清真寺最內部的牆上

因慈悲心催生出
公私共存的建築
喀拉溫設施群

馬

木路克王朝（西元1250—1517年）是由奴隸軍人出身的掌權者所建立，其蘇丹喀拉溫出於自己的治病經驗而展開慈善事業，捐建[※1]醫院與馬德拉沙（伊斯蘭學校）的設施群，同時附設自用墓地與私人禮拜設施。面向開羅主要街道的立面有著尖拱與3層窗結構，還結合了科林斯式柱頭與大理石圓柱——在談論該時代的西洋哥德式建築時，此處的建築樣式組合經常會被引以為例。（安岡）

在協調不同要素上煞費苦心

喀拉溫設施群試圖將以下的要素融合為一：奢華感、挪用伊斯蘭時期以前的建材打造而成的法老樣式與拜占庭樣式。作為後奧瑪雅王朝文化的伊斯蘭樣式，在連結古代與中世、西歐與伊斯蘭的建築之中，是不可或缺的存在。根據正面玄關過梁上所記載的碑文，這座設施群是從西元1284年6月依序建造醫院、陵墓與馬德拉沙，僅花了13個月即完工。

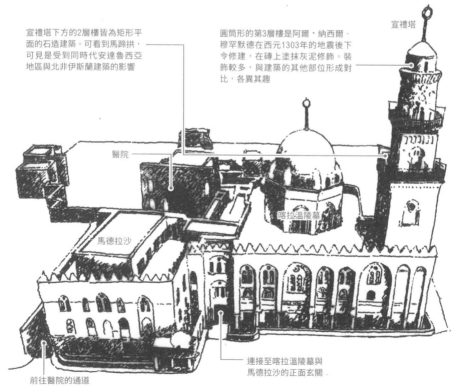

宣禮塔下方的2層樓皆為矩形平面的石造建築。可看到馬蹄拱，可見是受到同時代安達魯西亞地區與北非伊斯蘭建築的影響

圓筒形的第3層樓是阿爾・納西爾・穆罕默德在西元1303年的地震後下令修建，在磚上塗抹灰泥修飾。裝飾較多，與建築的其他部位形成對比，各異其趣

宣禮塔

醫院

喀拉溫陵墓

馬德拉沙

連接至喀拉溫陵墓與馬德拉沙的正面玄關

前往醫院的通道

※1：捐獻作為公共之用的不動產或建築物等，在阿拉伯語中稱作「瓦克夫」意指停止，這些對完善伊斯蘭世界的都市基礎大有貢獻。瓦克夫制度將受託人指定為親屬，藉此發揮繼承稅對策的作用，同時也保證私有建築和公共建築一樣，都能長存而不被拆除

根據動線進行土地區劃

這座設施群是由陵墓、馬德拉沙與醫院所構成,各設施皆以道路相隔來區劃土地。陵墓與馬德拉沙可從面向大馬路的共同玄關進入,醫院則可從馬德拉沙旁邊小路的另一個入口進入。

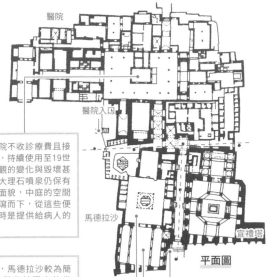

醫院

醫院入口

馬德拉沙

宣禮塔

平面圖

正面玄關

這家慈善醫院不收診療費且接納任何病患,持續使用到19世紀,因此外觀的變化與毀壞甚巨。然而,大理石噴泉仍保有創建之初的面貌,中庭的空間則有陽光傾瀉而下,從這些便可想像出當時是提供給病人的優雅空間

相較於陵墓,馬德拉沙較為簡樸,大理石僅用於限定的幾處。建築圍繞中庭而建,住宿生圍繞著教師勤奮學習。在馬德拉沙的裝飾中可看到呈對比的植物圖紋與幾何圖紋

建設之際取用不同地方的建材再重複利用:從開羅郊區廢墟的法老樣式、希臘與羅馬樣式的神殿等,試圖融合不同時代與地區的樣式[※2]

米哈拉布

米哈拉布[47頁]是朝向麥加的克爾白而設。採用馬蹄拱,每側各配置3根不同顏色的大理石側柱,牆壁與地面則加了運用螺鈿工藝、玻璃與大理石製成的馬賽克裝飾而色彩繽紛

喀拉溫陵墓的內部將墓地設於中心處,再透過嵌套法來配置八角形的隔牆,以此區隔內外,呈現出向心式的空間

與街道、相鄰的建築物或主要街道的軸線之間的關聯性各異,使外觀呈不規則狀,不過陵墓的內部空間為矩形,每面牆皆各自配有5個整齊劃一的帶側柱壁龕與開口部分

八角形平面

墓地

剖面圖

| Data 喀拉溫設施群 | ■地點:**埃及,開羅/Egypt, Cairo** ■建造年分:**西元1284-1285年** ■設計:**不詳** |

※2: 開羅(Al-Qahirah)意指「勝利之城」,是將據點設於突尼西亞的法提瑪王朝摧毀阿拔斯帝國的軍營後,於其北方新建的都市。建設之際曾從郊區的赫利奧波利斯與吉薩等處的遺跡調度了大量石材。在埃宥比王朝與馬木路克王朝統轄的期間,也是採用相同的手法來擴張既有的都市基礎

阿爾罕布拉宮

伊斯蘭建築中的至寶、如天堂般的阿爾罕布拉

在這片東西長720m、南北寬220m的區域中，四周有城牆與塔樓環繞，其中建有宮殿、侍奉國王的君臣與官僚的住處、清真寺、店鋪與浴場等公共建築

林達哈亞花園露臺上的二連窗。可一窺與仿羅馬建築或哥德式建築之間的關聯性

二連窗

兩姊妹廳
國王廳
獅子噴泉
©阿本瑟拉黑斯廳

整體圖

獅子宮

令人聯想到天堂的四分庭園

利用通道或水渠將矩形庭園劃分成田字形，此即所謂的四分庭園。是仿照「伊甸園」的形式，也就是天堂的理想形式

12頭獅子雕像所吐出的水，會經由劃分成十字形的水渠流入建築內部

比十字通道低一階的4個平面區域裡種滿茂盛的橘子樹。這是一種被稱作「沉庭」的手法

隔著水渠鋪設大理石通道

西　班牙最後的伊斯蘭王朝奈斯爾王朝，建造了阿爾罕布拉宮殿與庭園，訴說著昔日的輝煌。

奈斯爾王朝於14世紀左右迎來鼎盛時期，除了宮殿外，還擴大成兼具清真寺、學校、浴場與官廳等設施的宮殿都市。（大野）

其實內部廣闊，有集結伊斯蘭之美的[※1]宮當作王宮，是集結伊斯蘭文化精髓的宮殿建築。這座於收復失地運動期間興建的宮殿，坐落於格拉納達東方的山丘上，有成排莊嚴的城牆與堅固的塔樓因而外觀粗獷；不過

※1：阿爾罕布拉意指「紅色城堡」。顧名思義，該城堡是利用紅砂岩與紅磚建於鬱鬱蔥蔥的山丘上

圍繞著中庭的建築群構造

每座中庭的周圍會配置大小不一的房間、迴廊與塔樓等，將其視作一個單元並逐一連結起來，此為伊斯蘭宮殿建築的一大特色。每個單元之間的連結處皆設有建築物或門。阿爾罕布拉宮中的中庭也肩負著各種作用，會用於處理政務、軍事，或作為國王及王族的生活空間等。

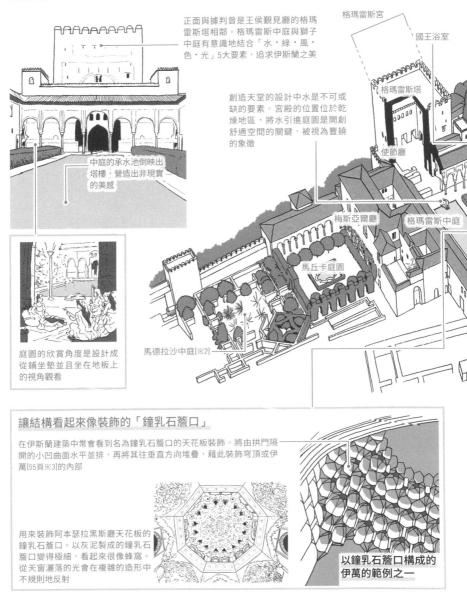

正面與據判曾是王侯觀見廳的格瑪雷斯塔相鄰。格瑪雷斯中庭與獅子中庭有意識地結合「水・綠・風・色・光」5大要素，追求伊斯蘭之美

創造天堂的設計中水是不可或缺的要素。宮殿的位置位於乾燥地區，將水引進庭園是開創舒適空間的關鍵，被視為豐饒的象徵

格瑪雷斯宮

國王浴室

格瑪雷斯塔

使節廳

中庭的承水池倒映出塔樓，營造出非現實的美感

梅斯亞爾廳

格瑪雷斯中庭

馬丘卡庭園

庭園的欣賞角度是設計成從鋪坐墊並且坐在地板上的視角觀看

馬德拉沙中庭[※2]

讓結構看起來像裝飾的「鐘乳石簷口」

在伊斯蘭建築中常會看到名為鐘乳石簷口的天花板裝飾。將由拱門隔開的小凹曲面水平並排，再將其往垂直方向堆疊，藉此裝飾穹頂或伊萬[55頁※3]的內部

用來裝飾阿本瑟拉黑斯廳天花板的鐘乳石簷口。以灰泥製成的鐘乳石簷口變得極細，看起來很像蜂窩。從天窗灑落的光會在複雜的造形中不規則地反射

以鐘乳石簷口構成的伊萬的範例之一

Data 阿爾罕布拉宮	■地點：**西班牙，格拉納達**/Spain, Granada ■建造年分：13-15世紀
	■設計：**不詳**

※2： 所謂的馬德拉沙，是指伊斯蘭特有的寄宿制教育機構，不過一般認為阿爾罕布拉宮裡的這座中庭應該是官僚辦公的地方，並不具備學校功能

2 綠洲都市中充滿活力的商業空間

伊斯法罕大巴札

所謂的巴札（Bazaar），是構成伊斯蘭都市架構的某種商業空間。匯集來自世界各地的人事物與資訊，同時發揮著連結都市設施的節點作用。

其中又以古都伊斯法罕大巴札為都市的中軸線，連結星期五清真寺[※1]與國王廣場。道路兩側林立著活力充沛的小店，後方則是由工作坊、旅館、學校與清真寺相連而成的巨大複合建築。此地為絲路上的要衝，如今仍可體驗昔日極盡榮華的舊時氛圍。（大野）

如洞窟般的市場空間

巴札是隧道狀的道路空間，通道兩側有成排門面狹窄的小店。伊斯法罕的這個巴札綿延超過1km，貫穿整座城鎮[※2]。在位處乾燥地區的伊朗，為了遮擋夏日熾烈的陽光與暑氣，以及防範冬日的嚴寒與強風，必須費些心思在巴札裡打造陰涼處。架在天花板上的是承托著帆拱穹頂[41頁]的磚砌拱頂屋頂，有些陽光會從穹頂頂端的開口處傾瀉而下。

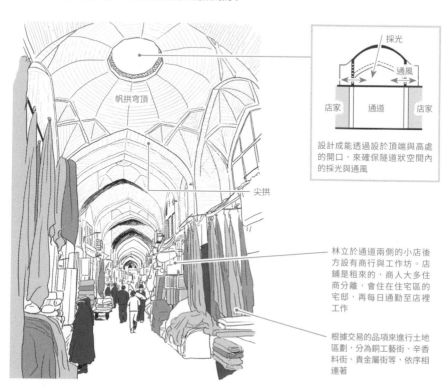

帆拱穹頂

尖拱

採光

通風

店家　通道　店家

設計成能透過設於頂端與高處的開口，來確保隧道狀空間內的採光與通風

林立於通道兩側的小店後方設有商行與工作坊。店鋪是租來的，商人大多住商分離，會住在住宅區的宅邸，再每日通勤至店裡工作

根據交易的品項來進行土地區劃，分為銅工藝街、辛香料街、貴金屬街等，依序相連著

※1：伊斯蘭教會在星期五的白天進行集體禮拜。可容納都市所有男性居民齊聚的大清真寺即稱作星期 五清真寺。伊斯蘭教在一個新地區打造城鎮時，都會先建造這座清真寺　※2：正如在舉世聞名的伊斯坦堡（土耳其）與大不里士（伊朗）的大巴札等處所看到的，巴札是室內市場，一般會往平面擴展至都市的一整個地區

連結2大據點的都市軸線

昔日的舊城區會有城牆環繞四周。9世紀時以舊城區為中心建造了星期五清真寺；16世紀則於舊城區的西南端新建了國王清真寺。這2個核心般的建築便是透過巴札互相連結。

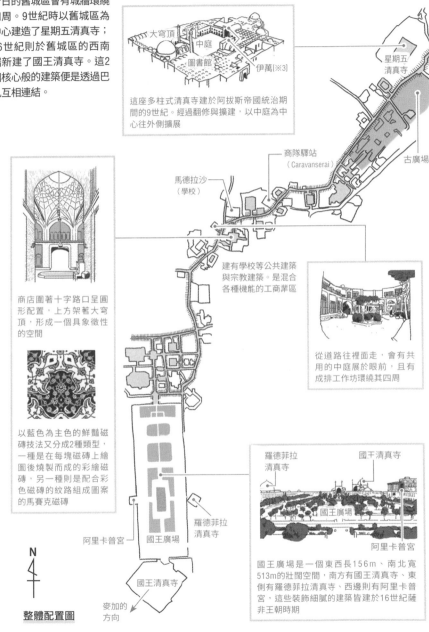

大穹頂
中庭
圖書館
伊萬[※3]

這座多柱式清真寺建於阿拔斯帝國統治期間的9世紀。經過翻修與擴建，以中庭為中心往外側擴展

星期五清真寺

古廣場

商隊驛站（Caravanserai）

馬德拉沙（學校）

商店圍著十字路口呈圓形配置，上方架著大穹頂，形成一個具象徵性的空間

以藍色為主色的鮮豔磁磚技法又分成2種類型，一種是在每塊磁磚上繪圖後燒製而成的彩繪磁磚，另一種則是配合彩色磁磚的紋路組成圖案的馬賽克磁磚

建有學校等公共建築與宗教建築。是混合各種機能的工商業區

從道路往裡面走，會有共用的中庭展於眼前，且有成排工作坊環繞其四周

羅德菲拉清真寺

國王清真寺

國王廣場

阿里卡普宮

國王廣場是一個東西長156m、南北寬513m的壯闊空間，南方有國王清真寺、東側有羅德菲拉清真寺、西邊則有阿里卡普宮，這些裝飾細膩的建築皆建於16世紀薩非王朝時期

阿里卡普宮
國王廣場
羅德菲拉清真寺

N

國王清真寺

麥加的方向

整體配置圖

| Data | 伊斯法罕大巴札 | ■地點：伊朗，伊斯法罕/Iran, Isfahan ■建造年分：約西元1619年起 ■設計：不詳 |

※3： 伊萬（Iwan）是以巨大拱門架成隧道狀的開放式大廳，為一個半外部空間。尤其是面向中庭配置於四個方向的布局，稱作四伊萬式

法蘭克、羅馬與拜占庭 3大文化的交會

阿亨主教座堂

阿亨位於離荷蘭與比利時很近的德國西側。這座城市以建築師路德維希‧密斯‧凡德羅[154頁]的故鄉而聞名，而這座教堂便是連他都敬仰的偉大建築。此建築原是奉查理大帝（查理曼）之命建造，作為法蘭克王國行宮的附屬禮拜堂，因為是與大帝有所淵源的教堂而備受人們崇敬。10世紀以後，不僅成為神聖羅馬皇帝加冕的舞臺，還是眾多朝聖者的目的地，至今經過多次翻修。

（太記）

深受查理大帝喜愛的宮廷禮拜堂

法蘭克王國的慣例是於各地打造行宮並讓國王四處巡訪，而非整建一個首都。阿亨也是這類行宮之一。查理大帝熱愛這個以溫泉聞名的城鎮，並建造了可說是他的統治象徵的行宮禮拜堂。因此，法語中將阿亨稱作Aix La Chapelle，亦即禮拜堂之泉。這座禮拜堂交織著——作為古羅馬帝國後繼者的自負、新興法蘭克王國的驕傲以及對東方拜占庭帝國的勝負心，這些政治上的理念。

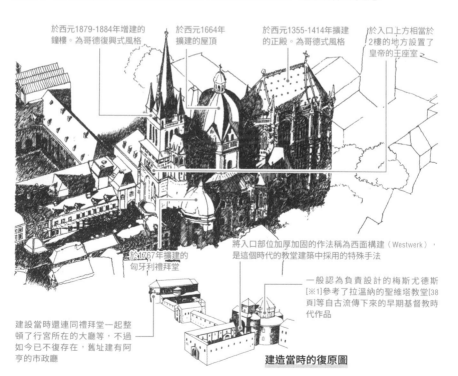

於西元1879-1884年增建的鐘樓。為哥德復興式風格

於西元1664年擴建的屋頂

於西元1355-1414年擴建的正殿。為哥德式風格

於入口上方相當於2樓的地方設置了皇帝的王座室

於1767年擴建的匈牙利禮拜堂

建設當時還連同禮拜堂一起整頓了行宮所在的大廳等，不過如今已不復存在，舊址建有阿亨的市政廳

將入口部位加厚加固的作法稱為西面構建（Westwerk），是這個時代的教堂建築中採用的特殊手法

一般認為負責設計的梅斯尤德斯[※1]參考了拉溫納的聖維塔教堂[38頁]等自古流傳下來的早期基督教時代作品

建造當時的復原圖

※1： 梅斯尤德斯（Odo von Metz/Eudes de Metz，生卒年不詳）是卡洛林王朝時期的建築師，也有參與熱爾米尼德普雷禮拜堂的建設。據說熟讀維特魯威所著的《建築十書》。另有一說認為其出身自亞美尼亞

反覆擴建的大教堂[※2]

創建之初是外圍呈十六角形而中央為八角形的建築，但經過多次翻修與擴建後，仍保有最初樣貌的主要剩下中央部位的內部空間。覆蓋在中央空間上方的不是穹頂，而是迴廊拱頂。大拱門整合了上下交疊的雙層拱廊，下方又插入一層拱門，使整體呈3層構造。這種在大拱門裡嵌套拱廊的內部結構，可判定是受到拜占庭建築的影響，亦可視為仿羅馬建築之先驅。

迴廊拱頂

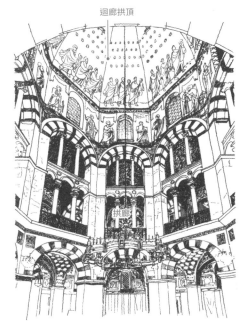

拱廊

據說聖維塔教堂[38頁]是阿亨主教座堂的參考範本，巨大拱門中有交疊成雙層的拱廊；相對於此，阿亨主教座堂則是於其下方再加一層拱門來增加高度。據說這種追求挑高天花板空間的內部結構是阿爾卑斯山以北國家的特色

於中央八角形空間的西側2樓擺設王座，東側的半圓形壁龕內則設置了祭壇。雖然保有集中式教堂的形式，但在空間結構上，連結入口與祭壇的東西縱深方向軸線就變得很重要

中央部位的八角形四周也修築了不少祭室

擴建前的祭壇

祭壇

正殿

平面圖

王座（2樓）

祭室

設於2樓入口側的王座

哥德式風格的正殿是以巴黎聖禮拜教堂[74頁]為原型，從西元1355年至1414年期間建設而成。拆除了查理大帝時期簡樸的半圓形壁龕，打造出以彩色玻璃裝飾、縱深25m且高32m的宏偉空間

Data 阿亨主教座堂 ┃■地點：德國，阿亨/Germany, Aachen ■建造年分：西元805年
■設計：梅斯尤德斯

※2：大教堂一詞意指設有主教座位的教堂，是用以顯示在教會組織中的地位，而非建築上的規模。因此，歷史悠久的建築物中，也有不少是一開始並非大教堂，後來設置主教座位才成為大教堂

在威尼斯大放異彩的東方文化

聖馬爾谷聖殿宗主教座堂

素有「水都」與「亞得理亞海女王」美譽的威尼斯，境內的廣場不計其數，其中聖馬可廣場位於城鎮中心且是唯一被冠上「Piazza」之名的廣場。聖馬可是《福音書》的作者之一，其遺骸於9世紀從埃及轉移至此地。如今的建築則是於11世紀所建，為了打造出與威尼斯聖馬可相匹配的教堂。其前方廣場與國家馬爾恰納圖書館等重要的建築作品。（太記）

對東方的關注

中世最早統轄地中海的是拜占庭帝國，雖然只是形式上，但威尼斯共和國也是以獲得拜占庭皇帝承認的形式發跡。這種與東方的貿易成了威尼斯發展的動力。此外，與東方貿易所帶來的不僅限於財富，還有各式各樣的文化與藝術[※1]。

西元1204年由威尼斯主導的第4次十字軍東征，在征服君士坦丁堡後，掠奪並運走無數財寶與藝術品。尤其以聖馬爾谷聖殿宗主教座堂正面中央上方的4匹馬雕刻，與南側面的四帝共治像格外著名

持有《福音書》並且長著翅膀的獅子是聖馬可的象徵，也是這座都市的象徵。由此可知水都威尼斯與這位聖人的淵源有多深厚

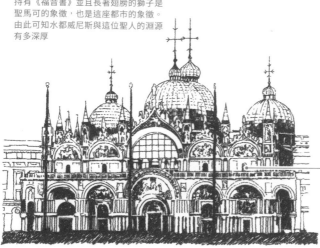

現今的聖馬爾谷聖殿宗主教座堂是應威尼斯總督多梅尼科・康塔里尼的要求，而於西元1063年開始修建。據說工匠是從拜占庭招聘而來。因此，雖然是於11世紀的仿羅馬建築時期竣工，整體規畫卻是承襲自6世紀君士坦丁堡的聖使徒堂[※2]

※1：10世紀至12世紀期間，拜占庭帝國是地中海地區少數的大國，因此對仿羅馬建築也產生莫大影響。西西里島的蒙雷阿萊修道院與巴勒莫的王宮禮拜堂等，皆以拜占庭風格的精妙馬賽克加以裝飾。此外，在法國佩里格的聖弗龍主教座堂中也能看到穹頂相連的結構

與紀念堂建物息息相關的十字平面

有不少教堂建築從上方俯瞰時是呈十字形結構。這座聖馬爾谷聖殿宗主教座堂也是這類建築之一，不過在概念上與其他作品略有不同。因為其整體是由5個穹頂排列成十字形所構成。利用帆拱將正方形地板與半球狀穹頂天花板結合為一，巧妙運用這類單元的結構令人隱約感受到與現代建築相似的系統性。

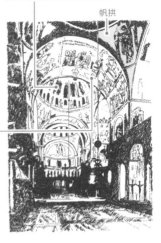

中央的大穹頂。覆蓋牆面的馬賽克裝飾是受到君士坦丁堡的影響

帆拱

支撐帆拱的拱門極寬，區隔內部空間的同時，作為裝飾之處也具備重要意義

穹頂的底部有個名為鼓形牆（Drum）的圓柱形部位，窗戶並列成排

穹頂為雙層外殼，從外面看到的屋頂與從內側看到的大花板之間有縫隙

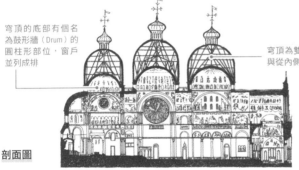

剖面圖

排列成十字形的5個穹頂在外觀上也十分引人注目，不過只有中央的穹頂特別高

半圓形壁龕

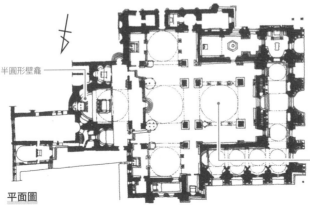

平面圖

將穹頂並排成十字形的形式可溯源至集中式的紀念堂。一般認為是這種形式持續發展，雙臂從正方形的中心部位往四方延伸而創造出十字形，後來便催生出在中心部位以及四臂分別承托穹頂的形式

| Data | 聖馬爾谷聖殿宗主教座堂 | ■地點：義大利，威尼斯/Italy, Venice　■建造年分：西元1063-1094年　■設計：不詳 |

※2：昔日位於拜占庭帝國首都君士坦丁堡（現在的伊斯坦堡）的教堂，有5座穹頂相連呈十字形。教堂中央收藏著使徒安得烈與《福音書》作者路加等人的遺物，還修築了歷代皇帝的陵墓。建有《福音書》作者墓地的以弗所聖約翰大教堂也是採用類似的規劃，不過一共使用了6座穹頂

2

運用鑲嵌工藝與拱廊而多采多姿的裝飾

比薩主教座堂

早

期基督教建築的傳統在義大利根深蒂固，且義大利也偏好簡樸的盒型巴西利卡式教堂。然而，這並不意味著義大利的仿羅馬建築只會固守死板的古老樣式。

西元1063年比薩人在巴勒摩海域擊敗伊斯蘭海軍後，比薩成為港灣都市而一片欣欣向榮，並接觸到地中海各地多采多姿的文化。覆蓋比薩主教座堂立面的小拱廊，以及利用匯集自各地的挪用建材製成變化豐富的裝飾，都洋溢著仿羅馬的活力。

（嶋崎）

明確的拉丁十字平面結構

與早期基督教建築的平面[11頁]相比，偌大的耳堂格外引人注目。耳堂為三廊式，端部有個半圓形壁龕，相對於交叉部分是較為封閉狀態，因此看起來彷彿是座獨立的巴西利卡式教堂。土魯斯的聖塞寧聖殿[62頁]也是五廊式，不過比薩主教座堂並沒有讓信徒在側廊巡覽走動的設計。

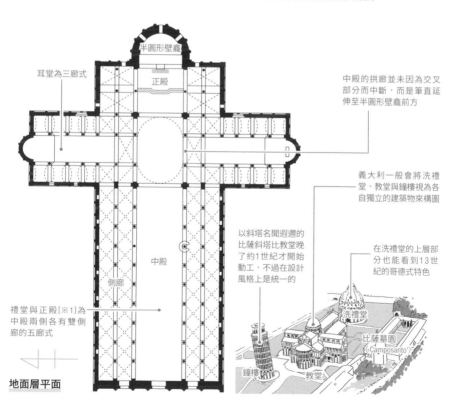

耳堂為三廊式

半圓形壁龕

正殿

中殿的拱廊並未因為交叉部分而中斷，而是筆直延伸至半圓形壁龕前方

義大利一般會將洗禮堂、教堂與鐘樓視為各自獨立的建築物來構圖

以斜塔名聞遐邇的比薩斜塔比教堂晚了約1世紀才開始動工，不過在設計風格上是統一的

在洗禮堂的上層部分也能看到13世紀的哥德式特色

洗禮堂

比薩墓園（Camposanto）

禮堂與正殿[※1]為中殿兩側各有雙側廊的五廊式

中殿

側廊

鐘樓

教堂

地面層平面

※1：巴西利卡式教堂中通往深處的空間有所劃分。正殿（以及耳堂）是最神聖的地方，主要由神職人員專用，禮堂則相當於世俗空間，為信徒聚集之所

筆直通往正殿的莊嚴內部空間

保守的空間結構令人聯想到巴西利卡式的早期基督教建築[11頁]。中殿的牆面一直延續至正殿，並未因耳堂而中斷，因此教堂內部具一致性。

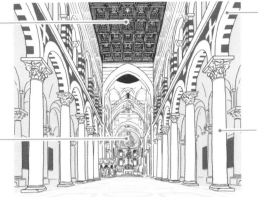

貼著金箔的木造藻井是西元1595年的火災後才設置

以黑白大理石交錯堆疊製成條紋狀。建築物內外隨處皆可觀察到一樣的石砌結構

半圓形壁龕的半穹頂上飾有早期基督教建築與拜占庭建築中很常見的馬賽克

有著科林斯式柱頭的圓柱是以大理石或花崗岩製成的單柱。也有一說認為是挪用自巴勒摩的清真寺

細膩的拱廊與豐富的裝飾值得一覽

西側側面

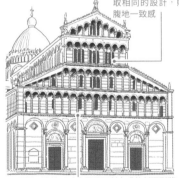

交疊4層的拱廊如蕾絲般覆蓋立面。相鄰的鐘樓也採取相同的設計，賦予整個腹地一致感

立面的外形直接反映出呈巴西利卡式的剖面形狀是由中殿與側廊所構成

拱廊上有精細的雕刻與多色的鑲嵌工藝[※2]，每層都展現出不同的面貌

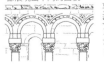

北側側面

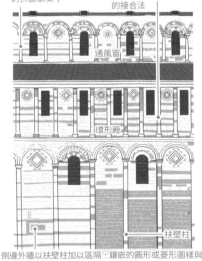

環形殿的外牆是由扶壁柱直接承托屋簷，中間並無拱門。可說是古式的接合法

小小的通風窗與下方的拱廊節奏不一

通風窗

環形殿

扶壁柱

側邊外牆以扶壁柱加以區隔，鑲嵌的圓形或菱形圖樣與窗戶交錯並排。柱子與拱門的大小不一且裝飾與柱頭雕刻十分多樣，不僅反映出挪用建材的數量龐大，且經過多次修復

Data 比薩主教座堂

■地點：義大利，比薩/Italy, Pisa　■建造年分：大教堂為西元1064-1118年，約西元1180年增建中殿西側的3柱間與西正面；洗禮堂為西元1152-1265年；鐘樓為西元1173-1350年　■設計：布斯格多（西元1064年-）、雷納爾多（12世紀初-）

※2：一種砌薄牆面並嵌入顏色各異的石子等，最後再施以拋光處理的技法。為此時期的建築裝飾手法，除了比薩主教座堂外，也常見於托斯卡尼地區，比如佛羅倫斯的聖米尼亞托大殿與盧卡主教座堂等

2 採用功能性的平面規劃來迎接朝聖者

聖塞寧聖殿

據 說聖人的遺體或遺物都會散發神的聖性。換言之，走訪保管這些聖髑的地方，便意味著能親身接觸神的聖性並且直接受其恩典。西班牙的聖地牙哥之德孔波斯特拉是與耶路撒冷及羅馬齊名的朝聖地，無論男女老少、不論貧富貴賤，大批朝聖者會以聖塞寧聖殿為目的地而踏上旅程，據說還有多座教堂擁有稀有的聖髑。沿途還有推薦路線的導覽書籍，逐一參拜也成了朝聖之旅的一環。（嶋崎）

[※1]，

令人印象深刻的輪廓，見過便難以忘懷

擎天而立且別具特色的塔樓是分成2階段建造而成。採用半圓拱的仿羅馬部分上方所承載的哥德式部分，並非為尖拱，而是名為主教冠（Mitra）形拱門的三角拱，為此地特有的細節。

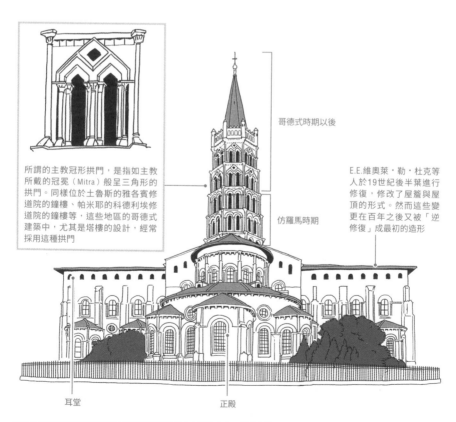

所謂的主教冠形拱門，是指如主教所戴的冠冕（Mitra）般呈三角形的拱門。同樣位於土魯斯的雅各賓修道院的鐘樓、帕米耶的科德利埃修道院的鐘樓等，這些地區的哥德式建築中，尤其是塔樓的設計，經常採用這種拱門

哥德式時期以後

仿羅馬時期

E.E.維奧萊・勒・杜克等人於19世紀後半葉進行修復，修改了屋簷與屋頂的形式。然而這些變更在百年之後又被「逆修復」成最初的造形

耳堂

正殿

※1：殉教者與教堂列聖的人物會視為神與人之間的中介而備受崇敬。其遺體與遺物，甚至是曾有直接接觸的布等，皆稱作聖髑。人們盼聖髑有治病或保佑旅途平安等效果，還將其安置於祭壇附近，這也成為帶有聖性的依據

朝聖之路沿途教堂[※2]的平面規劃

側廊與遊廊是環繞中殿（中央空間）的四周配置，讓朝聖者得以巡覽教堂內部並參拜祭室中的聖觸而不會干擾到在中殿舉辦的儀式。是相當合理的動線規劃。

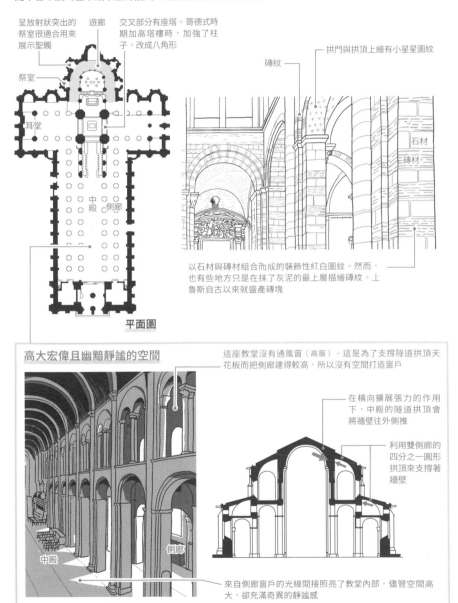

呈放射狀突出的祭室很適合用來展示聖觸

遊廊

交叉部分有座塔。哥德式時期加高塔樓時，加強了柱子，改成八角形

祭室

耳堂

中殿 側廊

平面圖

拱門與拱頂上繪有小星星圖紋

磚紋

石材

磚材

以石材與磚材組合而成的裝飾性紅白圖紋。然而，也有些地方只是在抹了灰泥的最上層描繪磚紋。上魯斯自古以來就盛產磚塊

高大宏偉且幽黯靜謐的空間

中殿

側廊

這座教堂沒有通風窗（高窗）。這是為了支撐隧道拱頂天花板而把側廊建得較高，所以沒有空間打造窗戶

在橫向擴展張力的作用下，中殿的隧道拱頂會將牆壁往外側推

利用雙側廊的四分之一圓形拱頂來支撐著牆壁

來自側廊窗戶的光線間接照亮了教堂內部，儘管空間高大，卻充滿奇異的靜謐感

| Data 聖塞寧聖殿 | ■地點：法國，土魯斯/France, Toulouse |
| | ■建造年分：西元1096年落成啟用，13世紀擴建塔樓並做局部補強　■設計：不詳 |

※2：9世紀於西班牙西北部發現耶穌十二門徒之一聖雅各（大雅各）的部分遺骸（聖地牙哥德孔波斯特拉的聖地牙哥一字指的便是聖雅各）。從法國通往此地的朝聖之路上，建有在平面規劃與結構上具備共同特色的教堂

施派爾主教座堂

肅穆莊嚴的外觀無愧於「皇帝大教堂」之稱

將 目光放諸過去的傳統並表明自己身為統治者的正當性。

於西元1030年動工的施派爾主教座堂，是在皇帝康拉德二世的強力主導下而建，因而又稱為皇帝大教堂。聳立於西正面的沉穩西面構建（Westwerk）[※1]與在屋簷下延伸的拱廊等，都繼承了之前卡洛林王朝時代與奧托王朝時代的傳統，堪稱德國仿羅馬建築的傑作。（嶋崎）

己為繼承者，這也是在展示自己身為統治者的正當性。

矗立於兩端的魁偉構造凸顯出建築物的存在感

於建築東西兩側配置由塔樓、耳堂與正殿所構成的魁偉構造，這種手法是承襲自之前奧托王朝建築傳統的一種形式。施派爾主教座堂則是由4座塔樓與2座穹頂勾勒出勻稱的天際線。

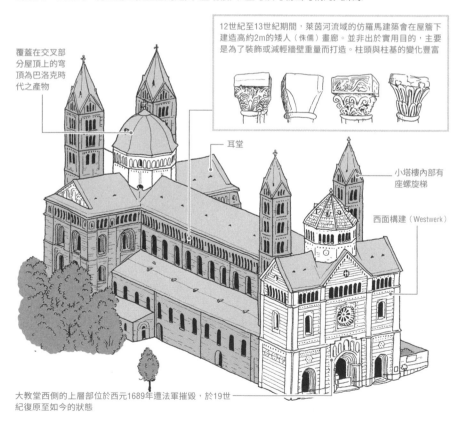

12世紀至13世紀期間，萊茵河流域的仿羅馬建築會在屋簷下建造高約2m的矮人（侏儒）畫廊。並非出於實用目的，主要是為了裝飾或減輕牆壁重量而打造。柱頭與柱基的變化豐富

覆蓋在交叉部分屋頂上的穹頂為巴洛克時代之產物

耳堂

小塔樓內部有座螺旋梯

西面構建（Westwerk）

大教堂西側的上層部位於西元1689年遭法軍摧毀，於19世紀復原至如今的狀態

※1： 西面構建（Westwerk）會建於早期仿羅馬大規模教堂的西側，是多層樓的魁偉構造，有塔樓與多個房間。獨立性強，另有一說認為是專供皇帝使用的空間，不過尚無定論

四角柱的雄偉結構

施派爾主教座堂的柱子與牆壁造形十分簡單。儘管空間宏大，卻穩定感十足，想必是得益於這種堅實的結構。

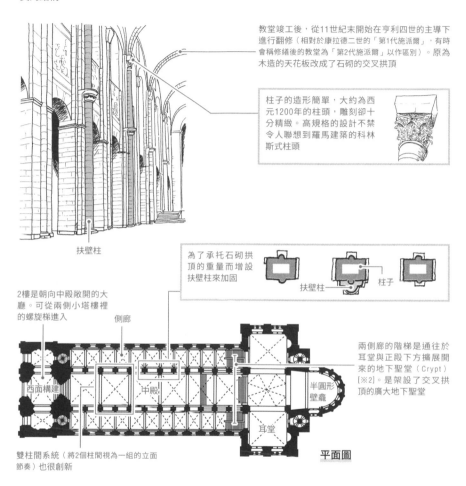

教堂竣工後，從11世紀末開始在亨利四世的主導下進行翻修（相對於康拉德二世的「第1代施派爾」，有時會稱修繕後的教堂為「第2代施派爾」以作區別）。原為木造的天花板改成了石砌的交叉拱頂

柱子的造形簡單，大約為西元1200年的柱頭，雕刻卻十分精緻。高規格的設計不禁令人聯想到羅馬建築的科林斯式柱頭

扶壁柱

為了承托石砌拱頂的重量而增設扶壁柱來加固

扶壁柱　　柱子

2樓是朝向中殿敞開的大廳。可從兩側小塔樓裡的螺旋梯進入

側廊

西面構建

中殿

雙柱間系統（將2個柱間視為一組的立面節奏）也很創新

半圓形壁龕

耳堂

兩側廊的階梯是通往於耳堂與正殿下方擴展開來的地下聖堂（Crypt）[※2]。是架設了交叉拱頂的廣大地下聖堂

平面圖

萊茵河河畔也有皇帝大教堂

另有其他的建築物被稱作「皇帝大教堂」，比如同樣建於萊茵河沿岸的沃姆斯主教座堂與美茵茲主教座堂。兩者皆具備西面構建與矮人畫廊等與施派爾主教座堂相同的特色。

美茵茲主教座堂　　　　　沃姆斯主教座堂

| Data 施派爾主教座堂 | ■地點：德國，施派爾/Germany, Speyer
■建造年分：西元1030-1061年建造、西元1082-1106年翻修　■設計：不詳 |

※2：指設於（基本上是正殿）地下的祭室，也有不少是採光良好的半地下空間。在早期基督教時代是打造成環形通道以便接近聖人的墓室或聖髑，但後來規模逐漸擴大，也有如施派爾主教座堂般發揮作為歷代皇帝陵墓的功能

達勒姆座堂

厚重卻細膩的諾曼式・仿羅馬建築

「在」征服者威廉的帶領下，於西元1066年將英格蘭納入諾曼第公爵的統治之下。一般認為從那時開始大放異彩的諾曼式・仿羅馬建築是哥德式風格的主要起源之一。尤其是利用細肋條（骨架）來強調交叉拱頂天花板的脊線，這種手法後來成為哥德式不可或缺的特色。不妨以於西元1093年動工的達勒姆座堂的交叉肋拱頂，與據說是首座哥德式建築的聖但尼聖殿主教座堂[70頁]的拱頂比較一番。（嶋崎）

厚實＋線條要素[※1]＝諾曼式・仿羅馬

厚重的構造加上細膩奢華的細節，這種組合便是達勒姆座堂的魅力所在。厚實的牆壁與粗大的柱子會帶來十足的穩定感，但是與以平面占主導地位的施派爾主教堂[64頁]卻有所不同，拱門被分割成好幾層的拱邊飾（飾條），且有多條細小圓柱包覆牆壁與柱子。這些線條要素彷彿預見了哥德式風格的細膩度。

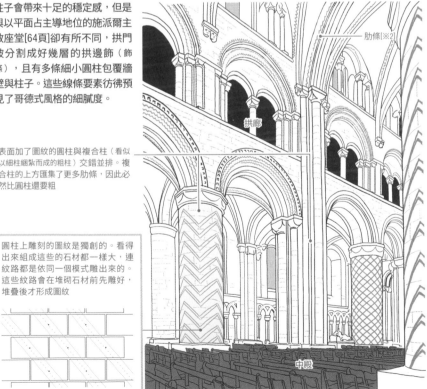

肋條[※2]

拱廊

中殿

表面加了圖紋的圓柱與複合柱（看似以細柱細紮而成的粗柱）交錯並排。複合柱的上方匯集了更多肋條，因此必然比圓柱還要粗

圓柱上雕刻的圖紋是獨創的。看得出來組成這些的石材都一樣大，連紋路都是依同一個模式雕出來的。這些紋路會在堆砌石材前先雕好，堆疊疊才形成圖紋

※1：飛簷、柱身與肋條等，對牆面或拱門加以分割或鑲邊的細長條狀要素。不但有結構上的作用，在美感與視覺上也具備重要意義。在後來的哥德式風格中成為不可或缺的要素

用厚實的牆壁與柱子支撐厚重石砌拱頂

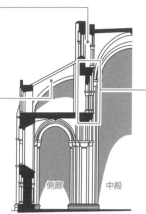

窗前有人可通過的通道狀空間。也有一說認為這是哥德式側廊樓[73頁]的起源，不過尚無定論

一般認為位於側廊閣樓的拱門是哥德式飛扶壁[73頁]的原型，不過也有人認為拱門過細而不具備結構上的作用

側廊　　中殿

半圓拱與肋條上加了閃電形圖案的裝飾。閃電形圖案為諾曼式・仿羅馬建築的特色之一

拱頂上的肋條是以有著狀似怪獸臉龐的托座（Console）來承托，而不是像哥德式建築般以小圓柱從下方支撐

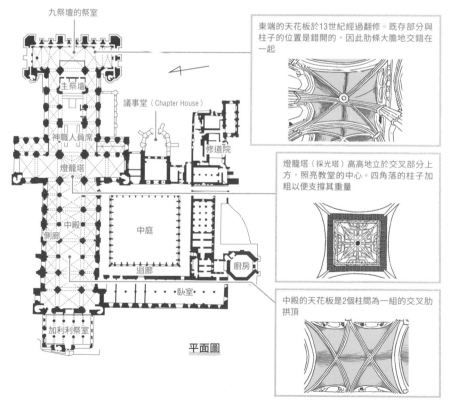

九祭壇的祭室

主祭壇

議事堂（Chapter House）

神職人員席

修道院

燈籠塔

中庭

中殿

側廊

迴廊

廚房

臥室

加利利祭室

平面圖

東端的天花板於13世紀經過翻修。既存部分與柱子的位置是錯開的，因此肋條大膽地交錯在一起

燈籠塔（採光塔）高高地立於交叉部分上方，照亮教堂的中心。四角落的柱子加粗以便支撐其重量

中殿的天花板是2個柱間為一組的交叉肋拱頂

Data 達勒姆座堂　｜■地點：英國，達勒姆/UK, Durham　■建造年分：西元1093-1130年
｜■設計：不詳

※2： 突出於拱頂表面的細長建材。分隔柱間的橫肋（Transverse rib）與連結交叉拱頂對角線的對角肋筋為基本型，有時還可加上讓拱頂頂點彼此相連的脊肋、讓肋條彼此相連的枝肋（Lierne），或是亦可稱作次對角肋筋的居間肋（Tiercerons）等

從清貧生活中催生出的極致之美
托羅內修道院

熙篤會[※1]根據清貧、貞潔與服從的誓言，視嚴苛而質樸的生活環境為理想。托羅內修道院是熙篤會修士們一磚一瓦搭建而成，佇立於法國南方普羅旺斯地區遠離人煙的森林之中。幾乎沒有裝飾的純粹性及其形式，甚至是凸顯光線的粗糙石質空間，都對勒・柯比意等人的近代建築產生莫大影響。

自15世紀以來因逐漸式微而失修，但19世紀以後又斷斷續續修復而得以窺見最初的面貌。（山中）

如自治都市般規劃而成的修道院

熙篤會所宣揚的生活方式重視祈禱與勞動之間的平衡，選在杳無人煙之處，在牆壁圍起的腹地內配置「可進行各種活動的一切所需」[※2]。修道院的核心可說就是中庭，修士的生活主要圍繞著中庭，而非修士人員的出入則受到嚴格限制。

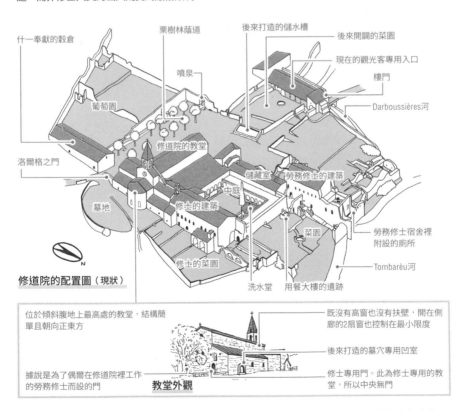

什一奉獻的穀倉
栗樹林蔭道
後來打造的儲水槽
後來開闢的菜園
噴泉
現在的觀光客專用入口
樓門
葡萄園
Darboussières河
洛爾格之門
修道院的教堂
儲藏室
勞務修士的建築
墓地
中庭
修士的建築
菜園
勞務修士宿舍裡附設的廁所
Tombarèu河
修士的菜園
洗水堂　用餐大樓的遺跡

修道院的配置圖（現狀）

位於傾斜腹地上最高處的教堂，結構簡單且朝向正東方

既沒有高窗也沒有扶壁，開在側廊的2扇窗也控制在最小限度

後來打造的墓穴專用凹室

據說是為了偶爾在修道院裡工作的勞務修士而設的門

修士專用門。此為修士專用的教堂，所以中央無門

教堂外觀

※1：西元1098年於法國的熙篤鎮設立的天主教修道會。抨擊同為天主教會的華麗儀式與大教堂，嚴格遵循《聖本篤會規》，禁止不守紀律的衣著與飲食，並將其反映在生活與建築上

體現熙篤會美學原則的教堂

熙篤會的建築沒有華麗的裝飾，而是以最少限度的裝飾要素實現簡樸之美，將教堂內優美的石砌物、體積與光線結合為一。在有限的光源下，明暗更為分明，賦予昏暗內部無限的廣闊空間。教堂內的回音強勁，會在詠唱聖歌的儀式中發揮其效果。

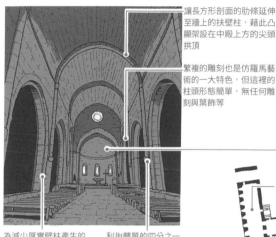

讓長方形剖面的肋條延伸至牆上的扶壁柱，藉此凸顯架設在中殿上方的尖頭拱頂

繁複的雕刻也是仿羅馬藝術的一大特色，但這裡的柱頭形態簡單，無任何雕刻與葉飾等

半圓形壁龕的天花板呈1/4的球狀。光線溫和地照亮與簡單曲面完美結合的石材。傳統配置的3扇內嵌式窗戶則會凸顯光影的移動

為減少厚實壁柱產生的壓迫感而附加了細拱門

利用簡單的四分之一圓形梁托來支撐著扶壁柱

教堂內部

平面圖（現狀）

勞務修士專用建築

用餐大樓（現已不存在）

往臥室的階梯（現已不存在）

洗水堂

儲藏室

中庭

集會室

迴廊

聖器保存室

從位於側廊的入口往下走幾階，進入較為寬闊的中殿

修士專用的教堂入口

中殿

側廊

半圓形壁龕

面貌豐富的迴廊讓整座修道院予人神聖的印象

迴廊穿過連續半圓拱的開口，通往中央的中庭。粗糙的石材與厚達1.5m的牆壁和諧相融，捕捉著每時每刻的光線，展現出一條光線偏紅而頗具溫度的美麗迴廊。

迴廊內部

縱深較長的拱門開口被粗矮的小圓柱劃分成2道拱門。有採用簡樸船底形狀的柱頭，也有以花草為圖案而形態簡單的柱頭

Data 托羅內修道院 ■地點：法國，勒托羅內/France, Le Thoronet ■建造年分：12世紀末
■設計：不詳

※2：《聖本篤會規》中規定：「修道院內應具備水、磨坊、菜園、麵包店以及醫務室等等，好讓修士不必走到圍牆外頭。」

聖但尼聖殿主教座堂

光輝四射堪當「哥德式建築鼻祖」美名

對中世的人們而言,「光」會直接而真實地展現神之光輝。哥德式風格可說是試圖捕捉這種天上之光讓地上教堂洋溢聖光的運動。

聖但尼聖殿後來被譽為「哥德式建築鼻祖」,正殿透過雙遊廊形式實現了明亮耀眼的空間。約1個世紀後以輻射狀哥德式風格[75頁]加以改建,保留了這道遊廊並擴大上層的窗面,讓整座建築被「發光的牆壁」所包圍。(嶋崎)

12世紀與13世紀為新舊交融的時期

於西元1231年重建老舊中殿的同時,也翻修了正殿,不過當時的建築師並未著手整修院長蘇格(Suger)所建的正殿第1層,也就是遊廊的部分。保留第1層,重建2、3層,這看似簡單,實則困難重重。為了因應天花板高度的增加,針對圍繞半圓形壁龕的大拱廊進行了重建。辛苦沒有白費,相隔1世紀的第1層與第2、3層完美地和諧相融。

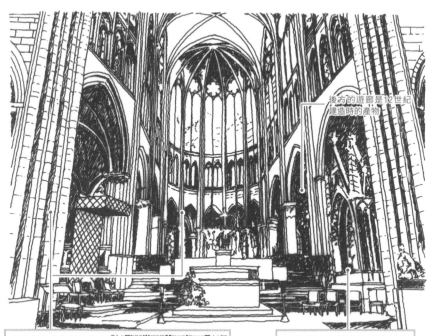

後方的遊廊是12世紀建造時的產物

並排於前方的柱子與側廊樓以上的部分皆經過重建。在側廊樓[73頁]運用了鏤空窗格的技術並且還嵌入彩色玻璃

聖但尼聖殿也是歷代法國國王的墓地

修道院院長蘇格費盡心思打造的光輝四射遊廊

修道院院長蘇格是12世紀改建聖但尼聖殿主教座堂的籌劃人。他基於神學上的願景而追求著光線四溢的空間，並交由專業工匠負責設計。西元1144年，法國國王路易七世與各地主教同席，於席間舉辦了新正殿的落成啟用儀式，後來被評價為「最早的哥德式風格」。蘇格曾留下對洋溢其間的神聖之光深以為傲的記述。

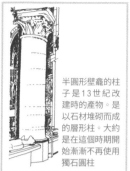

半圓形壁龕的柱子是13世紀改建時的產物。是以石材堆砌而成的層形柱。大約是在這個時期開始漸漸不再使用獨石圓柱

建於12世紀的遊廊的圓柱為單柱（獨石柱）。改建前的半圓形壁龕的柱子很可能也是單柱

平面圖

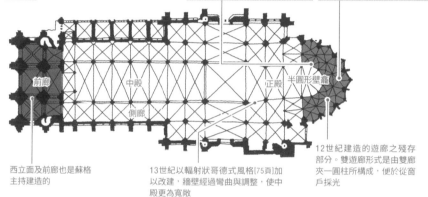

前廊　中殿　側廊　正殿　半圓形壁龕

西立面及前廊也是蘇格主持建造的

13世紀以輻射狀哥德式風格[75頁]加以改建，牆壁經過彎曲與調整，使中殿更為寬敞

12世紀建造的遊廊之殘存部分。雙遊廊形式是由雙廊夾一圓柱所構成，便於從窗戶採光

面向教堂的左側北塔於西元1837年遭雷擊而倒塌，後被拆除

哥德式的一大特色
尖拱

試著與達勒姆座堂[66頁]的交叉肋拱頂比對一下。聖但尼聖殿是透過尖拱來凸顯上昇感，且各個肋條皆有柱子支撐，結構邏輯更為明確

相較於圓的直徑受限於柱間尺寸的半圓拱，尖拱是由2個圓弧所構成，所以跨距自由度較高，而且可以加高拱門的頂點

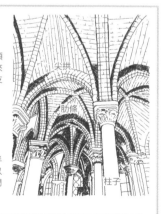

尖拱

肋條

柱子

Data	聖但尼聖殿主教座堂	■地點：法國，聖但尼/France, Saint-Denis ■建造年分：西立面與正殿分別於西元1140、1144年落成啟用，西元1231年改建中殿與正殿上層　■設計：不詳。皮耶・德・蒙特厄依[※1]可能有參與13世紀的修建

※1：皮耶・德・蒙特厄依（Pierre de Montreuil，西元約1200-1266年）曾操刀設計巴黎聖日耳曼德普雷修道院的食堂等，為輻射狀哥德式風格的代表建築師之一。墓碑上寫著「石學博士」的稱號

彩色玻璃創造出
莊嚴宏偉的空間

沙特爾
聖母主教座堂

【西】元1194年6月10日，一場大火侵襲沙特爾的城鎮，教堂毀壞大半。然而，從燒毀的廢墟中奇蹟似地發現被視為聖髑而備受崇敬的聖母聖衣時，人們不禁肅然起敬，紛紛為了教堂的重建而捐款。也因為這個原因，建設的進展迅速，完成的建築既創新且比例勻稱。尤其是鑲嵌了彩色玻璃【※1】的通風窗，無論是設計上還是尺寸上，都與以前迥然不同。（嶋崎）

左右不對稱的塔樓顯示出建造年代相隔甚久

西側立面左右的塔樓無論是設計還是高度都截然不同。這也是在所難免，畢竟兩者的建造年分相隔了4個世紀左右。中世的人們似乎不太講究建築的左右對稱性等。不過這種不對稱反而散發出獨特的魅力。

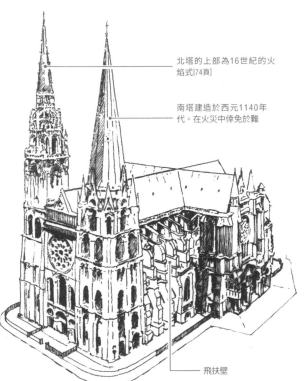

北塔的上部為16世紀的火焰式[74頁]

南塔建造於西元1140年代。在火災中倖免於難

飛扶壁

聖髑本身看起來就只是平凡無奇的布片或骨頭。因此將其放入以黃金或寶石裝飾的豪華聖髑盒裡，使其在視覺上看起來價值不凡

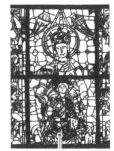

沙特爾聖母主教座堂中保存著十分稀少的中世彩色玻璃。尤其是那種獨特的藍色，以「沙特爾藍」而遠近馳名。位於正殿遊廊的傑作「美麗彩繪玻璃聖母」不容錯過

※1：指在玻璃的製造過程中混入金屬的氧化物，或是在製造後著色，藉此製成的有色玻璃。其歷史可追溯到古代，但是直到哥德式建築的窗面不斷擴大，彩色玻璃的重要程度才隨之增加

承載著小型玫瑰窗的巨大窗戶

沙特爾聖母主教座堂的窗戶採用了前所未有的設計，即2扇尖頂窗[※2]上承載著小型玫瑰窗，而且整扇窗高達12.3m，相較於早期哥德式的努瓦永聖母大教堂才4.6m，沙特爾的窗戶壓倒性地龐大。這是透過哥德式建築特有的結構形式「飛扶壁（飛券）」才得以實現。

外部

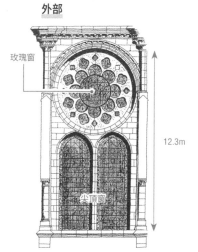

玫瑰窗

尖頂窗

12.3m

內部

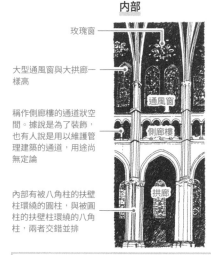

玫瑰窗

大型通風窗與大拱廊一樣高

稱作側廊樓的通道狀空間。據說是為了裝飾，也有人說是用以維護管理建築的通道，用途尚無定論

內部有被八角柱的扶壁柱環繞的圓柱，與被圓柱的扶壁柱環繞的八角柱，兩者交錯並排

通風窗

側廊樓

拱廊

比較窗戶形狀

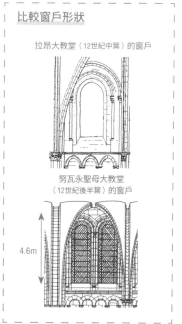

拉昂大教堂（12世紀中葉）的窗戶

努瓦永聖母大教堂（12世紀後半葉）的窗戶

4.6m

實現巨大窗戶的結構形式

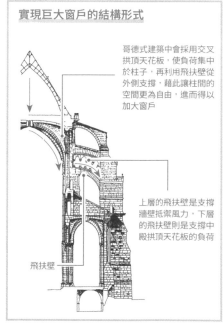

哥德式建築中會採用交叉拱頂天花板，使負荷集中於柱子，再利用飛扶壁從外側支撐，藉此讓柱間的空間更為自由，進而得以加大窗戶

上層的飛扶壁是支撐牆壁抵禦風力，下層的飛扶壁則是支撐中殿拱頂天花板的負荷

飛扶壁

| Data 沙特爾聖母主教座堂 | ■地點：法國，沙特爾/France, Chartres　■建造年分：西立面與地下教堂建於西元1134年，其他部分於西元1194-約1225年完工　■設計：不詳 |

※2：上部呈尖頭狀的狹長窗戶

為寶貴聖髑所打造的國王珠寶盒

巴黎
聖禮拜教堂

法 國國王路易九世似乎信仰十分虔誠，亦有聖王之稱。他於西元1237年向君士坦丁堡的皇帝購買了耶穌的荊棘冠；幾年後又取得據說耶穌處以磔刑時所用的真十字架殘塊。國王下令建造適合安放這些聖髑的禮拜堂。建設費用僅一頂荊棘冠價格的三分之一左右。不過這些並非是指禮拜堂的造價低廉，只要看過建築便可了然於心。（嶋崎）

宛如聖髑盒的禮拜堂

相較於寬度，建築的高度格外顯著。彷彿建築物本身就是個聖髑盒。還被比喻為珠寶盒。

尖塔與屋頂裝飾為19世紀重建之物 ————

玫瑰窗採用了15世紀的火焰式[※1] ————

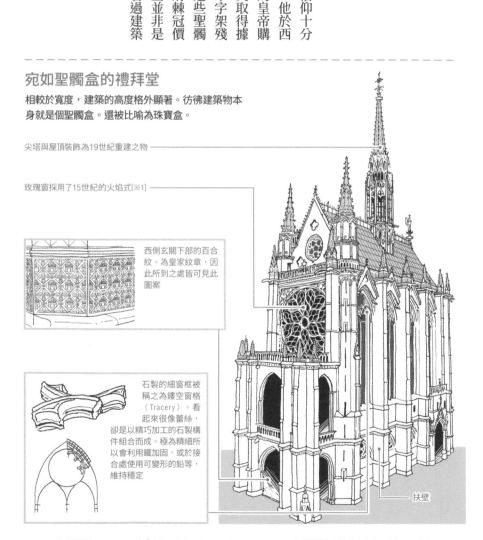

西側玄關下部的百合紋。為皇家紋章，因此所到之處皆可見此圖案

石製的細窗框被稱之為鏤空窗格（Tracery）。看起來很像蕾絲，卻是以精巧加工的石製構件組合而成。極為精細所以會利用鐵加固，或於接合處使用可變形的鉛等，維持穩定

扶壁

※1： 火焰式的原文Flamboyant為「火焰」之意。在14-15世紀左右的法國，窗戶的鏤空窗格等處會出現包括S曲線在內的波浪狀線條造形，令人聯想到搖曳的火焰而得名

燦爛奪目的上層禮拜堂

上層禮拜堂為輻射狀哥德式風格[※2]的傑作。天花板高達20.5m。牆壁也有大部分面積為玻璃，教堂內部充滿彩色玻璃如夢似幻的光線。雕刻與色彩也華麗不已，毫不遜色。

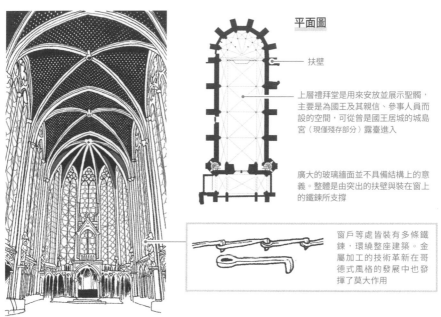

平面圖

扶壁

上層禮拜堂是用來安放並展示聖髑，主要是為國王及其親信、參事人員而設的空間，可從曾是國王居城的城島宮（現僅殘存部分）露臺進入

廣大的玻璃牆面並不具備結構上的意義。整體是由突出的扶壁與裝在窗上的鐵鍊所支撐

窗戶等處皆裝有多條鐵鍊，環繞整座建築。金屬加工的技術革新在哥德式風格的發展中也發揮了莫大作用

莊嚴的下層禮拜堂

剖面圖

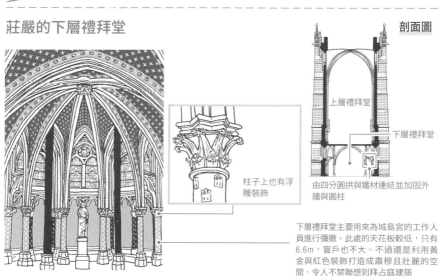

柱子上也有浮雕裝飾

上層禮拜堂

下層禮拜堂

由四分圓拱與鐵材連結並加固外牆與圓柱

下層禮拜堂主要用來為城島宮的工作人員進行彌撒。此處的天花板較低，只有6.6m，窗戶也不大。不過還是利用黃金與紅色裝飾打造成肅穆且壯麗的空間，令人不禁聯想到拜占庭建築

| Data　巴黎聖禮拜教堂 | ■地點：**法國，巴黎/France, Paris**　　■建造年分：**西元1248年（落成啟用）** |

■設計：**不詳**

※2：西元1230年左右-14世紀。主要特色在於大量運用鏤空窗格並擴大精緻又璀璨的窗面。輻射狀的原文Rayonnant為「輻射」之意，源於玫瑰窗的設計，因其輻條呈中心呈放射狀延伸如車輪般，故而得名

聖斯德望主教座堂

從仿羅馬到後期的哥德式，與城鎮同步發展的中世教堂

高 達136ｍ的南塔位於維也納舊城區中心，從四面八方都能看得到，對城市漫遊者而言是絕佳地標。有著被譽為最美的哥德式鐘樓——高聳入雲且塔身逐層變細，塔頂的石造尖塔為如蕾絲編織般的浮雕。走近並進入史蒂芬廣場，便可看到幾何圖形大屋頂，以及其下方教堂的南立面，精巧的哥德式鏤空窗格美不勝收。與南塔幾乎同時於15世紀前半葉完工，可看出石雕技術在中世末期已經如此成熟。接著走到西側的教堂入口，西正面突然轉為13世紀的仿羅馬風格。（川向）

外觀銘記著風格上的變化

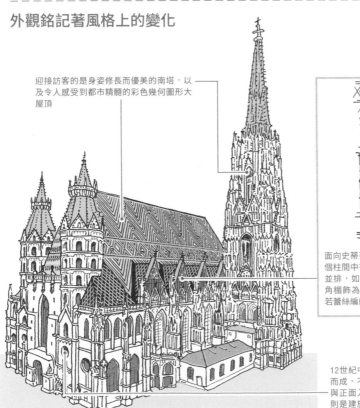

迎接訪客的是身姿修長而優美的南塔，以及令人感受到都市精髓的彩色幾何圖形大屋頂

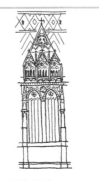

面向史蒂芬廣場的南立面，4個柱間中有4個精巧鏤空窗格並排，如上圖所示是以尖三角楣飾為圖案。是看起來彷若蕾絲編織的精細石雕

12世紀中葉以仿羅馬風格建造而成，不過包括兩側的八角塔與正面入口在內的整個西正面則是建於13世紀，為後期仿羅馬風格[1]

※1： 10世紀末，神聖羅馬帝國將「東方邊境伯爵領地」設於此處，不久後便在維也納興建王宮與第1座聖斯德望主教座堂（約西元1160年）。13世紀末期以來，轉由哈布斯堡王朝接管，教堂也經過多次翻修，不過並未過度擴張，造形與空間上皆維持與城鎮間的連結

出現在內部的哥德式風格的變遷

如今仍保留的仿羅馬風格西正面是13世紀的產物，不過正殿於14世紀前半葉按哥德式風格加以重建，14世紀後半葉至15世紀前半葉則將耳堂（交叉甬道）、中殿與側廊按後哥德式風格重建，僅保留西正面的部分。建設時代的差異也出現在石造天花板的肋條、窗戶的鏤空窗格、墩柱的扶壁柱粗度與數量上。

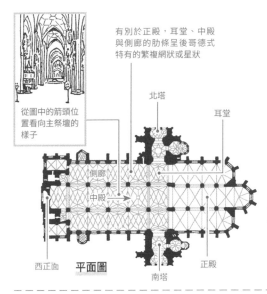

有別於正殿，耳堂、中殿與側廊的肋條呈後哥德式特有的繁複網狀或星狀

從圖中的箭頭位置看向主祭壇的樣子

北塔

耳堂

側廊

中殿

西正面　　**平面圖**

南塔

正殿

北塔始建於15世紀中葉，但是判定南北雙塔在完工後會比教堂主體大太多，因而16世紀初在建到差不多一半高的階段便停工

耳堂（交叉甬道）的剖面圖

往正殿看去的剖面圖。內部是所謂的「大廳式」教堂空間[※2]，中殿與側廊的高度差極小，宛如一座大廳（大會堂）。利用中殿與側廊的高低差而未配置通風窗（高窗）

石雕的發達

在建有耳堂、中殿、側廊與南北塔樓的後哥德式建築中，石雕的高超技術與表現力特別值得一提。墩柱的細扶壁柱與覆蓋天花板表面的網狀或星狀肋條直接相連，使教堂內部像是鬱鬱蔥蔥的茂密森林。連講壇的造形都猶如藤蔓植物纏繞在大樹上。與19世紀末的新藝術風格相似，不過無論是人像還是植物，都是此處的呈現看起來更真實而栩栩如生。

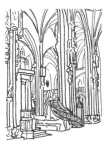

石灰砂岩製成的講壇（約西元1515年）打造得彷彿植物纏繞在如大樹般的墩柱上

建築大師皮爾格拉姆（Anton Pilgram）在講壇下留下自己的肖像。他是一名雕刻高手，講壇也是他的作品

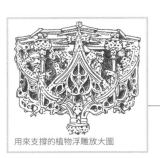

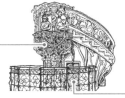

用來支撐的植物浮雕放大圖

Data	聖斯德望主教座堂	■地點：奧地利，維也納/Austria, Vienna　■建造年分：西正面（西元1230/1240-1263年）、正殿（西元1304-1340年）、中殿・側廊・南北大塔（西元1359-1511年）　■設計：南塔（彼得・馮・普拉哈提茲/Peter von Prachatitz）等，中殿・側廊・雕刻（安東・皮爾格拉姆/Anton Pilgram）等

※2：大廳式教堂（Hallenkirche，hall church）為常見於德國與奧地利等地的後哥德式教堂。特色在於中殿與側廊幾乎等高、由林立的柱子支撐而如大會堂般的教堂內部

如古代劇院般的祝祭舞臺

錫耶納市政廳・田野廣場

中

世歐洲的都市是由不規則狹窄街道交織而成，在城牆內延展成相當密集的空間，與規劃井然有序的古羅馬都市形成對比。歐洲都市的中心處為廣場，開設了象徵自治的市政廳與市場。

在16世紀併入佛羅倫斯之前，義大利中部都市錫耶納曾是獨立的共和國，仍保有強烈的中世色彩[※1]。田野廣場[※2]位於這座都市的中心，被譽為歐洲最具魅力的廣場。（水野）

在如研磨缽般的山谷中擴展開來的扇形廣場

田野廣場位於構成錫耶納市區的3座山丘之間的山谷中，所以坡度陡峭。形狀就像是具有扇形觀眾席的古希臘劇院。若以劇院來說，市政廳就坐落於最低點，相當於舞臺的地方。

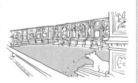

錫耶納沒有河川。生活用水取自市區北部山丘的水源，透過總長超過25km的地下水渠運送，與市內各地的噴泉相連。位於廣場最高處的這座噴泉打造於15世紀初，是文藝復興時期的雕刻傑作

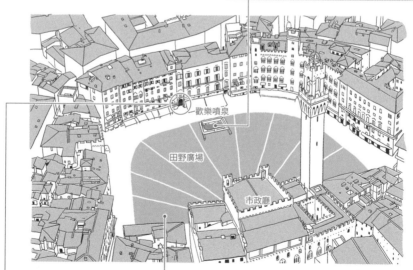

歡樂噴泉

田野廣場

市政廳

田野廣場與11條小巷相連，不過大部分是隧道狀的通道，強烈給人一種「被高度一致的建築物包圍的封閉空間」之印象

廣場的磚砌路面上以白色石灰岩描繪出放射狀圖樣，強調其坡度

※1：為了抵禦外敵並預防在沼澤區蔓延的瘴疾，有些中世的義大利都市會建在山丘上。錫耶納也是以領主宅邸所在的老城堡之丘與大教堂之丘為中心發展起來的。錫耶納位於連接羅馬與義大利北部的街道上，在中世後期迎來繁榮的顛峰，仍有無數11-13世紀的都市住宅保留至今

多功能的市政廳

市政廳（Palazzo Pubblico）是一座含括各種都市行政管理相關功能的複合設施。從13世紀末至14世紀前半葉的短暫期間內經過多次翻修與擴建，完成了主要的部份，差不多就是如今所見的樣貌。

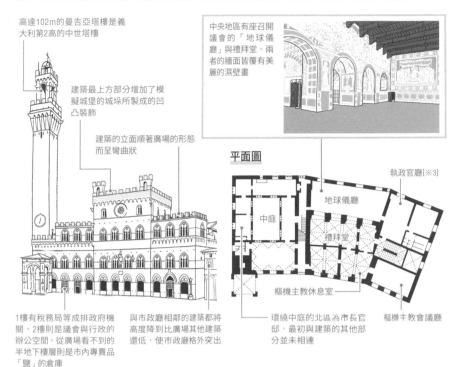

高達102m的曼吉亞塔樓是義大利第2高的中世塔樓

建築最上方部分增加了模擬城堡的城垛所製成的凹凸裝飾

建築的立面順著廣場的形態而呈彎曲狀

中央地區有座召開議會的「地球儀廳」與禮拜堂。兩者的牆面皆覆有美麗的濕壁畫

平面圖

執政官廳[※3]

地球儀廳

中庭

禮拜堂

樞機主教休息室

環繞中庭的北區為市長官邸，最初與建築的其他部分並未相連

樞機主教會議廳

1樓有稅務局等成排政府機關，2樓則是議會與行政的辦公空間。從廣場看不到的半地下樓層則是市內專賣品「鹽」的倉庫

與市政廳相鄰的建築都將高度降到比廣場其他建築還低，使市政廳格外突出

山丘上的磚色都市

為了抵禦外敵並避開瘧疾蔓延的沼澤區，中世的義大利都市大多建在山丘上。錫耶納亦是其一。紅褐色顏料便是以這座都市之名命名為「Sienna」。錫耶納都是用當地土壤燒製出這種顏色的磚塊，以此打造出大部分的建築，因此整體具一致性。

錫耶納的中軸線是從成為都市入口的城門沿著山脊延伸出來的3條街道。田野廣場正是位於這些道路交會處附近，無論從哪一條都能自然而然抵達此處

街道

田野廣場

0 200m

大教堂

市政廳

建於隆起山丘上的大教堂的穹頂與塔樓，以及市政廳的塔樓，都是從遠處也能看得一清二楚的地標

廣場並非位於街道旁，而是要從主要道路穿過小巷之處，與街道上的紛雜適度保持距離

Data	錫耶納市政廳・田野廣場	■地點：義大利，錫耶納/Italy, Siena
		■建造年分：西元1297-1348年（市政廳）　■設計：不詳

※2：義大利的廣場也會作為節慶的舞臺而舉足輕重。每年的7月2日與8月16日會在田野廣場舉辦跨區競賽的賽馬節，廣場上會擠滿觀眾

※3：執政官廳中的義大利文Nove（意思為9），是指在13-14世紀曾是都市國家的錫耶納，由市民選出的9名執政官

坎特伯里座堂

飄洋過海傳到英國的哥德式風格

在 仿羅馬時代之前，是由親自動手做的專業工匠負責建築的設計，他們基本上可說是默默無聞。相對於此，在哥德式時期則是「建築師」[※1] 這個工作漸漸成為某種知識型職業的時代。他們有時聲名遠揚，聽聞其好評的神職人員與貴族便會邀請他們並委託設計工作。如此一來，受邀的建築師也會為該地帶來全新的風格。（嶋崎）

來自法國的桑斯的紀堯姆

桑斯的紀堯姆（Guillaume de Sens）是出身自法國桑斯的建築師，他很可能也參與了當地大教堂的建設。他巧妙地將法國的哥德式精神帶入英國的傳統之中。然而，不幸的是，他在工作中不慎從鷹架上摔落而傷重身亡。

達勒姆座堂[66頁]中也有三連拱門的哥德式版本。呈尖拱[71頁]狀，中央與兩側尖起的方式有所不同

在牆上開了了洞，朝側廊的閣樓敞開。在桑斯主教座堂中也可看到同樣的特色

肋條上有閃電形裝飾。回想之前的內容，達勒姆座堂裡也有同樣的裝飾。桑斯的紀堯姆也很積極地將英國的傳統裝飾揉入其中

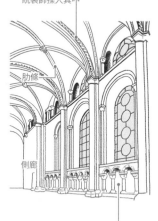

通風窗

肋條

側廊

重建前仿羅馬時期的建築物所留下的半圓拱廊。柱頭也很簡約

八角柱與圓柱交互並列

※1：這裡所指的「建築師」是專心投入繪圖、製作模型並與委建人交涉等工作的設計者，而非動手建造的專業工匠。石材切割工匠往往會擔任這個角色，職能雖與現代意義上的建築師多少有些不同，但也不僅僅是工地領班。哥德式

複雜的平面反映出曾多次翻修與擴建

一位名叫威廉的英國建築師代替負傷的桑斯紀堯姆，接管了施工現場。然而，其設計中隨處可見與法國當代建築共通的特色，所以也有說法認為他其實是法國人。禮堂則是亨利·伊夫雷（Henry Ivray）於14世紀末重建的。不僅有多位建築師交替負責指揮現場，還有些地方保存著12世紀前半葉的古老牆壁，因此建築平面呈不規則狀。

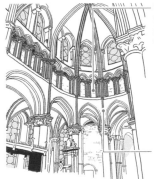

有別於桑斯的紀堯姆所建造的部分，閣樓隱藏於牆壁之後，且與拱廊之間呈通道狀。這是拉昂大教堂等法國哥德式建築的技術

大量使用有波貝克大理石之稱的黑石（實際上是經過壓縮的石灰岩）圓柱，與其他的白石形成視覺上的對比

英國人威廉設計的正殿邊緣

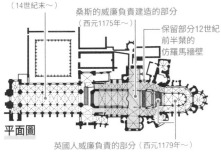

亨利·伊夫雷等人負責建造的部分
（14世紀末〜）

桑斯的威廉負責建造的部分
（西元1175年〜）

保留部分12世紀前半葉的仿羅馬牆壁

平面圖

英國人威廉負責的部分（西元1179年〜）

觀察建造時期不同的窗戶

散發壓倒性存在感的外觀也展示出各個建造時期的特色。尤其是窗戶的設計較容易反應風格，不妨聚焦於此

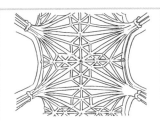

A：禮堂部分有個巨大的垂直哥德式窗戶。透過鏤空窗格分割成多個細長面板狀
B：桑斯的紀堯姆與英國人威廉所建造的部分，窗戶略呈尖拱狀
C：仿羅馬時期的窗戶為半圓拱狀

猶如森林般的垂直哥德式

哥德式的內部空間有時會被形容為森林，只要觀察坎特伯里座堂的禮堂便能理解。這種風格又稱作垂直式，在英國哥德式中被定位為最後階段的風格。柱子立於地板之上拔起，於天花板處分枝並與對面的分枝匯合，宛如一條樹木隧道。

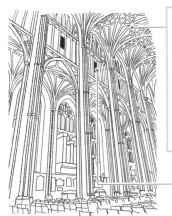

由多道肋條組成的裝飾性拱頂為英國的長項

除了幾扇小窗外，牆面幾乎沒有開口部分，卻不覺得厚重。這是因為有無數格狀延伸的線條要素[66頁]覆蓋牆壁與柱子，增加了垂直感

Data 坎特伯里座堂

■地點：英國，坎特伯里/UK, Canterbury　■建造年分：西元1175-1226年（正殿）、14世紀末-（中殿）　■設計：桑斯的紀堯姆、英國人威廉（正殿）｜亨利·伊夫雷等人（中殿）

時期以後，他們的名字經常被清楚記載於文件或碑文中，甚至還有人享有肖像被刻在墓碑上的殊榮

Column 2

從中世邁入近世

文 藝復興時代始於對古代的重新發現（復興），以及發明劃分時代的「中世」作為古代與現代「文藝復興」之間的過渡時代。由這3個時代劃分所構成的歷史觀應運而生，與中世紀人們試圖從與古代之間的延續性中審視自己的時代，態度上可說是截然不同。換句話說，文藝復興時期的人們將中世定義為野蠻的落後時代；將「文藝復興」的當下視為克服並超越中世野蠻狀態的時代，也就是與不久的過去劃清界線。

此外，古代末期或中世初期的人們都對古代的大理石圓柱讚賞有加，並且透過名為Spolia（古建材再利用）的手法加以重新利用，這一點與文藝復興的人們運用古代圓柱的方式也有所不同。他們會準確模仿古代圓柱的形態，再讓這些全新的圓柱並排，試圖藉此創造出能夠與古代建築媲美的建築新作。

15世紀的建築師菲利波・布魯內萊斯基[86頁]，正是透過這樣的手法開創建築界的文藝復興。他在佛羅倫

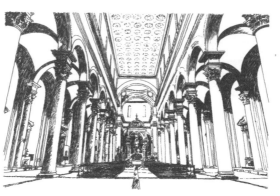

在布魯內萊斯基設計的「聖神大殿」（佛羅倫斯）中可看到標準化且統一化的圓柱列

斯的聖羅倫佐大殿與聖神大殿中，井然有序地配置了重現古代範例中的同款科林斯式圓柱。15世紀的布魯內萊斯基尚未以柱式的概念來稱呼這些圓柱，不過以重現古代的建築形態為基礎設計——他所開創的這種手法逐漸被理論化。到了16世紀，塞巴斯蒂亞諾・塞利奧、賈科莫・巴羅齊・達・維尼奧拉以及喬爾喬・瓦薩里幾位建築師確立了5大柱式的設計理論。

從文藝復興時期展開的這套全新建築理論，逐漸將建築師提升為知識型的職業。這個時期同時也是發明印刷術的資訊革命時代。在塞利奧與維尼奧拉的著作中被繪製成圖的柱式傳遍歐洲，並在歐洲各地催生出某種國際風格的文藝復興建築。（加藤）

第 3 章

近世

義大利為古羅馬文明的核心地區，擺脫了以基督教為中心的中世世界觀，參考古典時代發起了一場著重於人類理性的文化藝術復興運動。世界史中認為，這場文藝復興運動源於14世紀，不過建築界則是始於15世紀初。此後直到工業革命開始的18世紀中葉左右為止的時期，被稱為近世。這個時期發生了基督教的宗教改革，還出現君主權力強化的君主專制。這些背景對建築的表現形式也產生了影響。

文藝復興

原文的Renaissance一詞有「重生」之意，是指古典時代的文藝復興運動；建築方面則主要以古羅馬建築為典範。柱式在這個時期捲土重來，並提出重視比例且有序的建築方案。初期的文藝復興始於15世紀，以視美第奇家族為庇護者的佛羅倫斯為中心。約以西元1500年為界，核心地區轉移至羅馬，進入文藝復興的鼎盛時期。人們討論建築作品時，開始會提及建築師的名字，建築師紛紛開始撰寫建築書籍等，逐漸形成延續至今的建築師形象。

新聖母大殿的立面（由阿伯提設計，西元1448-1470年）

塞利奧的5大柱式

矯飾主義

文藝復興的鼎盛時期完成了復興古代的理想，之後從西元1520-1530年代起，建築師轉移了注意力，開始朝「刻意打破文藝復興期間所重視的古典建築規則」的方向發展。較淺顯易懂的例子為嘗試部分切斷三角楣飾、變化柱子的配置等全新的形態操作。像這樣透過操縱形式來創造新奇感的傾向，根據意味著「手法」的「Maniera」一詞將之稱為矯飾主義（Mannerism），成為表示介於文藝復興與巴洛克之間的建築表現形式的風格名稱。

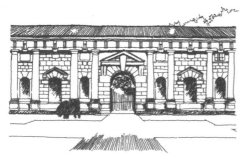

得特宮[100頁]的中庭側立面

破縫式三角楣飾

古典時代的復興以及建築師時代的揭幕

以古典時代為典範的文藝復興時期開啟了建築師的時代。不久後發展至巴洛克時期，在承繼文藝復興的同時還追求戲劇性的空間造形。除了教堂建築外，宮殿等世俗建築也逐漸成為建築師致力的主題。（海老澤）

巴洛克

巴洛克式（Baroque）的語源為「歪扭的珍珠」，特色在於透過曲面的大量運用、過度的裝飾與光的效果等，打造出訴諸感性的戲劇性建築空間。這種建築表現形式與靜態且理性的文藝復興建築形成對比。在

「宗教改革」時期，天主教教會試圖借助這種戲劇性空間造形的力量來獲得信徒。若將目光轉至世俗建築，巴洛克風格則是一種權力的展現，在君主專制時期的歐洲各國宮殿建築中日漸發展壯大。

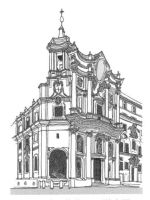

四噴泉的聖卡羅教堂[108頁]的立面

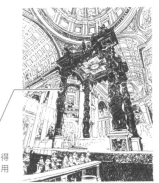

貝尼尼設計的聖彼得大教堂[106頁]內，用以支撐華蓋的扭柱

洛可可

洛可可（Rococo）主要是指室內裝修的風格，源自於仿照植物或珊瑚等的「石貝裝飾（Rocaille）」。從巴洛克後期便可看到導入這種風格的案例。有別於巴洛克的裝飾，洛可可的特色在於一般為配色較淺且

較為平面的裝飾。發跡於18世紀的法國，但在德國南部可看到較多代表作。慕尼黑的阿美琳堡狩獵小屋即是其一，從牆面到天花板上都有細緻的石貝裝飾，打造出彷彿包圍一切而有一體感的空間。

阿美琳堡狩獵小屋的內部

阿美琳堡狩獵小屋（西元1734-1739年）的石貝裝飾

宣告新時代來臨的巨型穹頂

聖母百花大教堂

成為佛羅倫斯地標的這座大教堂，始建於西元1296年。然而，巨型穹頂的建設極其困難，直到於西元1418年的設計競賽中勝出的布魯內萊斯基［※1］登場後才得以實現。

穹頂高聳且圓鼓飽滿，在無任何支撐下挺立，輪廓絕美。與其說是全新的技術革新，不如說是透過建築師讓諸多重生的古代建築要素，符合文藝復興這個新時代的需求，使大教堂的穹頂成為注入清新氣息並加以具現化的產物。（山中）

輪廓優美的世界最大磚砌穹頂

大教堂的規模日益擴大，因此必須在離地60m高、內徑43m的八角形平面上建蓋穹頂（義大利語稱作Cupola）。當時還無法取得能夠支撐如此大型穹頂的臨時框架（木材）；此外，還設下規範禁止使用哥德式建築中常用來支撐推力的扶壁。因此，布魯內萊斯基從建設之初便構思出一種獨立式的穹頂。完成後的穹頂輪廓高大而優美，在佛羅倫斯的都市景觀中格外顯眼。

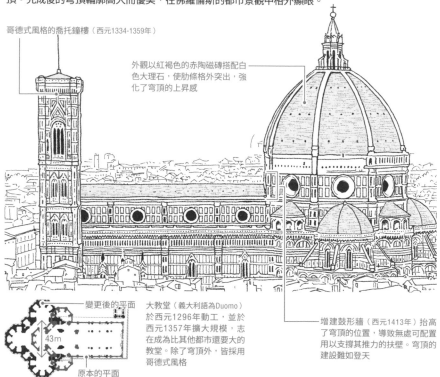

哥德式風格的喬托鐘樓（西元1334-1359年）

外觀以紅褐色的赤陶磁磚搭配白色大理石，使肋條格外突出，強化了穹頂的上昇感

變更後的平面

43m

原本的平面

大教堂（義大利語為Duomo）於西元1296年動工，並於西元1357年擴大規模，志在成為比其他都市還要大的教堂。除了穹頂外，皆採用哥德式風格

增建鼓形牆（西元1413年）抬高了穹頂的位置，導致無處可配置用以支撐其推力的扶壁。穹頂的建設難如登天

※1：菲利波・布魯內萊斯基（Filippo Brunelleschi，西元1377-1446年）在設計這座穹頂之前，曾是雕刻家兼金匠。奠定了透視圖法，在簡單的比例關係中發現整體和諧相融的建築。另有佛羅倫斯育嬰堂[88頁]、帕齊禮拜堂、聖羅倫佐教堂及其舊聖器室、聖神大殿等代表作

活用抗拉構件製成的輕量雙穹頂

布魯內萊斯基試圖減輕穹頂的重量，同時活用抗拉構件，在沒有以前必備的厚牆與扶壁的情況下，成功打造出巨大的穹頂。

試圖輕量化的這座穹頂有著雙層外殼。其內殼與外殼是由立於八角形平面頂點處的8根主要大肋條、兩兩並排於這些大肋條之間的16根小肋條，以及連結這些肋條的水平拱門框架結為一體（參照下圖）。中空的部分則設有施工期間專用的通道與延續至穹頂頂部的階梯，時至今日仍可循此登上燈籠塔的底部。

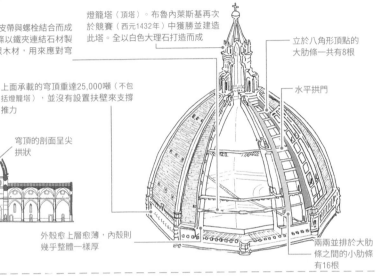

據判是利用以鐵皮帶與螺栓結合而成的鐵環，箍緊5條以鐵夾連結石材製成的鎖鏈與60根木材，用來應對穹頂的推力

燈籠塔（頂塔）。布魯內萊斯基再次於競賽（西元1432年）中獲勝並建造此塔。全以白色大理石打造而成

立於八角形頂點的大肋條一共有8根

水平拱門

上面承載的穹頂重達25,000噸（不包括燈籠塔），並沒有設置扶壁來支撐推力

穹頂的剖面呈尖拱狀

剖面圖

外殼愈上層愈薄，內殼則幾乎整體一樣厚

兩兩並排於大肋條之間的小肋條有16根

磚砌而成的獨立式穹頂

磚塊的比重比石材輕且形狀容易標準化，較為方便運用。配合穹頂內的通道與門，使用各種形狀的磚塊，不過磚塊是依人字紋（人字砌法）堆疊而成。

在位於穹頂內外殼之間的通道內可看到呈螺旋狀的縱排磚塊

透過連續縱向排放而呈螺旋狀的磚塊（人字砌法），即使沒有臨時框架，也能形成一體化的穹頂，磚塊也不會在施工過程中往內側掉落

磚塊是朝穹頂的曲率中心傾斜堆砌而成

| Data 聖母百花大教堂 | ■地點：義大利，佛羅倫斯/Italy, Florence |
| | ■建造年分：西元1420-1436年（穹頂）　■設計：菲利波·布魯內萊斯基 |

3

創造煥然一新的都市空間

佛羅倫斯育嬰堂

佛

羅倫斯育嬰堂（棄嬰保育院）是首度自由運用羅馬建築要素建構而成，因而被認為是最早的文藝復興建築。

發現科學透視圖法的布魯內萊斯基，在面向廣場的涼廊［※1］中運用了幾何學的秩序，並利用羅馬建築的要素作為裝飾性設計要素，建構得十分輕巧。之後有無數建築都模仿了這座涼廊，這座建築帶來的衝擊性不言自明。（山中）

透過幾何秩序實現全新的比例

這座建築位於整個聖母領報廣場的長邊面，透過當時長達71m、輕巧的9連半圓拱打造出開放性十足的都市空間。同樣面向廣場的另外2座建築也是仿照布魯內萊斯基的涼廊，分別於16世紀與17世紀建造而成。

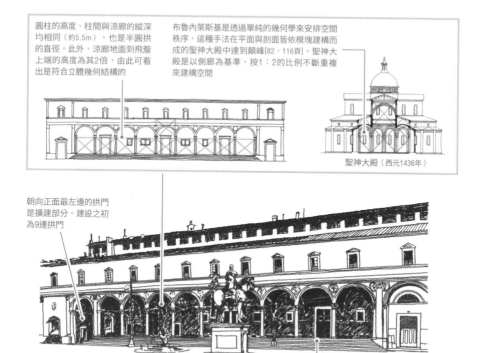

圓柱的高度、柱間與涼廊的縱深均相同（約5.5m），也是半圓拱的直徑。此外，涼廊地面到飛簷上端的高度為其2倍，由此可看出是符合立體幾何結構的

布魯內萊斯基是透過單純的幾何學來安排空間秩序，這種手法在平面與剖面皆依模塊建構而成的聖神大殿中達到顛峰[82、116頁]。聖神大殿是以側廊為基準，按1：2的比例不斷重複來建構空間

聖神大殿（西元1436年）

朝向正面最左邊的拱門是擴建部分。建設之初為9連拱門

階梯往上走9階處即為涼廊的地面，剛好與站在廣場的人們視線等高

※1：佛羅倫斯的醫院設施（Spedali）建於14-15世紀，有座面向廣場且有拱廊的涼廊（敞廊）。涼廊是作為會客或設施人員接觸外界的休憩之所。直到這座建築的地下部分、主要牆壁與正面的涼廊建成的西元1427年為止，布魯內萊斯基皆參與了建設

使用古羅馬建築要素的新設計

涼廊的半圓拱寬約5.5m、高約8m。相當於當時一般2層樓建築的規模，用以支撐的柱子則比古代的還細，與拱門上方平坦且簡樸的牆面形成對比。如此一來，區隔空間的同時，還讓涼廊整體予人明亮且輕快的印象。

科林斯式圓柱柱頭上的渦形裝飾（螺旋形）設計得比古羅馬的還大

拉桿

平滑的帆形拱頂成排相連

能讓圓柱無限變細的祕訣在於拱廊內側所設的鐵製拉桿。在不顯眼之處加入結構上的巧思，實現了優美的結構之美

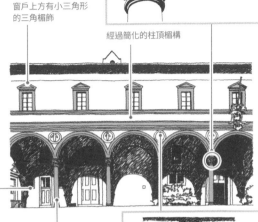

窗戶上方有小三角形的三角楣飾

經過簡化的柱頂楣構

利用在白色映襯下帶點藍的灰色石材，將圓柱、拱門、柱頂楣構[10頁]與三角楣飾等建築要素優美地呈現出來

後來於立面放置裹著細長布條的新生兒陶板裝飾，強化涼廊的優雅調性。為安德烈亞・德拉・羅比亞（西元1435-1525年）之作

男性專用食堂　廚房　診療間

菜園　教堂　中庭　醫院

廚房

食堂

女性起居室

男性專用入口　問診間　涼廊　女性專用入口

廣場

平面圖（西元1449年當時）[※2]

進入正門後，內側也有座拱廊環繞的廣闊中庭。可以看到後面的管理大樓

Data 佛羅倫斯育嬰堂	■地點：義大利，佛羅倫斯/Italy, Florence
	■建造年分：西元1424年（涼廊）、1445年（整體）　■設計：菲利波・布魯內萊斯基

※2：當時佛羅倫斯醫院設施的平面是沿襲修道院的設計。一般都會有教堂、拱廊環繞的中庭、有男女之分的臥室旁的長廊、食堂等待客空間

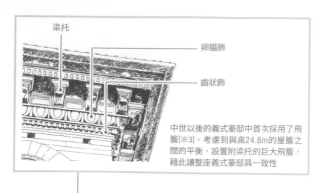

美第奇家族的家宅散發著
氣宇軒昂的神采

美第奇・里卡迪宮

梁托

卵錨飾

齒狀飾

中世以後的義式豪邸中首次採用了飛簷[※3]。考慮到與高24.8m的屋簷之間的平衡，設置附梁托的巨大飛簷，藉此讓整座義式豪邸具一致性

朝向正面從右側數來的7扇窗為後來擴建的部分

樓高隨樓層遞減。1樓與托斯卡尼地區的傳統建築相似，為立體且凹凸不平的粗琢石工；2樓為消除接縫的滑面石砌結構；3樓也是滑面石砌結構──隨著樓層往上施以拋光處理，使其看起來比實際更輕盈且高聳

出入口

涼廊

中庭

庭園

地下樓層平面圖
（建設之初）

為了讓訪客直接通往2樓接待室而設置的階梯

住宅內部遠離都市的喧囂，朝著明亮的中庭為中心敞開。1樓作為接待市民或訪客的公共場所，還設有美第奇家族的銀行總部，2樓以上則為生活空間

據說富商科西莫・迪・美第奇把自宅的設計委託給布魯內萊斯基，卻覺得過於豪華，最終選擇米開羅佐［※1］較為簡樸的提案。美第奇・里卡迪宮成了文藝復興時期義式豪邸［※2］的典型，特色在於面向街道而封閉的3層樓建築、以粗石砌

（粗琢石工）做最後修飾的外牆，以及有座涼廊［88頁］的開放式中庭。17世紀成為里卡迪家族的財產，翻修並擴建成如今的樣貌。（山中）

※1：米開羅佐・迪・巴多羅米歐（Michelozzo di Bartolommeo，西元1396-1472年）為受到科西莫・迪・美第奇重用的佛羅倫斯建築師兼雕刻家。另外還負責翻修聖馬可修道院、領主家的中庭等
※2：義大利語Palazzo，指大規模宅邸的用詞。13世紀中葉至14世紀中葉期間出現無數義式豪邸，作為政府辦公樓或

意識到市民觀感的城市外觀

為了應對當時政局不穩的危機並且避免遭到市民忌妒，外觀的設計經過深思熟慮，排除了世俗權力的象徵，予人封閉而堅固的印象。與住宅內部的房間結構大相逕庭，整體結構意在打造出氣宇軒昂的立面。

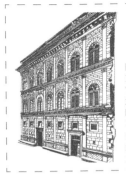

同時期由阿伯提[92頁]所設計的盧塞萊宮。雖然同為3層構造，卻如羅馬競技場[28頁]般，每層採用不同柱式的扶壁柱堆疊而成，形成消除接縫的滑面石砌結構的立面

掛於轉角處的美第奇家族紋章。形狀像是多顆球附著在黃色或金色的盾牌上。其由來尚不得而知

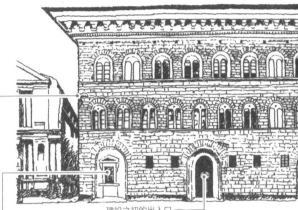

建設之初的出入口

2樓（主樓＝貴族樓層，Piano nobile）為主要的生活空間，設有華美的臥室與接待室

1樓開口部的配置與上層的雙連窗錯開了軸線。原為拱門狀開口部，於西元1520年封死，是米開朗基羅親手加裝了窗戶

明亮而優雅的中庭涼廊是仿照布魯內萊斯基的佛羅倫斯育嬰堂[88頁]

剖面圖

| Data | 美第奇·里卡迪宮 | ■地點：義大利，佛羅倫斯/Italy, Florence ■建造年分：西元1444-1459年、1680年擴建 |
| | | ■設計：米開羅佐·迪·巴多羅米歐 |

是富裕階層的都市住宅

※3：飛簷（Cornice，日文稱為蛇腹）是形成柱頂楣構頂部的額枋。此外，還包括附加在建築屋簷前與牆壁分層處的裝飾性額枋，日文又根據其位置另稱為「軒蛇腹」與「胴蛇腹」

3

「古色古香」的新式教堂建築

聖安德烈教堂

聖　安德烈教堂需要一個大空間，好讓為了聖餐「基督之血」而來朝聖的眾多信徒齊聚一堂。義大利建築師萊昂・巴蒂斯塔・阿伯提【※1】，捨棄了含括中殿與側廊的傳統巴西利卡式教堂的形式，設計出活用古代圖案並且格局合理的寬大空間。省略了側廊並與集中式的交叉部分合而為一，藉此形成緊密結合的空間，據說是近世教堂建築的原型。

（山中）

運用古代圖案的全新立面設計

分開處理降低高度的前廊立面以及其後方挑高天花板的教堂主體，從而創造出全新的立面設計。這是結合羅馬凱旋門與神殿古代圖案這兩者而成的立面。正門有個拱門狀的入口，上面還結合了三角形的三角楣飾。

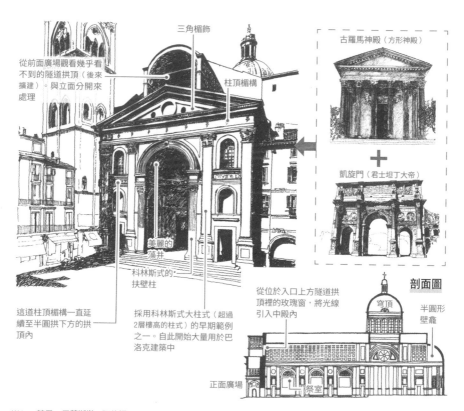

三角楣飾

從前面廣場觀看幾乎看不到的隧道拱頂（後來擴建）。與立面開來處理

柱頂楣構

古羅馬神殿（方形神殿）

＋

凱旋門（君士坦丁大帝）

這道柱頂楣構一直延續至半圓拱下方的拱頂內

美麗的藻井

科林斯式的扶壁柱

採用科林斯式大柱式（超過2層樓高的柱式）的早期範例之一。自此開始大量用於巴洛克建築中

從位於入口上方隧道拱頂裡的玫瑰窗，將光線引入中殿內

剖面圖

穹頂

半圓形壁龕

正面廣場

祭室

※1：萊昂・巴蒂斯塔・阿伯提（Leon Battista Alberti，西元1404-1472年）是文藝復興時期的通才之一。著有對後世建築師影響深遠的《建築論》（西元1452年）、首度記述透視圖法原則的《繪畫論》（西元1435年）等。較具代表性的建築作品還有新聖母大殿（立面）、聖塞巴斯蒂亞諾教堂等

從教堂正面延續至內部的古代圖案

無側廊的中殿兩側有以牆相隔的祭室與支柱部分交互並排。其立面的結構與教堂正面相同，並且以同樣的規格延伸至半圓形壁龕。整體採用同樣的圖案，形成具一致性的空間。

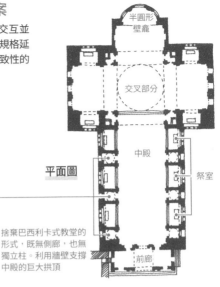

半圓形壁龕

交叉部分

中殿

祭室

平面圖

前廊

承載著拱頂天花板的祭室

支柱部位的內部有個承載著小型穹頂的祭室

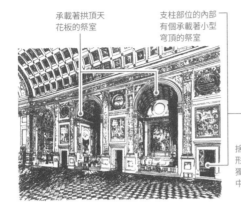

捨棄巴西利卡式教堂的形式，既無側廊，也無獨立柱。利用牆壁支撐中殿的巨大拱頂

既新且舊，緊密結合的大空間

據說內部空間是以羅馬的馬克森提烏斯和君士坦丁巴西利卡[32頁]為藍本設計而成，空間很大，即便是朝聖者蜂擁而至的耶穌升天節，視線仍可從入門處直接落在交叉部分，該區公開展示著裝有「基督之血」的容器。雖然教堂建成的時間是在阿伯提逝世之後，因此有不少變更之處，但仍結合功能與形態，實現嚴謹結構所形成的大空間。

隧道拱頂的天花板（寬約18m），又高又大而雄偉不已。這些鑲板是直接畫在天花板上的

連續2道柱頂楣構將視線引向後方，使整個空間渾然一體

除了柱頭與柱基外，整座教堂皆以磚砌而成，表面則以白色灰泥加以裝飾

無論是大柱式還是祭室內的小柱式，皆無關結構，而是在視覺上安排空間秩序的要素

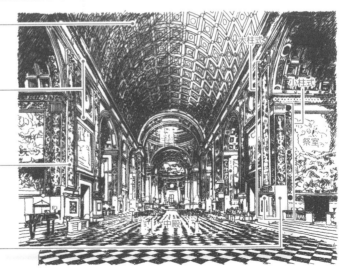

大柱式

小柱式

祭室

中殿

Data　聖安德烈教堂	■地點：義大利，曼托瓦/Italy, Mantova　■建造年分：西元1472-1782年[※2]
	■設計：萊昂・巴蒂斯塔・阿伯提

※2 ： 阿伯提原本的提案中並沒有半圓形壁龕。西元1524年以後，朱利奧・羅馬諾加強了穹頂支柱並擴大耳堂；菲利波・尤瓦拉則於西元1732-1782年修補了穹頂

已超越古代建築，
堪稱義大利文藝復興的瑰寶

聖彼得
教會小堂

這 座建於聖彼得殉教之地的質樸禮拜堂，會被視為文藝復興鼎盛時期的建築代表或許頗令人意外。

然而，這件小型作品不僅精準地理解古羅馬的柱式，還巧妙融合了早期基督教的集中式建築，建築師憑藉文藝復興比例感建構而成的精美名作，是運用古代建築元素並超越古代的成熟範例。

其完善的形式在當代建築師的著作中也與古代建築齊名而備受讚揚，後世有不少建築的穹頂部分都採納這種形式。（水野）

連結各個時代的精緻表現方式

採納精準重現羅馬圓形神殿中多利克柱式的列柱，以及早期基督教集中式建築中以鼓形牆支撐穹頂並將光線引入內部的結構。將這些整合為上下2層樓，創造出一種看似簡樸卻不存在於古代的新式造形。

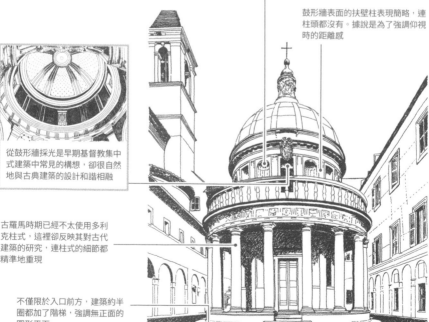

在柱間無開口部分的地方設置壁龕，以調節整體節奏

鼓形牆表面的扶壁柱表現簡略，連柱頭都沒有。據說是為了強調仰視時的距離感

從鼓形牆採光是早期基督教集中式建築中常見的構想，卻很自然地與古典建築的設計和諧相融

古羅馬時期已經不太使用多利克柱式，這裡卻反映其對古代建築的研究，連柱式的細節都精準地重現

不僅限於入口前方，建築約半圈都加了階梯，強調無正面的圓形平面

※：多納托・伯拉孟特（Donato Bramante，西元1444-1514年）是文藝復興鼎盛時期的代表性建築師。早年曾以畫家身分在米蘭活動。在米蘭曾參與設計聖瑪麗亞聖索提羅教堂（正殿的繪畫因為腹地限制而透過運用遠近法來呈現，而因此馳名）與恩寵聖母教堂的正殿（採用帆拱穹頂的集中式平面）等。因為戰亂而於西元1499年移居羅馬，後來透過聖母平安堂的迴廊與聖彼得

追求極致的集中式平面

對稱性高的幾何集中式平面是文藝復興建築師偏好的形式。其中也有人挑戰了幾何學上完美「圓形」的形式，即這座聖彼得教會小堂。

聖彼得教會小堂默默地建於修道院冷清中庭的一角。最初的構想是連中庭都改建成被16根圓柱環繞的圓形，讓整個周圍空間都呈現完美的幾何形狀。倘若當時實現了，應該會是個從列柱之間仰望高聳穹頂而魄力十足的空間

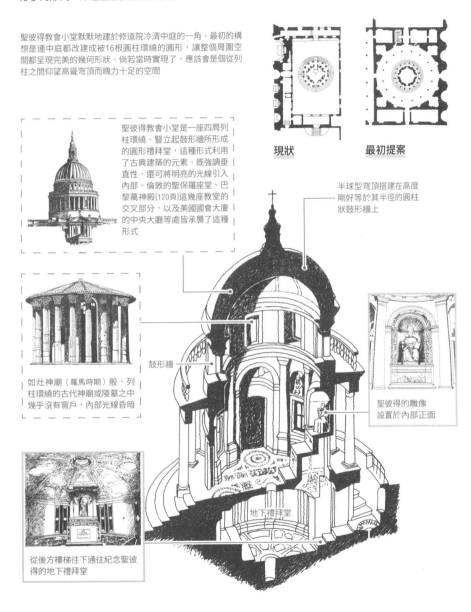

現狀　　　　　最初提案

聖彼得教會小堂是一座四周列柱環繞、豎立起鼓形牆所形成的圓形禮拜堂，這種形式利用了古典建築的元素，既強調垂直性，還可將明亮的光線引入內部。倫敦的聖保羅座堂、巴黎萬神殿[120頁]這幾座教堂的交叉部分，以及美國國會大廈的中央大廳等處皆承襲了這種形式

半球型穹頂搭建在高度剛好等於其半徑的圓柱狀鼓形牆上

鼓形牆

如灶神廟（羅馬時期）般，列柱環繞的古代神廟或陵墓之中幾乎沒有窗戶，內部光線昏暗

聖彼得的雕像設置於內部正面

從後方樓梯往下通往紀念聖彼得的地下禮拜堂

地下禮拜堂

Data 聖彼得教會小堂　　■地點：義大利，羅馬/Italy, Rome
■建造年分：西元1502-1510年　■設計：多納托·伯拉孟特[※]

教會小堂，確立了既繼承古代柱式又符合時代的新造形。後來又在教皇儒略二世的主導下，投入梵蒂岡宮的翻修與聖彼得大教堂[106頁]等大規模作品的建造

法國文藝復興風格的誕生

雪儂梭堡
香波堡

流

經法國中部的羅亞爾河流域上游接近巴黎處，自古以來便建造了許多城堡。

等到與英格蘭之間的百年戰爭結束、政局也穩定之後，法國出現了優雅的城堡，取代重視防禦性的中世城堡。這些城堡保留了中世的要素，但也受到獲邀至法國宮廷的義大利藝術家所提出的文藝復興風格的影響。

不妨以雪儂梭堡與香波堡為例，試著觀察其特色。（秋岡）

隱藏在優美身姿下的愛情八點檔——雪儂梭堡

雪儂梭堡是一座建於謝爾河橋上的宮殿，在羅亞爾河流域的城堡中格外受到人們喜愛。分3個施工階段建造而成，因此可欣賞不同時代的特色；不過與其優美的身姿相反，亨利二世（西元1547-1559年在位）寵愛的情婦迪亞娜·德·普瓦捷與王后凱薩琳·德·美第奇[※1]在這座城裡展開的激烈鬥爭也無人不曉。

左方城堡部分與右方藝術廊道部分在窗框與扶壁柱等細節的設計截然不同。前者更具裝飾性且變化豐富，後者則較為簡單而統一

呈矩形的城堡部分是於法蘭索瓦一世統治初期由湯瑪斯·波赫爾所建。4個角落都建有小塔樓，內部則有肋條與拱頂搭建而成的天花板，散發出中世的氛圍

後來又按照亨利二世寵愛的情婦迪亞娜·德·普瓦捷的要求，建造架設在河川上方的橋梁。設計者菲利貝爾·德洛姆也規劃了橋上宮殿，卻因為國王逝世（西元1559年）而未能實現

藝術廊道登場

亨利二世逝世後，王后凱薩琳·德·美第奇將城堡據為己有，並著手已停工的橋上建設計畫。由吉恩·布蘭德設計的藝術廊道寬約6m、長約60m。藝廊是到了近世才初登場的建築空間

雖是移動動線，但為了享受空間本身的樂趣，而增添各式各樣的室內裝飾

※1：凱薩琳·德·美第奇（Catherine de Médicis，西元1519-1589年）出身義大利名門美第奇家族，為法國國王亨利二世的王后。也是赫赫有名的藝術庇護者，曾參與亨利二世的陵墓聖但尼聖殿主教座堂的瓦盧瓦禮拜堂（現已不存在）、杜樂麗宮、蘇瓦松酒店（現已不存在）等的建設

極盡奢華的狩獵行宮——香波堡

美麗森林環繞四周的香波堡距離布盧瓦鎮約15km，作為法蘭索瓦一世（西元1515-1547年在位）的狩獵行宮而建。當時的城堡一般會像雪儂梭堡般反覆翻修與擴建，相對於此，香波堡最大的特色在於它是一座全新打造的建築。根據從義大利請來的建築師多梅尼科・達・科爾托納[※2]的原案打造而成，其身影融合了法國哥德式建築與義大利文藝復興建築，成為法國文藝復興風格的代表作。

裝飾豐富而熱鬧的外觀

從圓錐屋頂、燈籠塔、煙囪、小塔樓等林立的模樣，可看出受到哥德式的影響深遠。窗戶與煙囪的形狀各異，呈不對稱狀

從樓梯延伸出來的燈籠塔。以象徵法國王室的百合花飾（百合花紋章）裝飾其頂部

利用石板製成的菱形與圓形等裝飾。黑白形成的色彩對比十分迷人

香波堡隨處可見以法蘭索瓦一世之象徵而聞名的火蜥蜴圖案

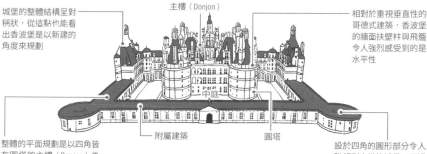

城堡的整體結構呈對稱狀，從這點也能看出香波堡是以新建的角度來規劃

主樓（Donjon）

相對於重視垂直性的哥德式建築，香波堡的牆面扶壁柱與飛簷令人強烈感受到的是水平性

中庭

整體的平面規劃是以四角皆有圓塔的主樓（Donjon）為中心，看似迴廊的附屬建築環繞中庭四周

附屬建築

圓塔

設於四角的圓形部分令人聯想到中世的城堡，不過正面的2座並不高，已經變成單純的裝飾

中央的希臘十字形大廳別具特色。在下圖的原案中，直線階梯占了其中一個翼部。階梯被移至交叉部分後，使十字形更加突出

法蘭索瓦一世起居的塔樓

禮拜堂的塔樓

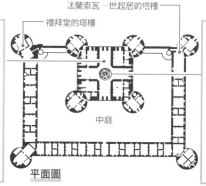

中庭

平面圖

中央的階梯為罕見的雙螺旋構造。上下樓梯的人可以來來去去而不會擦肩而過。有一說認為此處是出自李奧納多・達文西的設計，但尚無定論

Data　雪儂梭堡　香波堡

■地點：法國，雪儂梭/France, Chenonceaux｜法國，香波爾/France, Chambord　■建造年分：西元1515-1522年、1556-1559年、1576-1581年｜西元1519-1550年代　■設計：菲利貝爾・德洛姆（第2階段）、吉恩・布蘭德（第3階段）｜多梅尼科・達・科爾托納

※2：多梅尼科・達・科爾托納（Domenico da Cortona，約西元1465-1549年）是義大利的建築師。深受美第奇家族重用的朱利亞諾・達・桑迦洛的門生。主要活躍於法國，透過木製模型留下香波堡的原案

如雕刻般陰影分明
且動靜兼具的小宇宙

羅倫佐
圖書館前廳

說 到米開朗基羅 [※1]，他是義大利文藝復興運動最具代表性的藝術家之一，不僅限於雕刻與繪畫，他在建築方面也留下別具獨創性的矯飾主義作品。

他的建築與其他文藝復興建築最大的差別，在於不受限於古典建築的原則與數學比例。他憑藉著身為雕刻家的感性而非理性，靈活因應現場情況進行造形。光與影的對比、流動般的優美曲線，以及強調縱深所產生的張力，都在這個小型空間中發揮得淋漓盡致。（水野）

前廳因挑高的天花板而更顯深邃

羅倫佐圖書館收藏著美第奇家族所收集的珍貴書籍，是以面向聖羅倫佐教堂的迴廊的部分建築改建而成。隨著圖書館的建設，有必要在中庭新規劃一個通往圖書館的入口，問題在於這個閱覽室位於離地超過3m的高處，必須設置樓梯而沒有充裕的空間打造寬敞的通道。為了解決這個問題，米開朗基羅在約10m見方的狹窄前廳搭建挑高的天花板，設計出的空間會讓人覺得上方格外深邃。

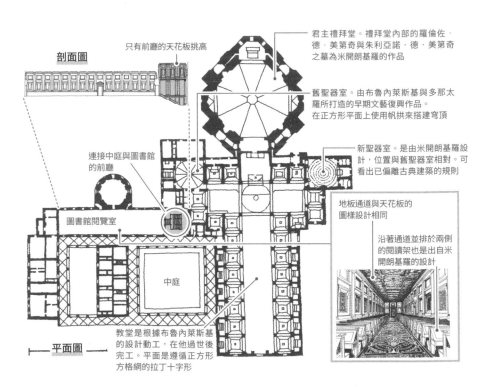

只有前廳的天花板挑高

剖面圖

君主禮拜堂。禮拜堂內部的羅倫佐・德・美第奇與朱利亞諾・德・美第奇之墓為米開朗基羅的作品

舊聖器室。由布魯內萊斯基與多那太羅所打造的早期文藝復興作品。在正方形平面上使用帆拱來搭建穹頂

新聖器室。是由米開朗基羅設計，位置與舊聖器室相對。可看出已偏離古典建築的規則

連接中庭與圖書館的前廳

圖書館閱覽室

中庭

地板通道與天花板的圖樣設計相同

沿著通道並排於兩側的閱讀架也是出自米開朗基羅的設計

平面圖

教堂是根據布魯內萊斯基的設計動工，在他過世後完工。平面是遵循正方形方格網的拉丁十字形

※1： 米開朗基羅・博納羅蒂（Michelangelo Buonarroti，西元1475-1564年）是出生於佛羅倫斯的藝術家，活躍於繪畫、雕刻與建築等廣泛的領域，是文藝復興較具代表性的「通才」。以《聖殤》（西元1498-1500年）、《大衛像》（西元1504年）等雕刻作品，以及繪於西斯汀小堂的穹頂畫《創世紀》與《最後審判》（西元1508-1512年）等而聞名。米開朗基羅在雕

流暢的階梯如飛瀑而下

階梯是巴爾托洛梅奧‧阿曼納提根據米開朗基羅的模型打造而成。

愈上方的欄杆間隔愈窄，強調縱深，使整體更集中

階梯的中央部位如融化般柔和地往外溢出

用以順暢連結階梯差的漩渦形裝飾圖案，又稱作卷渦（Volutes）

前廳平面圖（現狀）

光是階梯就幾乎占去整個狹小空間

約西元1524年，米開朗基羅的草圖

米開朗基羅最初似乎考慮過沿著兩側牆壁往上延伸並於入口前交會的弧形階梯。然而，他放棄該構想，從而創造出獨立於牆面之外且猶如雕刻作品般魄力十足的階梯

光與影在牆面上的演出

在狹窄的前廳裡有效地運用牆上的窗戶與裝飾。

窗戶僅設於3層構造牆面的最上層，其他牆面上的四角形皆為裝飾。牆面上的裝飾愈往下愈深，藉此讓從窗戶灑入昏暗室內的光線產生明顯的陰影，強調立體感；另一方面也能讓柱子所支撐的力量流動不那麼明顯，藉此營造出懸浮感，彷彿強而有勁的牆面造形正節節上升。

雙圓柱是聖彼得大教堂[106頁]中也有採用的圖案，不過這裡是讓圓柱嵌入牆中，而非並排於牆壁前方

柱子嵌入牆中是因為地板下既有的地基位於牆壁的正下方。不僅如此，天花板背後的橫梁是架在柱子上，所以與外觀所顯露的相反，柱子充分發揮著結構體的作用

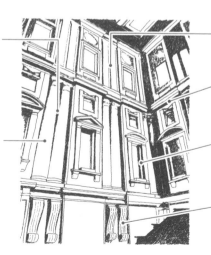

柱子在上層成為一種扶壁柱（Pilaster），讓牆面變淺而呈平板狀

中層的柱子與窗框比上層更有立體感，產生更明顯的陰影

在牆面挖鑿出裝飾用的窗戶。窗框與一般的古典建築相反，是上粗下細

柱子下方有垂吊的梁托，柱子失去結構上的意義，看似呈懸空狀

| Data | 羅倫佐圖書館前廳 | ■地點：義大利，佛羅倫斯/Italy, Florence ■建造年分：西元1523-1559年
■設計：米開朗基羅‧博納羅蒂 |

刻與繪畫領域達到文藝復興的巔峰，但是直到西元1514年伯拉孟特逝世後才開始從事建築工作。他是以建築師身分開創矯飾主義之路的人物，透過這座羅倫佐圖書館前廳、卡比托利歐廣場與聖彼得大教堂，超越了伯拉孟特所確立的文藝復興規範

享受偏離規範之樂的奇幻之館

得特宮

文

藝復興確立了超越古典建築的美感與精緻度後，便開始刻意打破規則，挑戰嶄新的造形。得特宮便是這種打破常規、追求自由表達的矯飾主義之代表作。

此館是作為曼托瓦公國領主的夏宮而建，所在位置離市中心稍微有段距離，是用以享受閒暇時光的空間。具備適合作為私人場所的輕快感，又不乏令訪客驚豔的浮誇感。

（水野）

呈現向下延伸或突出的立面

正如在卡普里尼樞機主教邸裡所看到的，人們在文藝復興的鼎盛時期確立了這樣的規則：1樓採用樸素的粗石砌，作為生活空間的2樓則使用柱式；相對於此，得特宮中則是讓粗石砌[90頁]與柱式交疊於同一面牆上，還進一步讓柱式的構成要素錯位或突出，藉此在文藝復興無懈可擊的結構中創造出自由的動態。

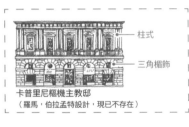

柱式

三角楣飾

卡普里尼樞機主教邸
（羅馬，伯拉孟特設計，現已不存在）

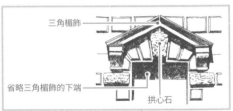

三角楣飾

省略三角楣飾的下端

拱心石

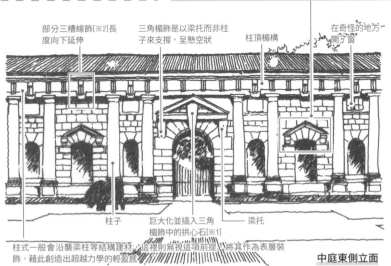

部分三槽線飾[※2]長度向下延伸

三角楣飾是以梁托而非柱子來支撐，呈懸空狀

柱頂楣構

在奇怪的地方開了窗

柱子

巨大化並插入三角楣飾中的拱心石[※1]

梁托

柱式一般會沿襲梁柱等結構建材，這裡則無視這項前提，將其作為表層裝飾，藉此創造出超越力學的輕盈感

中庭東側立面

※1：用以加固拱門構造頂部的楔形石塊　※2：常見於多利克柱式的額枋，有3條縱向溝槽的板材。一般認為是模仿梁柱木材剖面的形狀

壁畫與建築融為一體的非日常空間

設計者朱利奧‧羅馬諾[※3]不僅負責建築，還親自創作壁畫。
館內在建造地板與天花板時，結合壁畫來表達各廳室的主題，有時到了浮誇的程度。

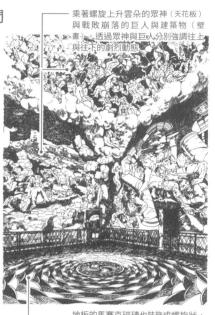

乘著螺旋上升雲朵的眾神（天花板）與戰敗崩落的巨人與建築物（壁畫）。透過眾神與巨人分別強調往上與往下的劇烈動態

巨人廳

帶圓弧狀的天花板與牆面相連，整體繪有人類大戰巨人的大膽濕壁畫

高聳的穹頂是利用遠近法繪製而成的錯視畫

地板的馬賽克磁磚也裝飾成螺旋狀，與天花板的圖像相呼應

馬廳

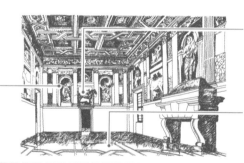

柱子與雕像都是描繪在牆上的畫

將馬繪於柱前，看起來就像站在入口上方

地板的馬賽克磁磚被分割成與天花板鑲板一樣的形狀

無法依理性理解的奇妙造形

玄關涼廊[88頁]裡的圓柱表面施加了粗面加工

於庭園打造的人工洞窟（石室）是後世增設的，特色在於如熔岩般的開口部與布滿貝殼的內部裝飾

│Data 得特宮　　■地點：義大利，曼托瓦/Italy, Mantova　■建造年分：西元1525-1535年
　　　　　　　　　　■設計：朱利奧‧羅馬諾

※3：朱利奧‧羅馬諾（Giulio Romano，西元約1499 -1546年）是矯飾主義的代表性畫家兼建築師。作為羅馬的拉斐爾之門生，熟習文藝復興鼎盛時期的手法，西元1524年應曼托瓦公爵費德里科二世‧貢扎加之邀，遷居作為宮廷建築師，後來便開始操刀設計享受偏離規範之樂的矯飾主義作品，比如得特宮與自宅等

圓廳別墅

坐落於田園中而坐擁全方位美景的明亮別墅

安

卓・帕拉底歐［※1］活躍於以威尼斯為中心的北義大利威尼托地區，是活躍於文藝復興後期的建築師。

他也因為深入研究古代建築並撰寫建築理論書［※2］而為人所知，並運用幾何圖形、比例與對稱性等，讓文藝復興一直以來追求的理想空間，與威尼托地區的傳統空間和諧相融，因而打造出優美的建築。由正方形與圓形所構成且四面開放的圓廳別墅便是其代表作。

（水野）

從任何角度觀看皆無正反之分的建築物

所謂的別墅，是指建於田園中、用以經營農業或休閒度假的別邸。這棟圓廳別墅是建於維辰札省的郊區，當地是以眾多帕拉底歐作品而聞名的小都市。屋主會在遠離都市喧囂且如牧歌般的景色中休息，並招待訪客，享受非日常的活動。

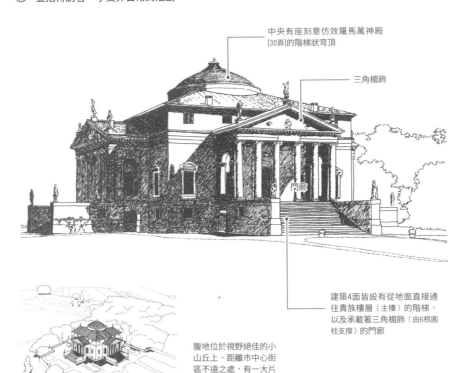

中央有座刻意仿效羅馬萬神殿[30頁]的階梯狀穹頂

三角楣飾

門廊

建築4面皆設有從地面直接通往貴族樓層（主樓）的階梯，以及承載著三角楣飾（由6根圓柱支撐）的門廊

腹地位於視野絕佳的小山丘上。距離市中心街區不遠之處，有一大片如今仍美不勝收的農村風景

※1：安卓・帕拉底歐（Andrea Palladio，西元1508-1580年）出生於帕多瓦的石匠家庭，是以維辰札省為據點而十分活躍的建築師。以時代來說屬於矯飾主義，不過他承繼了伯拉孟特的路線，作品的特色在於以古典建築研究為基礎，在結構上十分重視比例。留下許多採用門廊的別墅建築，明亮而開放感十足

明亮而開放的內部空間與以幾何學為基礎的造形

建築的平面呈現與縱橫兩軸相互對稱的完美正方形。為功能限制少的別墅建築，故得以追求符合理想的幾何結構。大廳位於最深處，不過四周有開放的門廊，也有光線從設於穹頂頂部的窗戶射入，因此明亮而通風良好。

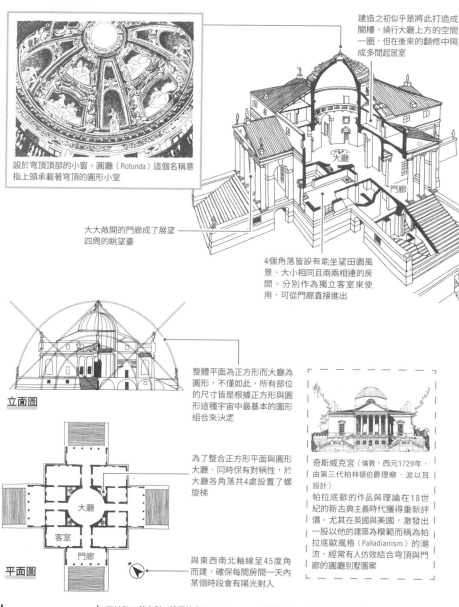

設於穹頂頂部的小窗。圓廳（Rotunda）這個名稱意指上頭承載著穹頂的圓形小堂

建造之初似乎是將此打造成閣樓，繞行大廳上方的空間一圈，但在後來的翻修中隔成多間起居室

大廳

門廊

大大敞開的門廊成了展望四周的眺望臺

4個角落皆設有能坐望田園風景、大小相同且兩兩相連的房間。分別作為獨立客室來使用，可從門廊直接進出

立面圖

整體平面為正方形而大廳為圓形，不僅如此，所有部位的尺寸皆是根據正方形與圓形這種宇宙中最基本的圖形組合來決定

為了整合正方形平面與圓形大廳，同時保有對稱性，於大廳各角落共4處設置了螺旋梯

平面圖

大廳
客室
門廊

與東西南北軸線呈45度角而建，確保每間房間一天內某個時段會有陽光射入

奇斯威克宮（倫敦，西元1729年，由第三代柏林頓伯爵理察·波以耳設計）
帕拉底歐的作品與理論在18世紀的新古典主義時代獲得重新評價。尤其在英國與美國，激發出一股以他的建築為模範而稱為帕拉底歐風格（Palladianism）的潮流，經常有人仿效結合穹頂與門廊的圓廳別墅圖案

Data 圓廳別墅　■地點：義大利，維辰札省/Italy, Vicenza　■建造年分：西元1566-1570年
■設計：安卓·帕拉底歐

※2：人們在文藝復興時期撰寫出無數建築書籍，其中又以帕拉底歐於西元1570年出版的《建築四書》對後世造成深遠的影響。他透過古代的建築與大量的插圖來介紹自己的設計理念與作品，使其建築在義大利以外的國家也為人所熟悉

象徵羅馬復興的
紀念廣場

卡比托利歐
廣場

羅

馬在古代曾是極盡繁華的都市，卻在中世逐漸衰頹。到了16世紀，甚至連其他義大利都市為市民而設的廣場都陷入失能狀態。

卡比托利歐山在羅馬時期是鄰接廣場，並且是聳立著主神朱庇特神廟的重要土地[※1]。為了改造建於這座山上的中世市政廳周邊，並建造用來舉辦恢復古代榮光儀式的廣場，米開朗基羅提出了一個預見新時代的宏偉計畫來回應這樣的課題。

（水野）

將荒廢山丘整頓成左右對稱的廣場

米開朗基羅整頓了建於荒涼半山腰上的市政廳周邊，打造成與羅馬教廷所在處相匹配的儀式空間。
強調中軸線，並如舞臺裝置般呈現都市空間，這樣的設計手法宣告著下一個巴洛克時代即將揭幕。

翻修前的市政廳（14世紀）。是一棟正面有迴廊且呈現左右對稱的建築[※2]

約西元1554年的樣貌

教堂　　　　　保守宮

通往山丘的路徑狹窄且未有鋪砌。市政廳的大階梯工程與雕像的配置皆已完成

根據米開朗基羅的設計完成的預想圖（西元1569年）

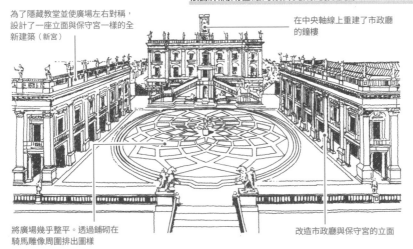

為了隱藏教堂並使廣場左右對稱，設計了一座立面與保守宮一樣的全新建築（新宮）

在中央軸線上重建了市政廳的鐘樓

將廣場幾乎整平。透過鋪砌在騎馬雕像周圍排出圖樣

改造市政廳與保守宮的立面

※1：古羅馬的卡庇托林山（卡比托利歐山）是供奉朱庇特、朱諾與密涅瓦3神祇的聖域，相當於希臘所說的衛城。各地的羅馬遺跡皆設有朱庇特神廟（Capitolini），美國的國會大廈（Capitol）也是承繼其名稱　※2：廣場坐落於山坳處，夾在2座山頂上分別建有古代神廟的山丘之間。市政廳則是在背倚山丘、面向古羅馬廣場的羅馬國家檔案館（Tabularium）

賦予向心力的人行道
與振奮人心的路徑

率先正式採用讓柱子貫穿2層樓的大柱式手法的人，也正是米開朗基羅。這種圖案在水平性強的文藝復興建築中增添了垂直性，開始廣泛運用於後來的巴洛克建築中。

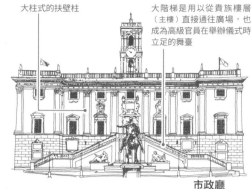

大柱式的扶壁柱

大階梯是用以從貴族樓層（主樓）直接通往廣場，也成為高級官員在舉辦儀式時立足的舞臺

市政廳

整座廣場呈梯形。市政廳與保守宮原本所構成的角度為80度，因此毫不突兀地將廣場容納其中，並未強行變更成長方形

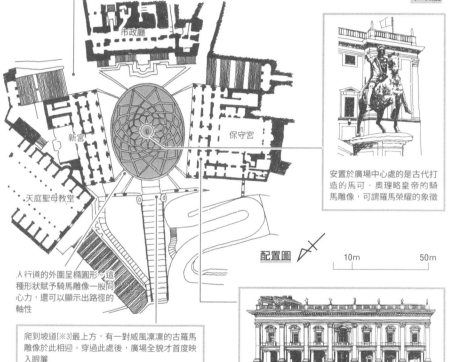

市政廳

新宮

保守宮

天庭聖母教堂

人行道的外圍呈橢圓形。這種形狀賦予騎馬雕像一股向心力，還可以顯示出路徑的軸性

安置於廣場中心處的是古代打造的馬可‧奧理略皇帝的騎馬雕像，可謂羅馬榮耀的象徵

配置圖

10m　　50m

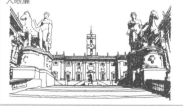

爬到坡道[※3]最上方，有一對威風凜凜的古羅馬雕像於此相迎。穿過此處後，廣場全貌才首度映入眼簾

保守宮。1樓成為配置了圓柱的涼廊（敞廊）[88頁]。結合大小不一的柱式，創造出複雜的節奏

Data 卡比托利歐廣場　■地點：義大利，羅馬/Italy, Rome　■建造年分：西元1536-1655年
■設計：米開朗基羅‧博納羅蒂/賈科莫‧德拉‧波爾塔（繼任者）

頂樓擴建而成　※3：坡道寬敞舒適，便於舉辦儀式時直接騎馬上坡。路徑位於與古代相對的西北側，可從梵蒂岡宮的方向進入

聖彼得大教堂

將「世界中心」視覺化的宏偉建築

鼓形牆以上是於米開朗基羅逝世後按其模型建造而成

燈籠塔（頂塔）

有成排採光窗的鼓形牆。米開朗基羅在修建至此處後逝世

可以窺見馬代爾諾設計的長屋式三角屋頂

立面圖　科林斯大柱式的圓柱列占據正面。展現出馬代爾諾所推廣的巴洛克式立面結構，比如讓支撐三角楣飾的中央4根柱子稍微往前等手法

屹立於廣場中央、高23m的古埃及方尖碑，成為空間的另一個結構焦點。多梅尼科・馮塔納（西元1543-1607年）於西元1586年將其從大教堂側面移至此處

284根大圓柱以橫向4列並排，形成大弧度的列柱廊，上面佇立著140座聖人雕像，營造出一種包圍感

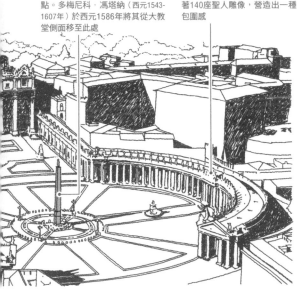

在 16世紀前半葉拆除巴西利卡式的舊聖彼得大教堂後，伯拉孟特[※1]與米開朗基羅[※2]成功實現了承載著穹頂的集中式規劃（於後者逝世的西元1564年完成鼓形牆；穹頂也是按照他的模型，建於西元1587-1589年）。馬代爾諾[※3]於西元1606-1626年完成了覆蓋著隧道拱頂的中殿，以及最先迎接訪客的正面（立面）。貝尼尼[※4]則是透過橢圓大廣場的列柱廊（西元1656-1667年）與內部的雕刻裝飾等，將建築轉化為巴洛克風格。（川向）

※1：94頁。他負責的新教堂於西元1506年動工　※2：98頁。他在西元1546年被任命為新教堂的建築師，並於西元1558-1561年製造出1/5的穹頂木製模型　※3：卡洛・馬代爾諾（Carlo Maderno[或為Maderna]，西元1556-1629年）　※4：吉安・洛倫佐・貝尼尼（Gian[或為Giovanni] Lorenzo Bernini，西元1598-1680年）

集中式與巴西利卡式

教皇儒略二世堅持拆除早期基督教時代建造的五廊式「巴西利卡式」大教堂，興建符合文藝復興的新教堂，而伯拉孟特提出的方案是承載著穹頂的「集中式」規劃（下圖左）。在伯拉孟特去世後，也有人以基督教儀式等傳統上都是採用「巴西利卡式」為由，提出推動「巴西利卡式」規劃，卻在米開朗基羅的主導下恢復為「集中式」規劃，並提高中心區域使其更具壓倒性，藉此實現「集中式」教堂（下圖中）。馬代爾諾則在米開朗基羅打造的空間裡新增了中殿＋側廊、門廊（前廊）＋立面（正面），改造成「巴西利卡式」大教堂（下圖右）。

不僅限於西元1633年完成的這座巨大天蓋（華蓋，Baldacchino），教堂內壯麗的巴洛克裝飾也是出自貝尼尼的設計

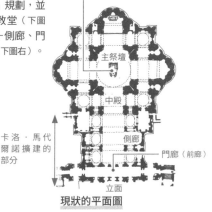

主祭壇

中殿

側廊

卡洛・馬代爾諾擴建的部分

門廊（前廊）

立面

現狀的平面圖

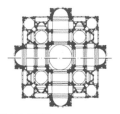

伯拉孟特版

圖面所呈現的是伯拉孟特的「集中式」規劃，實際上只描繪了圖中藍色虛線以上的部分。他提出的集中式規劃究竟是如此圖所示般，為包含藍色虛線以下的希臘十字平面的集中式教堂呢？還是發展成另一翼延長成中殿且於兩側配置側廊的「巴西利卡式」規劃呢？無論是哪一種，光靠藍色虛線以上的圖面便足以解讀其「集中式」空間的特質

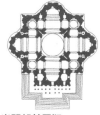

米開朗基羅版

米開朗基羅方案將面積縮小為伯拉孟特方案的3/5，且將支撐中央穹頂的4根柱子及從四周支撐的柱子與牆壁等許多面積都塗成黑色，令人印象深刻。米開朗基羅讓我們明白，要實現這座能讓現實的聖彼得大教堂大穹頂——無論是外觀或內部都展現出壓倒性存在感，就是需要這麼大量的柱子與牆壁。同時也反映出伯拉孟特方案中輕盈而優美的結構是多麼符合文藝復興風格且流於形式卻不切實際

儘管穹頂、中殿、正面與橢圓廣場的風格皆隨著多名建築師的參與而有所變化，架設於大教堂燈籠塔上的這座十字架，仍在整體充滿動態感的空間結構中成為焦點。從地面到十字架頂部高達138m

米開朗基羅設計的穹頂之表現方式與結構

穹頂為尖頭形輪廓且有雙層外殼，近似布魯內萊斯基設計的佛羅倫斯大教堂，結構上十分穩定。同時讓鼓形牆的雙圓柱、穹頂的肋條與燈籠塔的雙圓柱彼此相連，營造出上昇感。

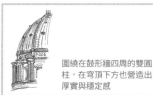

圍繞在鼓形牆四周的雙圓柱，在穹頂下方也營造出厚實與穩定感

燈籠塔

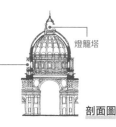

剖面圖

Data　聖彼得大教堂

■地點：梵蒂岡城國/The Vatican City State
■建造年分：西元1506-1593年（正殿・穹頂）、西元1606-1626年（中殿・門廊・正面立面）、西元1656-1667年（廣場）
■設計：米開朗基羅・博納羅蒂・賈科莫・德拉・波爾塔・卡洛・豐塔納・卡洛・馬代爾諾・吉安・洛倫佐・貝尼尼

充滿戲劇化且
躍動感十足的小空間

四噴泉的聖卡羅教堂

法

蘭西斯科・波羅米尼 [※1]

與貝尼尼並列為義大利巴洛克風格較具代表性的建築師。這座教堂就是他的代表作，屬於小規模修道院的附屬教堂，卻是別具獨創性的作品，可細細品味巴洛克風格最大的特色——充滿戲劇化的表現形式。

外牆的建材呈彎曲狀與雕刻融為一體，藉此強調立體感。內部為以橢圓形為基礎的集中式平面，來自燈籠塔的明亮光線灑落室內，因此產生明顯的陰影與上昇感。（水野）

變形呈波浪狀的立面

原文的Chiesa di San Carlo alle Quattro Fontane這個冗長的義大利名稱意思是「各角落有4座噴泉的聖卡羅教堂」。面向4個方位的這座小教堂，各個角落都有座小噴泉，因為波浪起伏的柱頂楣構而呈扭曲狀的立面別具特色。

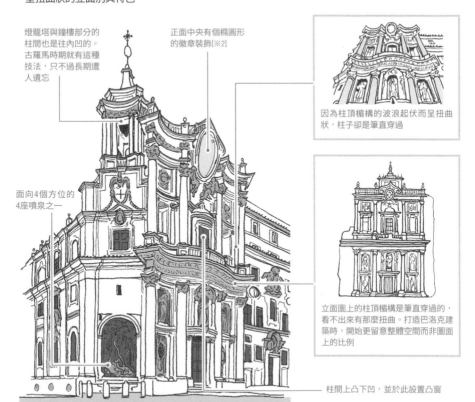

燈籠塔與鐘樓部分的柱身也是往內凹的。古羅馬時期就有這種技法，只不過長期遭人遺忘

正面中央有個橢圓形的徽章裝飾[※2]

因為柱頂楣構的波浪起伏而呈扭曲狀，柱子卻是筆直穿過

面向4個方位的4座噴泉之一

立面圖上的柱頂楣構是筆直穿過的，看不出來有那麼扭曲。打造巴洛克建築時，開始更留意整體空間而非圖面上的比例

柱間上凸下凹，並於此設置凸窗

※1：法蘭西斯科・波羅米尼（Francesco Borromini，西元1599-1667年）出身自盧加諾湖湖畔小鎮比索內（現為瑞士領土），是主要活躍於羅馬的巴洛克建築師。不像隸屬教廷建築師的貝尼尼般擁有龐大的後盾，故以小規模的作品居多，但相對地可更自由地追求理想，實現活用明暗對比而充滿雕塑感與躍動感的表現形式以及利用幾何學的全新造形。在聖艾弗

扭曲與橢圓創造出全新的空間

這座建築的造形乍看之下會覺得奇異且非理性，但實際上是以幾何學為基礎。以與文藝復興建築相同的原理為依據，有意識地運用扭曲與光線對空間造成的效果，藉此達到截然不同的境界。

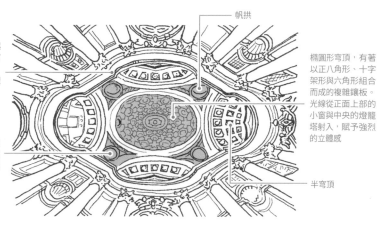

柱頂楣構的波浪起伏其實是臨摹半穹頂與帆拱的輪廓，因此也是相當合理的形狀

中央的橢圓形穹頂是被搭建在由4座半穹頂支撐的帆拱上方

帆拱

橢圓形穹頂，有著以正八角形、十字架形與六角形組合而成的複雜鑲板。光線從正面上部的小窗與中央的燈籠塔射入，賦予強烈的立體感

半穹頂

操作多邊形與圓形所構成的平面

這座教堂有個與拜占庭建築共通的集中式平面。將整體往長軸方向延長，藉此揉合集中式與長屋式兩者的優點。與設計階段的方案加以比較，即可窺見這樣的過程：操縱規則性的平面，創造出空間上的波動

設計階段版

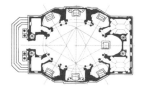

同樣以正三角形組成的菱形為基準。平面為單純的橢圓形，所以牆面與立面皆無波動

整體平面

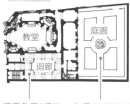

迴廊各用2根柱子搭配1道拱門，形成規律的節奏。4個角落的牆面呈鼓起狀

在最初的計畫中，連庭園也繪製了橢圓形區域

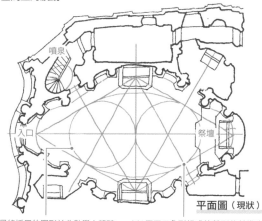

噴泉

入口

祭壇

平面圖（現狀）

最終採用的圖形並非數學上精確的橢圓形，而是以三角形頂點與對稱軸的交點為中心，所描繪的圓弧結合而成的形狀

以2個正三角形組成的菱形為基準來決定平面。巴洛克建築中也很常用到三角形與六角形等文藝復興建築中不太常使用的多邊形

Data	四噴泉的聖卡羅教堂

■地點：義大利，羅馬/Italy, Rome　■建造年分：西元1638-1682年
■設計：法蘭西斯科・波羅米尼（立面上部由其姪子接手完成）

教堂中則是在以正三角形交疊而成的星形平面上打造弧形牆面，並透過螺旋型燈籠塔營造上昇感　※2：以人物或風景等雕刻加以裝飾的圓形裝飾板

凡爾賽宮

成為君主專制世界中心的廣大宮殿

凡

爾賽宮大概是世界上最著名的宮殿，是以位於巴黎郊區森林中狩獵專用的行宮改建而成，以作為國王的居城。

17世紀的法國在有太陽王之稱的路易十四世的統治下繁榮昌盛，而這座宮殿則成為象徵這段君主專制時代的紀念性建築。都市與其規模宏偉的庭園相鄰，皆以宮殿為中心，可遠眺至遠方的軸線與放射狀的道路網則徹底奠基於幾何秩序。（水野）

以宮殿為中心擴散開的庭園與都市

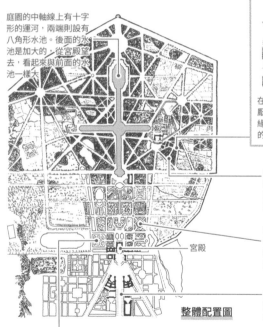

庭園的中軸線上有十字形的運河，兩端則設有八角形水池。後面的水池是加大的，從宮殿望去，看起來與前面的水池一樣大

宮殿

整體配置圖

農莊

在西元1780年代的瑪麗‧安東妮時期，厭倦了令人窒息的幾何造形，遂於庭園邊緣處打造了模仿牧歌中農莊（Le Hameau）的建築群

路易十五世時期的西元1761-1768年，依新古典主義風格建造而成的小特里亞農宮。凡爾賽宮則經過多個世代反覆翻修而混合了各個時代的樣式

巨大的幾何學式庭園是西元1661-1687年根據安德烈‧勒諾特爾[※1]的設計建造而成。為馬車而設的筆直林蔭道呈放射狀展開，且各處皆設有噴泉

有3條道路從扇形廣場呈放射狀延伸，這項都市計畫是於與擴建宮殿同一時期的西元1660年代規劃的

橘園

專為橘子等南國植物而設的橘園（溫室）與庭園。庭園裡連花圃都經過修剪、造形

※1：安德烈‧勒諾特爾（André Le Nôtre，西元1613-1700年）是法國的造園師。在路易十四世的主導下，從西元1661年開始致力於打造凡爾賽宮的庭園。另外還參與不少庭園的設計，對歐洲各地的庭園產生極大影響　※2：路易‧勒沃（Louis Le Vau，西元1612-1670年）是出生於巴黎的建築師。於路易十四世在位期間，以首席建築師身份參與凡爾賽宮改建

透過翻修與擴建，改造得華麗不已的建築

路易十三世於西元1623-1624年建造的最初狩獵行宮，4個角落皆設有堡壘且護城河環繞四周，可以感受到這座建築有受到城堡為堅固軍事設施時代的影響。路易十四世時期，建築師勒沃[※2]翻修了宮殿的老舊部分，並在大致保有左右對稱的情況下逐步擴建。後來於西元1678-1689年又由阿杜安・芒薩爾[※3]著手進行第3次擴建，打造了鏡廳與宮廷禮拜堂，宮殿徹底從國王的私生活居城，搖身一變成了公共的儀式場所。

西元1678年，改造面向國王寢室並對庭園敞開的露臺，建成全長73m的廊道。從面向庭園的窗戶落下的光線與西洋吊燈的燈光反射至對面牆上的鏡子，營造出明亮而寬敞的印象

鏡子

西洋吊燈

鏡廳

自西元1701年以後，將路易十四世的寢室設置於往都市與庭園延展的軸線中心處。國王身為國家中樞，起床與就寢本身便是宮廷的重要儀式，貴族皆遵循禮法，各盡本分

鏡廳

當時的宮殿沒有走廊，國王起居所與觀見專用大廳是相連的

■路易十三世時期的城堡
■勒沃負責的擴建（西元1661-1670年）
■阿杜安・芒薩爾負責的擴建（西元1678-1689年）

宮廷禮拜堂於路易十四世統治末期的西元1710年完工，白色柱子並排的簡潔結構令人感受到連結新古典主義風格的趨勢。2樓入口的上方設有國王專用的特別座

2樓平面圖（19世紀中葉以後）

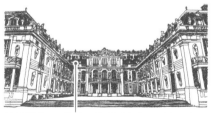

前庭側的立面。路易十三世時期的城堡經過大幅改造，但仍有一部分保留了下來。紅磚牆、乳白色隅石，以及坡度較陡的複折式屋頂（Mansard roof），皆為法國城堡的特色

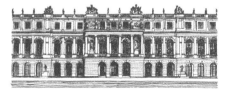

庭園側的立面。1樓為粗石砌基座、2樓是運用柱式打造而成的貴族樓層，3樓則為閣樓房。屋頂隱藏在矮護牆的背後，是與義大利文藝復興、巴洛克風格共通的結構。然而，相較於義大利的巴洛克建築，此建築較為壓抑，幾乎看不到運用曲線的躍動感

Data 凡爾賽宮　■地點：法國，凡爾賽/France, Versailles　■建造年分：西元1661-1710年，之後也反覆翻修　■設計：路易・勒沃、朱爾・阿杜安・芒薩爾等人（設計）、夏爾・勒布倫（內部裝修）、安德烈・勒諾特爾（庭園）

※3：朱爾・阿杜安・芒薩爾（Jules Hardouin-Mansart，西元1646-1708年）在勒沃去世後，參與凡爾賽宮的建設，打造了鏡廳等。另有巴黎的巴洛克傷兵院（傷兵院穹頂教堂）等作品

聖裹屍布禮拜堂

（都靈主教座堂）

從與過去和異文化的對話中催生出複雜的穹頂設計

聖裹屍布禮拜堂為都靈聖施洗約翰大教堂（都靈主教座堂）的一部份，是成為都靈總教區核心的大教堂。在瓜里尼自己的著作中又稱之為聖布祭室（Santo Sudário）

鐘樓

聖裹屍布禮拜堂

大教堂

大教堂的計畫是拆除自4世紀以來的3座教堂（救世主基督、施洗者約翰與聖母瑪利亞的教堂），另外新建一座大規模的教堂。由出身自托斯卡尼、僑居羅馬的建築師阿梅代奧・達・塞蒂尼亞諾（Amedeo di Francesco da Settignano）設計出裝飾簡樸的文藝復興建築

穹頂外觀

修復祭室時，利用木框加固了窗戶內側

西元1997年4月11日至12日的夜間，從聖裹屍布禮拜堂竄出火苗，內部裝飾陷入火海。不幸中的大幸，當時聖骸布安置於正殿而得以完好無損地搶救出來

所謂的聖骸布（裹屍布、聖布），據說是包裹過從十字架上卸下的基督遺體的布，是與救世主本身相關的珍貴聖髑之一。關於其真偽至今仍爭論不斷

442cm×113cm的長方形布條上，隱約浮現看起來像瘦弱男性的身影

都 靈主教座堂建於西元1491年至1498年期間，最初是在當時身為都靈主教的多明尼科・德拉・羅維雷樞機主教（後來的教宗儒略二世）主導下動工。自西元1578年起將聖骸布（裹屍布）安置於大教堂中。於西元1680年代建造巴洛克風格的祭室來取代文藝復興風格的半圓形壁龕，並將聖骸布安置其中。

此即都靈・巴洛克風格較具代表性的建築師瓜里諾・瓜里尼［※1］的代表作──聖裹屍布禮拜堂。（中島）

※1： 瓜里諾・瓜里尼（Camillo Guarino Guarini，西元1624-1683年）於西元1639年加入提亞特修道會，在羅馬學習建築、神學、哲學與數學。曾以提亞特修道會的神職人員、教師與建築師身分活躍於西班牙、西西里、巴黎等地，自西元1666年秋天以來，於都靈設計出無數名作。看得出來受到建築師波羅米尼與伊斯蘭等各地建築的影響

幾何學孕育出形態複雜的穹頂

瓜里尼出身自摩德納，是名傑出的幾何學家兼數學家，並活用這些知識而精通製圖法與石材切割術。無論是聖羅倫佐（左下圖）還是聖裏屍布禮拜堂，皆充分運用了這些幾何學、製圖法與石材切割術的知識，讓半圓形與弓形的肋條立體地交叉，在穹頂內部交織出複雜的形狀，還在其中設置開口，使光線形成斜紋般灑落下來。據說這種肋條的立體活用法是受到哥德式建築與西班牙的伊斯蘭建築之影響。近年來也有人指出是受到黑海東方的影響。

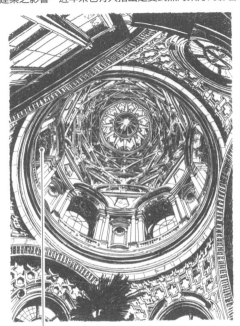

在西元1997年火災後的修復工程中，為了使用與建造之初一樣的材料，採用了早已封閉的弗拉博薩採石場的黑色大理石

剖面圖

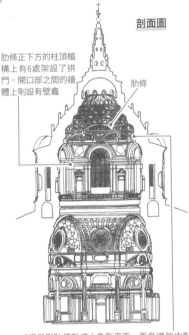

肋條正下方的柱頂楣構上有6處架設了拱門。開口部之間的牆體上則設有壁龕

肋條

6根弓形肋條形成六角形平面，而各邊的中點支撐著正上方六角形平面的角，使其往內側傾斜並交疊成6層

同樣由瓜里尼操刀設計的聖羅倫佐教堂內部，建於西元1680-1693年。半圓形肋條在八角形平面上彼此交叉，使穹頂內部浮現一張猶如「惡魔」般的臉孔。據說是受到哥多華大清真寺[48頁]米哈拉布穹頂的影響

聖羅倫佐教堂

聖裏屍布禮拜堂

從安托內利尖塔[※2]眺望都靈市中心。左下為聖羅倫佐教堂穹頂的外觀，右下則可看到聖裏屍布禮拜堂穹頂的外觀。聖羅倫佐教堂於西元1634年歸屬於提亞特修道會，身為提亞特修道會修士的瓜里尼則為了全面修改其規劃而來到都靈

Data	聖裏屍布禮拜堂 （都靈主教座堂）	■地點：義大利，都靈/Italy, Turin　■建造年分：西元1667-1690年 ■設計：瓜里諾‧瓜里尼

※2：西元1863年由亞歷山德羅‧安托內利（Alessandro Antonelli，西元1798-1888年）設計，作為猶太會堂（猶太教堂），就此展開建築工程。其構想不斷擴展，進而追求高度，猶太教會最終放棄此案，由都靈市收購，成為紀念義大利統一的建築物。西元1889年竣工時，高度達167.5公尺

十四聖徒大教堂

由橢圓形孕育出躍動感十足的教堂空間

德 國南部與奧地利的天主教世界接納了創立於義大利的巴洛克建築，並將其發展得華麗不已。十四聖徒大教堂為德國巴洛克建築大師巴爾塔薩・諾伊曼［※1］的代表作，是以巴西利卡式教堂為基礎，在平面上結合多個橢圓形，創建出充滿躍動感且獨具匠心的內部空間。在其中添加輕盈的洛可可裝飾，藉此實現包圍式的教堂空間。（海老澤）

洛可可裝飾環繞四周的輕盈內部空間

教堂內部是以白色為基調而色彩沉穩。模糊牆壁與天花板之間的界線，創建出包圍式的空間，此為德國巴洛克後期的特色。其中添加了輕盈的洛可可裝飾。洛可可是以室內裝飾為主、起源於法國的風格，在德國南方有不少代表案例。

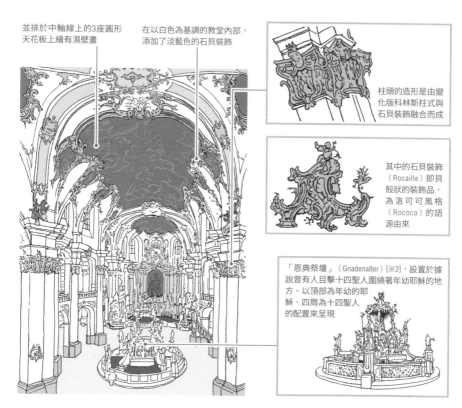

並排於中軸線上的3座圓形天花板上繪有濕壁畫

在以白色為基調的教堂內部，添加了淡藍色的石貝裝飾

柱頭的造形是由變化版科林斯柱式與石貝裝飾融合而成

其中的石貝裝飾（Rocaille）即貝殼狀的裝飾品，為洛可可風格（Rococo）的語源由來

「恩典祭壇」（Gnadenalter）［※2］，設置於據說曾有人目擊十四聖人圍繞著年幼耶穌的地方。以頂部為年幼的耶穌、四周為十四聖人的配置來呈現

※1：巴爾塔薩・諾伊曼（Balthasar Neumann，西元1687-1753年）為德國巴洛克風格的代表性建築師。主要活躍於德國南部的烏茲堡。有烏茲堡主教宮（君主兼主教的官邸）等代表作。德國以前的50馬克紙鈔（西元1991年以後）便是使用他的肖像

由橢圓形與正圓形構成拉丁十字形

正殿與中殿的中軸線是由3個橢圓形並排而成,南北的耳堂則是由正圓形所組成。這些便構成教堂建築中標準的拉丁十字形。此外,中央橢圓形與外牆之間的空間則成為側廊。就此創造出從外觀難以想像的獨特巴西利卡式教堂空間。

平面圖

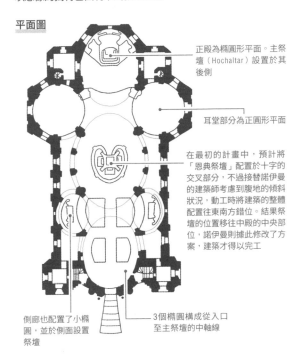

正殿為橢圓形平面。主祭壇(Hochaltar)設置於其後側

耳堂部分為正圓形平面

在最初的計畫中,預計將「恩典祭壇」配置於十字的交叉部分,不過接替諾伊曼的建築師考慮到腹地的傾斜狀況,動工時將建築的整體配置往東南方錯位。結果祭壇的位置移往中殿的中央部位,諾伊曼則據此修改了方案,建築才得以完工

側廊也配置了小橢圓,並於側面設置祭壇

3個橢圓構成從入口至主祭壇的中軸線

橢圓結構一目了然地展現在天花板上

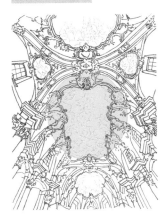

外觀為雙塔式的巴西利卡式教堂

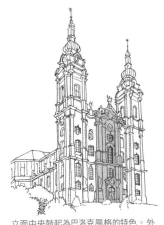

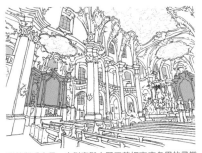

從外觀看來是一座側廊與中殿天花板高度各異的尋常巴西利卡式教堂,但內部空間的結構更加複雜且具動態感。開口部寬大而教堂內部明亮也是一大特色

立面中央鼓起為巴洛克風格的特色。外牆則是以此地區常見的黃色砂岩砌成

| Data 十四聖徒大教堂 | ■地點:德國,巴特施塔弗爾施泰因/Germany, Bad Staffelstein ■建造年分:西元1743-1772年 ■設計:巴爾塔薩・諾伊曼 |

※2:創建的由來:有名牧羊少年於西元1446年目睹年幼的耶穌與十四名聖徒在一起的身影。這個消息不脛而走,這裡便成了朝聖之地。十四聖徒(Vierzehnheiligen)之名便是源於這個奇蹟。隨著朝聖者的增加而委託諾伊曼負責新教堂的設計

Column 3

近世建築中的幾何學

從古至今，幾何學一直是建築設計的基礎，不過應該是到了近世才將幾何學視為創造建築形式之根據而格外受到重視。

文藝復興將將聖彼得教會小堂視為理想，而像布魯內萊斯基設計的聖神大殿（圖1）一般，讓正方形空間單位連續相接以追求井然有序的空間結構，也是眾所周知的案例。這樣的設計手法在這座教堂中，創造出具透視圖效果而井然有序的空間。還進一步在交叉部分的正方形上方架設採用帆拱的穹頂，源於拜占庭的這項技術也是由正方形與正圓形打造出來的，是近世建築師最愛運用的要素。另一方面，阿伯提設計的新聖母大殿（圖2）則如魯道夫・維特科爾（Rudolf Wittkower）的圖解所呈現的那般，立面的各部位皆有明確的比例關係，在在暗示著背後有理性的建築師負責設計。

相對於文藝復興時期偏愛正方形與正圓形等完美的幾何學形狀，巴洛克建築的特色則在於橢圓形這種模糊的幾何

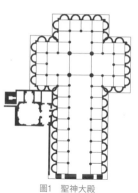

圖1 聖神大殿

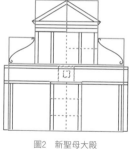

圖2 新聖母大殿

圖3 奎里納爾聖安德烈教堂

形態。橢圓形的一般定義是「與2個固定點之間的距離總和為常數的點之軌跡」，不過巴洛克風格中所用的橢圓形實際上形式十分多樣。貝尼尼所設計的聖彼得大教堂前的柱廊就是以2個正圓形並排以創造出橢圓形；波羅米尼的代表作四噴泉附近建造了奎里納爾聖安德烈教堂（圖3），是往水平而非縱向延伸的形式來配置橢圓形，展示了如何創造新的空間。

以圓形拉伸而成的橢圓形還有一個優點是為空間賦予了深度。貝尼尼於上述波羅米尼的傑作附近建造了奎里納爾聖安德烈教堂（圖3）中內切形成橢圓形。波羅米尼的代表作是在2個正三角形組成的菱形中，

對幾何學的意識從義大利廣傳至歐洲各國。以凡爾賽宮為代表、誕生於法國的幾何學式庭園可說是超越建築規模的應用範例。（海老澤）

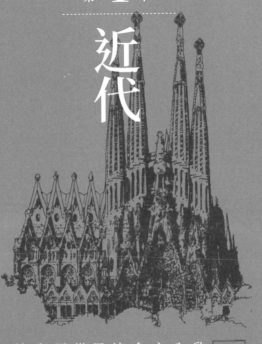

第 **4** 章

近代

本書將「近代」的開端設定於18世紀末、19世紀初，人類因為啟蒙主義、市民革命與工業革命而進入一個前所未有的大變革時代。啟蒙主義重視理性、致力於實現普世理念，並試圖改革與理想不符的現實，這些成為市民革命與工業革命在思想層面上的後盾。從中出現色彩強烈的樂觀理想主義與西歐中心主義，直到歷經20世紀前半葉的兩次世界大戰而廣受全世界質疑，然而「近代」還未結束。

新古典主義與歷史主義

新古典主義是回應社會的要求，力圖透過基於自然、宇宙法則與理性的思考與實踐（也包括革命）來建立普世秩序。其形態語言符合幾何學般簡潔而宏偉，輪廓鮮明卻封閉。法國的「革命性建築師」布雷、勒杜與勒克等人的建築構想圖（圖1）便是其中一例。另外還有蘇夫洛（圖2）等人，德國則在浪漫主義的影響下，出現申克爾（圖3）以及克倫茲等「如畫風」（Picturesque）的新古典主義。

歷史主義則出現於西元1830年左右，從新古典主義繼承而來，確立普世秩序與回應社會要求等建築上的作用，但是根本上的差異在於「歷史主義認為歷史樣式會體現出普世秩序」。從歷史樣式中借用形態語言並因應各種條件加以變化，不僅透過這樣的方式打造出各種歷史樣式的圖書館、車站、劇院、博物館、國會議事堂（圖4）等公共設施，還創造出如環城大道（圖5）般壯麗的都市空間。

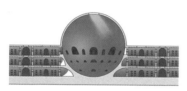

圖1　克洛德·尼古拉·勒杜（西元1736-1806年）於西元1789年前專為恰克斯家族設計的墓地（並未實現）。他所設計的恰克斯新鹽場兼城市在形態與功能上都經過簡化，可從周圍地下3層的「地下墓穴」窺探從上方採光的球體空間

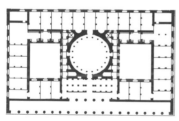

圖2　巴黎萬神殿（原為聖潔維耶芙修道院），雅克·熱爾曼·蘇夫洛，西元1757-1792年[120頁]

圖3　柏林舊博物館，卡爾·弗里德里希·申克爾，西元1825-1830年[122頁]

圖4　奧地利國會大廈，特奧費爾·翰森（西元1813-1891年），西元1874-1883年[134頁]。與圖3相比便可看出，即便規模擴大且複雜化，方格網、對稱、象徵性空間在中軸線上的配置、中庭的活用等平面結構的基礎仍是一致的

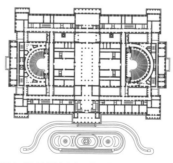

圖5　環城大道，西元1858-1891年[134頁]

在破天荒的大變革時代具體化實現理想的建築

人類隨著18世紀末以來的啟蒙主義、市民革命與工業革命，進入破天荒的大變革時代。從19世紀跨越20世紀，直至21世紀的今日，在其初始時期確立的思想與實踐（新古典主義與歷史主義）從根本上奠定了建築發展的走向。（川向）

從歷史主義到現代主義

　　然而，以歷史主義的情況來說，平面結構是承襲自新古典主義，歷史樣式的形態語言主要出現在建築與公共空間的邊界面（立面、共用的大廳空間、樓梯間的牆面、天花板表面等），當代的建築理論家森佩爾稱之為「飾面」。

　　饒富趣味的是，到了歷史主義迎來巔峰期的西元1870年代，開始從歷史主義過渡至世紀末現代主義，不過正像是奧托・華格納（圖6）、佩雷（圖7）與蘇利文等人設計的建築所示，在這個過渡期間發生變化的是「飾面」的部分。不僅如此，其中所顯現的形態語言已徹底從歷史性質轉換成機械性與自然性質。

　　必須等到西元1920年代出現20世紀現代主義（圖8、9）之後，其立面與平面才能徹底擺脫新古典主義與歷史主義「普世秩序」的束縛，形成「自由的立面」或是「自由的平面」，讓空間在內外部「流動」起來。

圖6　維也納郵政儲蓄銀行，奧托・華格納，西元1904-1906年/1910-1912年[146頁]

圖7　富蘭克林街25號公寓，奧古斯特＆居斯塔夫・佩雷，西元1903年。牆體的飾面（植物圖案）[144頁]

圖8　巴塞隆納世界博覽會德國館，路德維希・密斯・凡德羅，西元1928-1929年/1981-1986年（復原）[154頁]

圖9　穆勒別墅，阿道夫・路斯，西元1928-1930年。2樓（主樓）平面圖[158頁]。活用樓層高低差區隔出多個空間，並透過階梯或大牆面開口相接，讓住宅內部的空間具流動性

新古典主義建築
揭開序幕
巴黎萬神殿
（原聖潔維耶芙修道院）

路

易十五世在法國東北部梅斯病倒時，曾向巴黎的主保聖人聖女潔維耶芙祈求庇佑。以新古典主義建築之傑作而遠近馳名的這座巴黎萬神殿，便是為了表達其感激之情而建。雅克・熱爾曼・蘇夫洛[※1]是根據其留學義大利時的經驗，以及馬克・安特沃努・羅傑的著作《建築試論》中的理論為基礎來進行設計。

原是規劃成教堂，卻受到法國大革命的影響而世俗化，自西元1885年以後成為陵墓，祭祀對國家有所貢獻之人。（秋岡）

從過度裝飾的時代回歸古代建築

18世紀的人們開始批判用於巴洛克與洛可可建築中過度的裝飾與複雜的形態，並且試圖回歸古典時代的建築風格。針對古羅馬以及古希臘遺跡的考古學研究也有所進展，目標是重現更準確的古代建築物。

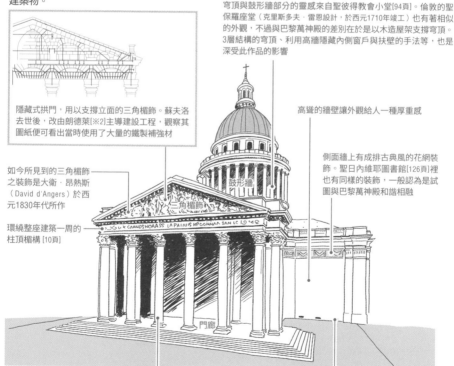

穹頂與鼓形牆部分的靈感來自聖彼得教會小堂[94頁]。倫敦的聖保羅座堂（克里斯多夫・雷恩設計，於西元1710年竣工）也有著相似的外觀，不過與巴黎萬神殿的差別在於是以木造屋架支撐穹頂。3層結構的穹頂、利用高牆隱藏內側窗戶與扶壁的手法等，也是深受此作品的影響

隱藏式拱門，用以支撐立面的三角楣飾。蘇夫洛去世後，改由朗德萊[※2]主導建設工程，觀察其圖紙便可看出當時使用了大量的鐵製補強材

高聳的牆壁讓外觀給人一種厚重感

如今所見到的三角楣飾之裝飾是大衛・昂熱斯（David d'Angers）於西元1830年代所作

側面牆上有成排古典風的花網裝飾。聖日內維耶圖書館[126頁]裡也有同樣的裝飾，一般認為是試圖與巴黎萬神殿和諧相融

環繞整座建築一周的柱頂楣構[10頁]

鼓形牆

三角楣飾

門廊

由科林斯式的巨大獨立列柱支撐的門廊[30頁]

原本的牆上有設開口部，但作為陵墓使用後，不再適用而遭拆除

※1： 雅克・熱爾曼・蘇夫洛（Jacques-Germain Soufflot，西元1713-1780年）為法國的建築師。曾2次留學義大利，第2次是陪同龐巴度夫人的弟弟（後來的馬里尼侯爵，建築總監）考察義大利各地的古代遺跡。得到馬里尼侯爵的支持，獲任為巴黎萬神殿的建築師。另有里昂大主宮醫院等作品

融合了希臘建築與哥德式建築的建構方式

蘇夫洛並非單純模仿古代建築的形態。他在巴黎萬神殿裡完美地融合了梁柱構造，這是由羅傑促成重新評估過的希臘建築，以及拱頂天花板與飛扶壁（飛券）這類輕快而合理的哥德式建築構造。

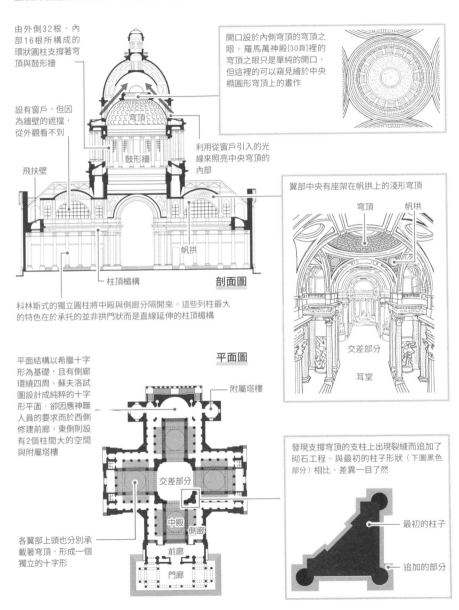

由外側32根、內部16根所構成的環狀圓柱支撐著穹頂與鼓形牆

開口設於內側穹頂的穹頂之眼。羅馬萬神殿[30頁]裡的穹頂之眼只是單純的開口，但這裡的可以窺見繪於中央橢圓形穹頂上的畫作

設有窗戶，但因為牆壁的遮擋，從外觀看不到

穹頂

飛扶壁

鼓形牆

利用從窗戶引入的光線來照亮中央穹頂的內部

翼部中央有座架在帆拱上的淺形穹頂

穹頂　帆拱

帆拱

柱頂楣構　　**剖面圖**

科林斯式的獨立圓柱將中殿與側廊分隔開來。這些列柱最大的特色在於承托的並非拱門狀而是直線延伸的柱頂楣構

交差部分

耳堂

平面圖

平面結構以希臘十字形為基礎，且有側廊環繞四周。蘇夫洛試圖設計成純粹的十字形平面，卻因應神職人員的要求而於西側修建前廊，東側則設有2個柱間大的空間與附屬塔樓

附屬塔樓

交差部分

中殿

側廊

前廊

門廊

各翼部上頭也分別承載著穹頂，形成一個獨立的十字形

發現支撐穹頂的支柱上出現裂縫而追加了砌石工程。與最初的柱子形狀（下圖黑色部分）相比，差異一目了然

最初的柱子

追加的部分

| Data | 巴黎萬神殿（原聖潔維耶芙修道院） | ■地點：法國，巴黎/France, Paris　■建造年分：西元1757-1792年 ■設計：雅克‧熱爾曼‧蘇夫洛 |

※2：讓‧巴蒂斯特‧朗德萊（Jean-Baptiste Rondelet，西元1743-1829年）為法國的建築師。師從以《建築序說》而聞名的布隆代爾後，從西元1770年開始參與巴黎萬神殿的建設。不僅在蘇夫洛逝世後接管建設工程，還受託負責竣工後的結構補強工程。亦是統整建築結構的《構造的藝術》（L'art de batir）一書之作者而廣為人知

依循古代建築形式建成的公民社會美術館

柏林舊博物館

新

古典主義蓬勃發展的19世紀初，作為公民社會設施的美術館成為了建築師的一大課題。根據卡爾・弗里德里希・申克爾[※1]的設計所建成的柏林舊博物館，便是體現新古典主義造形的建築，比如愛奧尼亞式的列柱、古羅馬萬神殿的圖案等。另一方面也不斷提出從正面階梯直至2樓的動線計畫、從露臺眺望都市的景致規劃等新的建築方案。美術館這種典型的建築類型因應而生。

（海老澤）

列柱廊表現出美術館對都市的開放性

柏林舊博物館是面向柏林市中心的盧斯特花園而建。特色在於成排愛奧尼亞式的支柱橫跨整個立面。愛奧尼亞柱式是美術館與圖書館等學術性設施中常用的風格。採用這種既符合新古典主義時代、源於古式而威嚴十足的柱子而保有傳統性，另一方面，不強調中央而是統一並列的柱子也展現出近代性。

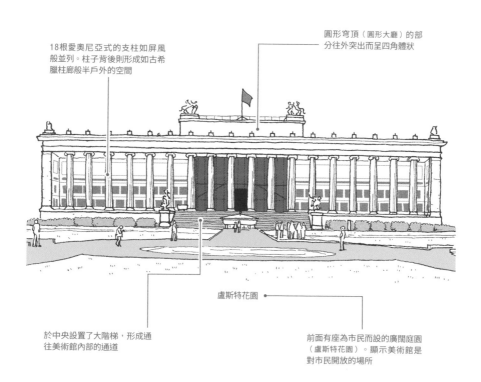

18根愛奧尼亞式的支柱如屏風般並列。柱子背後則形成如古希臘柱廊般半戶外的空間

圓形穹頂（圓形大廳）的部分往外突出而呈四角體狀

盧斯特花園

於中央設置了大階梯，形成通往美術館內部的通道

前面有座為市民而設的廣闊庭園（盧斯特花園）。顯示美術館是對市民開放的場所

※1：卡爾・弗里德里希・申克爾（Karl Friedrich Schinkel，西元1781-1841年）為19世紀前半葉德國較具代表性的建築師。透過新古典主義的多座建築將柏林改造成近代化的首都。另有柏林劇院（Schauspielhaus，西元1818-1821年）等代表作。其建築的設計手法也對貝倫斯與密斯等近代建築師產生影響

圓形大廳所展示的建築象徵性

柏林舊博物館平面圖上的中心處是一個被稱為「圓形大廳（Rotunda）」的圓形平面空間。這裡設置了如古羅馬萬神殿般的穹頂天花板，讓光線從中央的天窗灑落下來。申克爾稱此處為美術館中的「聖域」。可從中窺見申克爾的態度——在滿足展示繪畫與雕刻等實用性的同時，也很重視建築固有的象徵性空間。

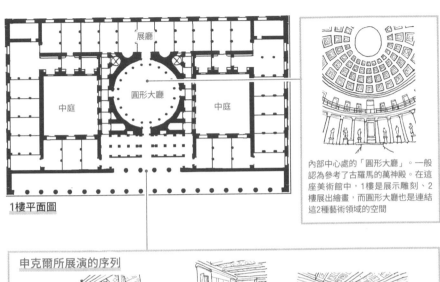

展廳

圓形大廳

中庭　　中庭

1樓平面圖

內部中心處的「圓形大廳」。一般認為參考了古羅馬的萬神殿。在這座美術館中，1樓是展示雕刻、2樓展出繪畫，而圓形大廳也是連結這2種藝術領域的空間

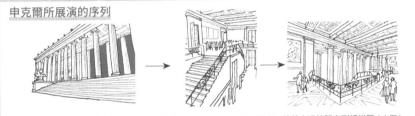

申克爾所展演的序列

首先會經過中央的大階梯（左圖），抵達面向廣場的半戶外空間：列柱廊。接著穿過柱間來到樓梯間（中圖），此處將參觀者分流至1樓與2樓的展廳。申克爾將其規劃成能從階梯上的露臺眺望柏林的都市空間（右圖）

從柏林舊博物館前往博物館島

柏林施普雷河的沙洲上，以柏林舊博物館為起點，在約1個世紀期間共建造了5座美術館或博物館，即被登錄為世界文化遺產的「博物館島」[※2]。這裡一律以新古典主義的建築造形為基礎。不僅可從中看出申克爾的影響，還可觀察到美術館、博物館建築與新古典主義之間緊密的關聯性。

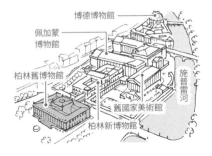

博德博物館

佩加蒙博物館

柏林舊博物館

施普雷河

舊國家美術館

柏林新博物館

Data　柏林舊博物館	■地點：德國，柏林/Germany, Berlin　■建造年分：西元1825-1830年
	■設計：卡爾・弗里德里希・申克爾

※2：柏林博物館群（Museumsinsel Berlin）包含從19世紀初的柏林舊博物館到20世紀的佩加蒙博物館（西元1910-1930年），有展示主題各異的5座博物館聚集於柏林市中心地區。於西元2000年列入聯合國教科文組織的世界文化遺產。此外，柏林博物館（美術館舊館）是在新館（柏林新博物館）建成後變更的名稱

瓦爾哈拉神廟

超越時代與地點的
希臘神廟

在 與雅典相隔甚遠的德國之境，有一座希臘神廟的複製品──瓦爾哈拉神廟[※1]，代表著始於18世紀中葉的古希臘樣式復興之建築巔峰。

這座神廟是用以紀念德國的偉人。委建人是巴伐利亞國王路德維希一世，建築師則是新古典主義大師利奧‧馮‧克倫茲[※2]。他回顧了民族的歷史、連結希臘與德國、準確重現古代建築，於高地建造出這座具紀念性的建築，展現19世紀這個時代的其中一個面向。（海老澤）

位於高地俯瞰多瑙河的紀念性建築

瓦爾哈拉神廟令人大開眼界的是其地理位置。在俯瞰多瑙河的丘陵地上建造令人聯想到古代建築的巨大基座，上面則設置1座與雅典帕德嫩神廟相似的希臘神廟。克倫茲的構思能力自不在話下，但如果沒有委建人巴伐利亞國王對古代建築的熱情與滔天的權勢，也是無法實現的。

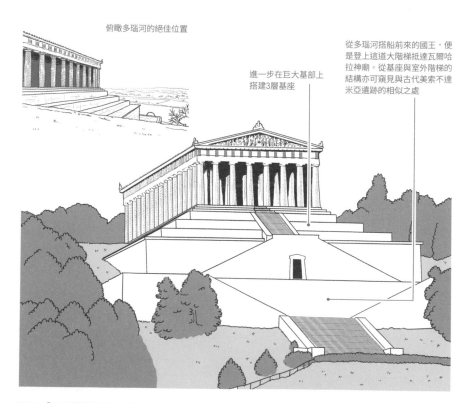

俯瞰多瑙河的絕佳位置

進一步在巨大基部上搭建3層基座

從多瑙河搭船前來的國王，便是登上這道大階梯抵達瓦爾哈拉神廟。從基座與室外階梯的結構亦可窺見與古代美索不達米亞遺跡的相似之處

※1：「瓦爾哈拉神廟（Walhalla）」的名稱源自於北歐神話。據說女武神瓦爾基麗（Valkyrja）會將在戰爭中陣亡的眾多勇士，運送至名為瓦爾哈拉（Valhalla）的英靈神殿。路德維希一世還是皇儲時期便根據瑞士歷史學家約翰尼斯‧馮‧穆勒的提議，採用了這個名稱

如美術館般的內部空間

瓦爾哈拉神廟是用以祭祀德國英雄的偉人廟。採用半身像或牌匾等方式來展示統治者、藝術家與科學家等歷史上的偉人。因此瓦爾哈拉神廟的功能近似美術館或博物館。多虧曾操刀設計慕尼黑舊美術館（西元1836年竣工）等美術館建築的克倫茲大展身手，這個展示空間才得以實現。

莫札特

莫札特等德國相關偉人的半身像，如美術館的展示品般沿著牆壁一字排開

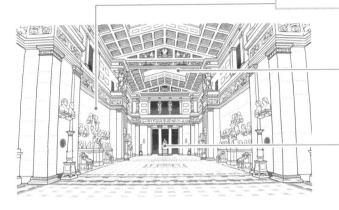

設於屋頂的天窗營造出如美術館般的空間。屋架中採用了鋼筋

委建人路德維希一世的雕像擺在最裡面，彷彿統領著德國的眾多偉人

讓空間單位相連的平面布局

瓦爾哈拉神廟與帕德嫩神廟的外觀神似，內部結構卻大相逕庭。前者採用前面與背面的2室結構，後者則是讓3個形狀一致的空間單位相連。這種方案是可以應對各種平面的建築結構手法，亦可指稱這座建築具備某種近代性。

平面圖的比較

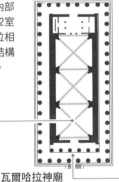

由4根柱子環繞的正方形平面空間形成1個空間單位。每一個單位皆設有天窗

瓦爾哈拉神廟

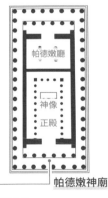

帕德嫩廳

神像

正殿

帕德嫩神廟

前面皆為8根柱子的多利克柱式神廟

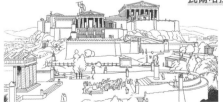

克倫茲於西元1846年繪製的衛城[20頁]復原圖。他在奉路德維希一世之命待在雅典的期間，不斷推敲研究雅典的都市計畫與帕德嫩神廟的修復計畫（未能實現）

Data 瓦爾哈拉神廟	■地點：德國，多瑙斯陶夫/Germany, Donaustauf
	■建造年分：西元1830-1842年　■設計：利奧・馮・克倫茲

※2：利奧・馮・克倫茲（Leo von Klenze，西元1784-1864年）與申克爾並列為19世紀前半葉德國的代表性建築師。主要活躍於德國南部的巴伐利亞王國。曾前往希臘與西西里島考察古希臘建築，以希臘復興式建築師之姿為人所知，同時也是致力於拜占庭與文藝復興等建築風格的大師

利用纖細鑄鐵支撐的大空間

拉布魯斯特的圖書館建築

隨著製鐵技術的發展，在此之前用作結構補強材的鐵開始當成主要建材來運用。然而，早期的案例僅限於從外觀看不到的屋架、以橋梁為代表的土木工程結構，或像火車站這種近代的新式建築。在這樣的背景下，亨利・拉布魯斯特【※1】率先發表露出鋼筋結構的公共建築設計。還有2座圖書館是談論鋼筋結構建築史時不可不提、可謂重要轉折點的建築，不妨試著比較一下其不同之處。

（秋岡）

聖日內維耶圖書館

拉布魯斯特於西元1838年被任命為聖潔維耶芙（又譯為聖日內維耶）修道院附屬圖書館的建築師。外觀是威嚴凜然的新文藝復興期石造建築，內部則是由鑄鐵製的輕盈圓柱與拱門構成的寬敞空間。建造之初有沿著中央圓柱設置書櫃，但這些在西元1939年遭撤除，還變更了書桌配置的方向，因而減弱了雙廊式空間的印象[※2]。

天花板是在鐵絲網上塗抹白色灰泥做最後修飾。在平滑天花板的對比下，凸顯出纖細的鑄鐵框架之美

雙廊式拱頂天花板是由加了浮雕的鑄鐵拱門所支撐，再於中央部位利用18根圓柱加以承托，兩側的牆面則由梁托支撐

為了加強拱頂而使用金屬製飾帶

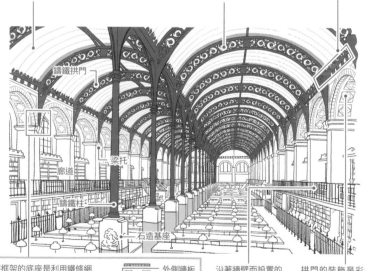

鑄鐵拱門

梁托

廊道

鑄鐵柱

石造基座

鑄鐵製框架的底座是利用鐵條細綁，進而讓鐵條貫穿石壁，固定於外側牆板上。這塊牆板也發揮著裝飾立面的作用

外側牆板

鐵條

沿著牆壁而設置的書櫃被廊道劃分成2層

拱門的裝飾是彩繪而非雕刻。牆面與天花板一樣，都經過最後的整平處理

※1：亨利・拉布魯斯特（Henri Labrouste，西元1801-1875年）為法國的建築師。進入法國美術學院就學後，在義大利待了6年，於羅馬法國學院中學習。他在留學期間製作的古代建築復原圖曾遭抨擊而度過一段懷才不遇的時期，但後來透過2座圖書館的設計，成為將鋼筋結構導入公共建築中的人物，贏得高度評價

法國國家圖書館

距離聖日內維耶圖書館的成功不過4年，拉布魯斯特又再度負責法國國家圖書館的設計。上一次是打造全新的建築，而這次的國家圖書館專案則是要在建於17世紀的既有建築之中庭部分進行擴建。雖然與聖日內維耶圖書館一樣都是運用鑄鐵建成的空間，其架構方式卻有了重大發展。

拱門建材的比較

聖日內維耶圖書館的拱門上皆施加了浮雕，與拱頂的接合處也裝飾性十足。相較之下，國家圖書館的拱門設計簡樸，接合處也僅以金色鑲邊的鉚釘加以固定。彼此交織的模樣令人聯想到葉脈

法國國家圖書館

聖日內維耶圖書館

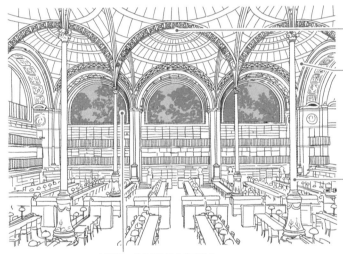

天花板的赤陶板厚度僅9毫米。頂部設有開口，將光線引入閱覽室內

被分割成9區，上頭各架有帆拱穹頂[41頁]。帆拱與穹頂部分平滑相接而呈現連續狀，所以看不出來是2個不同的部分

聖日內維耶圖書館的拱門皆與牆壁相接，而這裡支撐天花板的16根圓柱則獨立於牆外。以石造部分的外殼結合插入其中的鑄鐵框架，建築性質變得更為明確

書櫃上方的牆壁繪有美麗的樹林，目的是撫慰來館者的心緒，此法也運用於聖日內維耶圖書館的前廳

17世紀中葉，弗朗索瓦・芒薩爾受樞機主教馬薩林之託所設計的馬薩林藝術廊道。拉布魯斯特也負責了這部分的修復工程，並且將木造層架換成鋼筋。繪於天花板上的濕壁畫美麗動人

整體平面圖

閱覽室

書庫

書庫是以鑄鐵結構的廊道層層疊疊而成，令當時的人們讚不絕口

Data	拉布魯斯特的圖書館建築

拉布魯斯特的圖書館建築（聖日內維耶圖書館｜法國國家圖書館）

■地點：法國，巴黎/France, Paris ■建造年分：西元1843-1850年｜1857-1875年 ■設計：亨利・拉布魯斯特

※2：據說在設計時參考了位於巴黎聖馬丁德尚修道院內、建於13世紀的哥德式餐廳。從由纖細圓柱支撐的雙廊式空間可感受到共通之處，不過這座建築後來又經拉布魯斯特的友人沃杜耶（Léon Vaudoyer，西元1803-1872年）之手，改建成國立工藝院的圖書館

因哥德復興式而重生的英國象徵

英國國會大廈

在歷史主義出現之前，有個始於18世紀後半葉的個別復興運動——哥德復興式風格。哥德式的復興大多與各國的民族主義掛勾，這種傾向在英國尤為強烈。英國國會大廈正是為了打造成象徵國家的建築而採用哥德式風格。西元1834年西敏宮大火之後，以傳承中世建築記憶的形式，在建築師巴里[※1]與哥德式主義者普金[※2]的合作下才得以實現。（海老澤）

面向泰晤士河的哥德式優美立面

西元1835年的設計競賽規定，必須以哥德式或伊莉莎白式風格來進行設計。多虧對哥德式風格細節瞭如指掌的A.W.N.普金的協助，查爾斯・巴里成為設計競賽的贏家。巴里規劃了基礎的平面、立面與剖面，細節則由普金負責設計。面向泰晤士河的立面本身呈對稱結構，卻被建於後方的北側鐘樓大笨鐘與南側維多利亞塔打破了外觀上的左右對稱，形成別具特色的輪廓。

垂直式哥德風格的細節設計是由普金負責

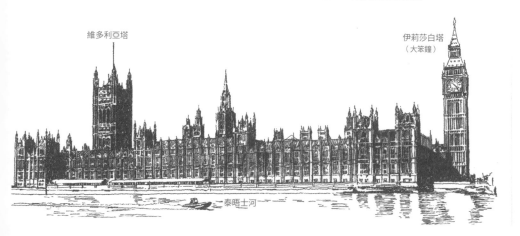

維多利亞塔

伊莉莎白塔（大笨鐘）

泰晤士河

這座建築在第二次世界大戰德軍發動的空襲中受到重創，但根據當時首相邱吉爾的決定而於戰後加以修復

前面有條河川，對岸成為可隔著河眺望整座建築的絕佳地點

※1：查爾斯・巴里爵士（Sir Charles Barry，西元1795-1860年）為維多利亞時代早期較具代表性的英國建築師。曾經手希臘、哥德式與文藝復興等各種風格，是奉行復興式主義的建築師。有採用義大利文藝復興風格建成的倫敦改革俱樂部（Reform Club，西元1837-1841年）等代表作

融合歷史與近代功能的平面結構

英國國會議事堂的前身是源自11世紀且自古以來作為議會使用的西敏宮。該建築於西元1834年遭祝融之災而燒毀，只留下西敏廳及其東側的迴廊（Cloister，沿中庭而設的開放性走廊）。巴里設計的新議事堂則是以揉合這些殘存建築的形式建造而成。新建部分接近左右對稱，中間夾著中央大廳，上議院配置於南側、下議院設於北側，雖然是近代式議事堂的平面結構，卻可看出只有西北側中世建築殘留區的平面軸線是傾斜的。這座議事堂亦可說是繼承歷史的重建建築。

錘梁屋架

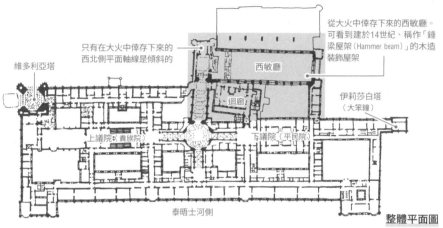

只有在大火中倖存下來的西北側平面軸線是傾斜的

從大火中倖存下來的西敏廳。可看到建於14世紀、稱作「錘梁屋架（Hammer beam）」的木造裝飾屋架

維多利亞塔

西敏廳

迴廊

伊莉莎白塔（大笨鐘）

上議院（貴族院）　　　　下議院（平民院）

泰晤士河側

整體平面圖

為19世紀議事堂建築的特殊存在

19世紀為近代國家的形成時期，許多國家都建造了新的議事堂。一般來說，這個時代的國會議事堂大多採用外觀莊嚴的左右對稱結構，並運用古典建築風格。日本的國會議事堂也屬於這個流派。採用哥德式風格並且在外觀上打破左右對稱的英國國會大廈，在這樣的潮流中則凸顯了特殊的存在感。之所以令人們難忘，大概就是這個緣故吧。

匈牙利國會大廈
（西元1885-1904年，什泰因泰爾·伊姆雷設計，布達佩斯）

當時與奧地利共組二元君主國（奧匈帝國）的匈牙利議事堂。在哥德復興式中揉合了文藝復興式，使外觀呈現折衷風格，顯示出19世紀末在選擇風格路線上的糾結。採用哥德式風格且立面朝向河川，這種結構與英國國會大廈有共通之處

德國議會大廈
（西元1884-1894年，保羅·瓦洛特設計，柏林）

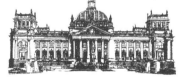

西元1871年德國帝國成立後，歷經2次設計競賽才得以實現的新巴洛克建築。中央配置了承載著玻璃穹頂的會議廳。因西元1933年的縱火案與第二次世界大戰中的空襲而受創，但在西元1990年德國統一後，由諾曼·福斯特進行了翻修而重生

Data	英國國會大廈（西敏宮）	■地點：英國，倫敦/UK, London　■建造年分：西元1835-1860年
		■設計：查爾斯·巴里爵士、A.W.N.普金

※2：奧古斯都·威爾比·諾斯摩爾·普金（Augustus Welby Northmore Pugin，西元1812-1852年）是精通哥德式風格的英國建築師兼理論家。是名虔誠的天主教徒且頌揚中世，著有從批判性角度比對中世與近代建築的著作《對比》（西元1836年），而為人所知。有拉姆斯蓋特的聖奧古斯丁教堂（西元1846-1851年）等代表作

哥德復興式與
近代新素材
創造出的強大感染力

聖潘克拉斯站

隨著鐵道的發達，19世紀的倫敦興建了獨具特色的火車站：尤斯頓站的入口設計成古代神殿風格、國王十字車站的鐘樓則是依照新文藝復興風格打造而成。至於哥德復興式的聖潘克拉斯站則是由喬治・吉兒伯特・史考特［※1］所設計。他總是積極揉合近代的新素材，認為鐵與哥德式風格非常地契合。車站的屋頂採用了以當時來說具劃時代意義的尖拱狀，據說史考特對其形狀非常滿意。

（秋岡）

哥德復興式公共建築

史考特也是一名十分活躍的中世教堂建築修復師。據說他終其一生留下了約900件作品。在英國外交部的設計中，他的哥德復興式方案遭到否決，而不得不轉換成新文藝復興風格。他透過這座聖潘克拉斯站與米德蘭大酒店，實現了哥德復興式風格的公共建築。

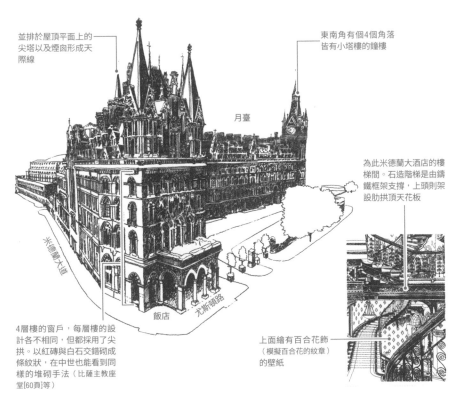

並排於屋頂平面上的尖塔以及煙囪形成天際線

東南角有個4個角落皆有小塔樓的鐘樓

月臺

米德蘭大道

為此米德蘭大酒店的樓梯間。石造階梯是由鑄鐵框架支撐，上頭則架設肋拱頂天花板

飯店

尤斯頓路

4層樓的窗戶，每層樓的設計各不相同，但都採用了尖拱。以紅磚與白石交錯砌成條紋狀，在中世也能看到同樣的堆砌手法（比薩主教座堂[60頁]等）

上面繪有百合花飾（模擬百合花的紋章）的壁紙

※1：喬治・吉兒伯特・史考特（George Gilbert Scott，西元1811-1878年）為英國建築師，於維多利亞時代設計了無數哥德復興式建築。有哈利法克斯的諸靈大教堂（西元1856-1859年）、海德公園內的阿爾伯特紀念亭（西元1863-1872年）等代表作。此外，他還參與了西敏寺等中世教堂的修復工程

鋼筋結構的車站

車站與商業建築等建築類型幾乎不會受到宗教或學術上的限制。因此，建築師與工程師可以自由地將新材料與技術運用在建造建築上。

遮覆月臺的大屋頂為鋼筋結構，是由工程師威廉·亨利·巴洛[※2]所設計。高30m、寬約73m、長約213m，以當時來說是相當驚人的規模。

明頓（Minton）公司的磁磚在維多利亞時代廣受好評，被用作額枋的裝飾

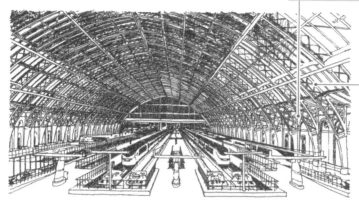

天藍色的鋼筋與紅磚相映成趣。據說建設之初曾為了讓髒汙不明顯而漆成褐色，不過應鐵路公司董事的要求而重新漆成這個顏色

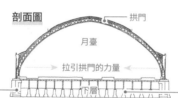

剖面圖

拱門

月臺

拉引拱門的力量

下層

支撐屋頂的鑄鐵拱門被固定在月臺層的樓板梁上，利用拉引來抑制拱門向外撐開的力量。此結構對紐約中央車站等當時的車站建築造成莫大影響

月臺規劃得比地面還高以便橫跨運河，由並排成網格狀的圓柱支撐。據說地下樓層曾經作為啤酒的儲藏室，因此是以啤酒桶大小為基準來決定網格的尺寸。如今這個部分已經翻修成購物中心

煤氣公園

聖潘克拉斯站

由結合鑄鐵與熟鐵的建材打造而成的儲氣槽框架，被指定為歷史建築

國王十字車站

國王十字車站位於東側。與聖潘克拉斯站形成對比，其立面簡樸，但二連的半圓拱別具特色。事實上，這道拱門是由月臺部分的屋頂直接展現於立面所構成。兩相比較之下，巴洛所設計的屋頂有多麼巨大而一目了然

在售票處（現為酒吧）北側牆面的梁托上，可以看到以駕駛員或車掌等鐵路相關人員為原型的可愛雕刻

|Data 聖潘克拉斯站　■地點：英國，倫敦/UK, London　■建造年分：西元1865-1871年（車站）、1868-1876年（飯店）　■設計：喬治·吉兒伯特·史考特

※2：威廉·亨利·巴洛（William Henry Barlow 西元1812-1902年）為英國的土木工程師。以鐵路公司專屬工程師身分參與了無數鐵路與車站的橋梁建設。此外，他還曾參與克利夫頓吊橋的建設，針對帕克斯頓所設計的水晶宮提供結構計算上的建議等，活動涉及範圍甚廣

絢爛豪華的裝飾背後
隱藏著建築師的創意巧思

巴黎歌劇院
（加尼葉宮）

[19] 世紀後半葉的法國在塞納省省長奧斯曼[※1]的主導下，推動了首都巴黎的大改造。該都市計畫的其中一環便是敲定了新歌劇院的建設工程。透過設計競賽選出的，是默默無名的年輕建築師查爾斯·加尼葉[※2]。他的設計方案大量採用雕刻與裝飾而華麗不已，據說當皇后批評他的設計缺乏風格時，加尼葉以「此為稱作拿破崙三世風格的全新風格」來回應。（秋岡）

作為象徵新首都的紀念式建築

19世紀的巴黎飽受人口急遽增加伴隨而來的都市環境惡化之苦。為此，當時的皇帝拿破崙三世任命喬治·歐仁·奧斯曼為塞納省省長，並推出都市的重大建設。奧斯曼擴建道路並修築公園的同時，還推動市政廳、圖書館以及歌劇院等公共建築的建設。加尼葉追求的是與新首都相匹配而兼具莊嚴與華麗的建築，歌劇院的立面便充分傳遞出這一點。

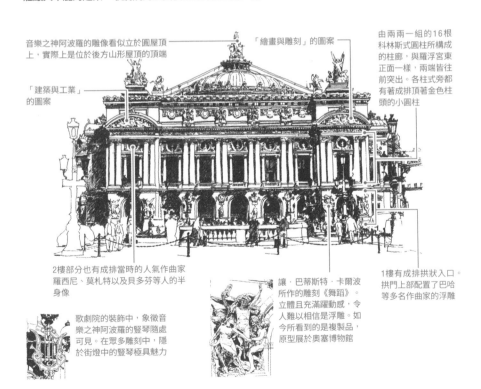

音樂之神阿波羅的雕像看似立於圓屋頂上，實際上是位於後方山形屋頂的頂端

「繪畫與雕刻」的圖案

由兩兩一組的16根科林斯式圓柱所構成的柱廊，與羅浮宮東正面一樣，兩端皆往前突出。各柱式旁都有著成排著金色柱頭的小圓柱

「建築與工業」的圖案

2樓部分也有成排當時的人氣作曲家羅西尼、莫札特以及貝多芬等人的半身像

歌劇院的裝飾中，象徵音樂之神阿波羅的豎琴隨處可見。在眾多雕刻中，隱於街燈中的豎琴極具魅力

讓·巴蒂斯特·卡爾波所作的雕刻《舞蹈》。立體且充滿躍動感，令人難以相信是浮雕。如今所看到的是複製品，原型展於奧塞博物館

1樓有成排拱狀入口。拱門上部配置了巴哈等多名作曲家的浮雕

※1：喬治·歐仁·奧斯曼（Georges-Eugène Haussmann，西元1809-1891年）為法國的政治家。他在拿破崙三世開創的第二帝國期間，拆毀中世的老舊城鎮，建造新的公園、公共建築與主幹道，並修築上下水道設施。這項重大工程對維也納與柏林等歐洲各地的都市改造產生重大影響

目標是兼顧豪華絢麗的空間與降低成本

人們往往聚焦於歌劇院壯麗的裝飾，但這座建築的有趣之處不僅限於此。為了減少建設費用，加尼葉不僅靈活運用建材，還令人意外地積極導入鋼筋等新式素材與技術。然而，他終究還是認為鋼筋應該用來補強結構而非裸露在外，與拉布魯斯特[126頁]等人的態度有所不同。

加尼葉認為應該在有限的預算內實現理想中色彩絢爛的空間，不妨試著探究他在各處精心設計的巧思。

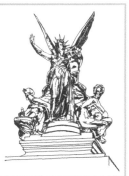

裝飾立面的雕像最初是規劃要採用青銅像。然而，為了降低工程費用，改以西元1830年代剛發明、稱作Galvanoplasty的電鍍新技術來打造。除了雕像，柱頭與裝飾等歌劇院所到之處都運用了這項技術

牆壁的厚度經過計算，降至最低所需限度。此外，需要一定強度的建築物下層部分皆採用高價的堅硬石材，上層則使用價廉而強度低的石材

連屋頂建材都是根據「是否位於顯眼之處」而分別運用銅、鉛以及鋅材

觀眾席呈馬蹄形，由配置了對向式座位的5層露臺構成。室內色彩統一為金色與紅色，天花板上懸掛著重達7噸的西洋吊燈

從天窗引入光線

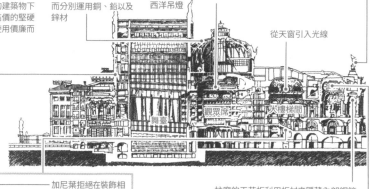

舞臺　　觀眾席　天樓梯間

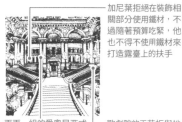

加尼葉拒絕在裝飾相關部分使用鐵材，不過隨著預算吃緊，他也不得不使用鐵材來打造露臺上的扶手

柱廊的天花板利用板材來隱藏內部鋼筋結構的建材，板子上嵌有以馬賽克製成的徽章裝飾

兩兩一組的愛奧尼亞式圓柱環繞所有房間並排而立。大理石與馬賽克一樣能帶來豐富色彩，因此加尼葉很喜歡加以運用。不僅如此，大理石的強度也高於其他石材，故得以讓柱子的半徑小於最初的規劃

歌劇院的天花板與地板，處處採用了色彩鮮豔的馬賽克技法。前廳（Avant Foyer，門廳前方的空間）與大樓梯間相連，其地板皆為這座建築中較為少見的簡單幾何圖形

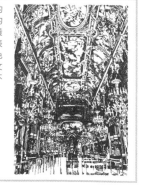

大廳（Grand Foyer）的天花板上施加了奢華的鍍金。然而，實際上黃金只塗於光線照射的表面，陰影區域則以暗色塗料塗抹。透過這種文藝復興時期的技法，不僅可節省黃金的用量，還能強化色彩的對比，凸顯出金色之美

| Data | 巴黎歌劇院（加尼葉宮） | ■地點：法國，巴黎/France, Paris　■建造年分：西元1861-1874年 |
| | | ■設計：查爾斯‧加尼葉 |

※2：查爾斯‧加尼葉（Charles Garnier，西元1825-1898年）為法國的建築師。從巴黎美術學校畢業後便待在羅馬，走遍義大利各地、希臘與伊斯坦堡（當時稱作君士坦丁堡），並留下無數古代建築的草圖。除了歌劇院外，還有蒙地卡羅賭場（西元1878-1881年）與巴黎的馬里尼劇院（西元1883-1884年）等代表作

維也納環城大道

集建築、雕刻與繪畫於一體，堪稱歷史主義的精華

維

也納環城大道 [※1] 上建有成排的公共建築，集結哥德復興式、新文藝復興、新巴洛克等鼎盛時期的風格於一區，還有適度的綠化穿插其中。

根據每座公共建築固有的基本理念來選擇歷史樣式，並單純而正確地運用風格的要素與構成原理，這種「嚴格的歷史主義」[※2] 創造出的建築，不但集結了不同鼎盛時期的風格，還和諧共存且完美地集建築、雕刻與繪畫於一體。（川向）

與豐沛綠意共存的歷史主義建築群

從城堡劇院眺望自然史博物館。人民公園的綠意從中央往左方延展。沿其右緣排開來的高大樹木則是環城大道的行道樹。此區格外地綠意盎然，綠意中建有成排風格各異的公共建築。

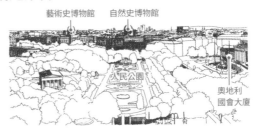

藝術史博物館　自然史博物館
人民公園
奧地利國會大廈

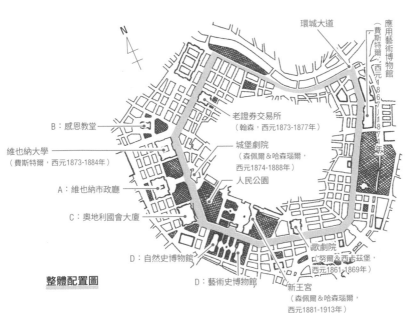

整體配置圖

環城大道

應用藝術博物館
（費斯特爾，西元1868-1871年）

老證券交易所
（翰森，西元1873-1877年）

城堡劇院
（森佩爾＆哈森瑙爾，西元1874-1888年）

人民公園

B：感恩教堂

維也納大學
（費斯特爾，西元1873-1884年）

A：維也納市政廳

C：奧地利國會大廈

D：自然史博物館

歌劇院
（努爾＆西卡茲堡，西元1861-1869年）

D：藝術史博物館

新王宮
（森佩爾＆哈森瑙爾，西元1881-1913年）

※1：西元1857年年底，奉皇帝之命拆毀一直以來守護著舊城（現為維也納第一區）的城牆，開始修建一條宏偉的大道
※2：出現於西元1830年左右，遵循理念從多種歷史樣式中擇一，因應當代的條件（用途、素材與技術等），作為全新風格的表現形式加以復興，這種思維即稱為歷史主義。據瓦格納、里格所說，維也納19世紀的建築可明確區分為「浪漫

根據用途或理念選擇不同的歷史樣式

A：維也納市政廳（設計：施密特，西元1872-1883年）

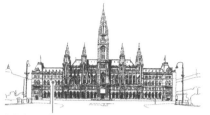

根據中世的「都市自治」及將其具現化的「市政廳」的理念，選擇了鼎盛時期的哥德復興式風格。由精通這種風格的弗里德里希‧馮‧施密特負責設計

同上，亦可歸為巴洛克風格的宏偉樓梯間

B：感恩教堂（設計：費斯特爾，西元1856-1879年）

為了感謝西元1853年2月的皇帝暗殺計畫並未釀成大禍，而為此而建造的紀念堂，並非作為宗教場所。與相鄰的新文藝復興風格的大學是同一名設計師：海因里希‧馮‧費斯特爾

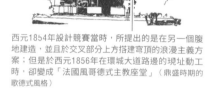

西元1854年設計競賽當時，所提出的是在另一個腹地建造，並且於交叉部分上方搭建穹頂的浪漫主義方案；但是於西元1856年在環城大道路邊的現址動工時，卻變成「法國風哥德式主教座堂」（鼎盛時期的歌德式風格）

C：奧地利國會大廈（西元1874-1883年）

根據特奧費爾‧翰森的設計而採用希臘文藝復興風格。是以希臘民主制度的理念為基礎，準確且極為精緻，為鼎盛時期的風格。內外有許多建築與雕刻的精采看點

希臘女神雅典娜的雕像。維也納環城大道可謂是「綜合藝術作品」，不光是建築，連雕刻與繪畫都是出自當代大師之手

D：藝術史博物館‧自然史博物館
（西元1871-1891年）

藝術史博物館與自然史博物館如鏡像般，由2座極其相似的建築物面對面而立，是為了完成戈特弗里德‧森佩爾所提出的「皇帝廣場」計畫（西元1869年）而創建的「2座宮廷博物館」。選擇了和藝術與自然科學殿堂相匹配的新文藝復興式風格。是與卡爾‧馮‧哈森瑙爾合力打造之作

Data 維也納環城大道	■地點：奧地利，維也納/Austria, Vienna
	■建造年分：西元1858-1891年　■設計：戈特弗里德‧森佩爾等人

的歷史主義」（約西元1830-1860年）、「嚴格的歷史主義」（約西元1850-1880年）與「晚期的歷史主義」（約1880-1914年）

確保大廈

飾面或裝飾將巨大的主體加以區隔，使其活化

在芝加哥建築學派[※1]中，格外值得關注的應該是路易斯・亨利・蘇利文[※2]，他在都市化與高樓化中探究建築的理想形式，並建立獨樹一格的理論。柱子與牆壁日漸加粗加厚，而建築整體形成令人震撼的巨大主體。對此，他嘗試回歸古典手法，將立面分割成基礎層、主層與屋頂層3大部分，透過立體的雕刻，施以由植物類或幾何類圖紋複雜交錯而成的飾面/裝飾，讓建築轉化為有機體。確保大廈便是這種嘗試的代表作[※3]。（川向）

飾面/裝飾圖紋的單元化

蘇利文的飾面/裝飾是利用赤陶來製造以植物類或幾何類圖紋組合而成的單元，再加以反覆利用，此為近代思維的一種體現。

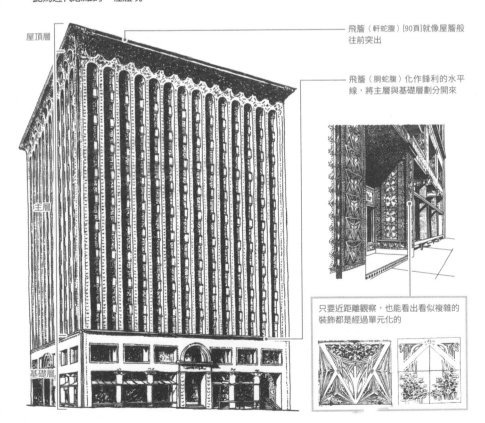

屋頂層

主層

基礎層

飛簷（軒蛇腹）[90頁]就像屋簷般往前突出

飛簷（胴蛇腹）化作鋒利的水平線，將主層與基礎層劃分開來

只要近距離觀察，也能看出看似複雜的裝飾都是經過單元化的

植物構成形狀並越過軒蛇腹

在蘇利文的建築中，沒有其他案例這般密密麻麻地施以裝飾飾面。他在西元1896年論文中曾寫到「裝飾性結構體」，這是將此構想徹底落實所呈現出的結果。該論文中寫道：「只要在裝飾中注入生命力，裝飾肯定會像從素材中萌芽並蓬勃發展。」

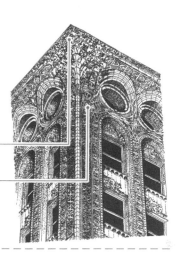

屋頂層的角落處，從幾何學束縛中自我解放的植物有越過軒蛇腹之勢

雖然將立面分割成3個部分，但是主層（中間層）與屋頂層之間並未設置界線。由下往上升起的那股自然力量彷彿直接散發至天空之中

內部的公共空間中也布滿裝飾

入口大廳

入口大廳除了玻璃面與貼有大理石的牆壁外，皆覆滿比外部更多精妙的裝飾

不僅限於外部，連內部供大眾觀賞的公共空間都施加了飾面／裝飾，從入口大廳到電梯、乃至於公用階梯，無處不在。與外部一樣都是以幾何學與植物為圖案

電梯大廳

教堂街

庭院

珍珠街

建於教堂街（Church Street）與珍珠街（Pearl Street）的街角處。呈現無論哪個房間都與街道或庭院的外部空間相接的平面形式

基準層平面

Data 確保大廈

■地點：**美國，紐約州，水牛城/USA, New York, Buffalo**
■建造年分：**西元1894-1896年** ■設計：**路易斯‧亨利‧蘇利文‧丹克瑪‧艾德勒**

※3：要想透過飾面生動地展現整座建築，就必須以飾面全面覆蓋，哪怕只是一部分，只要有磚塊、粗石或鋼筋等裸露出來，看了會很掃興。確保大廈便是把飾面做得很徹底的案例

由有機造形引導的
空間體驗

維克多・奧塔自宅

在19世紀末，建築裝飾逐漸擺脫以往的風格，轉而追求採用曲線的有機造形。這波潮流即稱作新藝術風格[※1]。比利時建築師維克多・奧塔[※2]的自宅，便是這種新風格的代表案例。其中凝聚了從各種素材中創造出的華麗裝飾，比如像植物般蜿蜒的鑄鐵製扶手等。此外，這座建築的妙趣便是在於以樓梯間為中心的內部空間結構，展現出都市住宅的全新可能性。（海老澤）

組合素材所創造出的新意

新藝術風格最大的特色在於採用曲線所形成的新造形，並且這些空間讓人得以在建築內部體驗被柔和裝飾包圍般的感覺。奧塔自宅1樓的用餐室即為絕佳例子。這類造形是利用在19世紀廣為普及的鐵與玻璃來支撐。這些與磁磚、木材與石材等傳統材料相結合，便會創造出獨一無二的表現形式。當時經過重新審視的手工藝傳統也對這類精緻的裝飾產生影響。

在扶壁柱中央加了如細長樹木般的鐵製裝飾

木製拉門突兀地嵌在貼滿磁磚的牆上，卻毫無不協調感，陶瓷與木材的對比創造出歷久彌新的表現形式

貼了磁磚的拱門之邊緣是利用鐵來鑲邊。新舊素材的對比產生了一股張力

※1：新藝術風格（Art Nouveau）是流行於19世紀末的一種藝術樣式，以植物為圖案的曲線等有機造形為其特色所在。雖然在短期間廣傳至各國，這股潮流卻出現減少。在各國與都市皆可看到各種不同的變化。在德國被稱為青年風（Jugendstil）

以樓梯間為中心的戲劇性內部空間

在奧塔自宅中,建築師的創意尤其集中於內部空間的結構。在門面狹窄而縱深較長的都市住宅中央,設置了帶天窗的樓梯間,並於其四周配置呈螺旋狀的樓板。如植物般蜿蜒的扶手引領人們逐步走向頂樓。

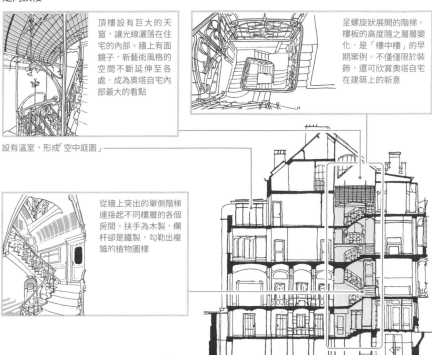

頂樓設有巨大的天窗,讓光線灑落在住宅的內部。牆上有面鏡子,新藝術風格的空間不斷延伸至各處,成為奧塔自宅內部最大的看點

呈螺旋狀展開的階梯。樓板的高度隨之層層變化,是「樓中樓」的早期案例。不僅僅限於裝飾,還可欣賞奧塔自宅在建築上的新意

設有溫室,形成「空中庭園」

從牆上突出的單側階梯連接起不同樓層的各個房間。扶手為木製,欄杆卻是鐵製,勾勒出複雜的植物圖樣

剖面圖

- -

與都市對比顯得內斂的立面

奧塔自宅的立面完全融入城鎮景觀之中。由此可知,這座建築是根據歐洲都市住宅的傳統修建而成。不過從細部可看到奧塔獨創的鑄鐵製裝飾,傳遞另一種全新的設計。

有著偌大開口部的部分是奧塔的工作室

勾勒出如蜻蜓般獨特曲線的扶手展示著存在感

鑄鐵製陽臺是立面中最引人注目的部分。如懸空般的輕盈設計與石造的3樓形成對比。地板為玻璃面,也兼作玄關的屋簷

| Data 維克多 · 奧塔

■地點:**比利時,布魯塞爾/Belgium, Brussels**
■建造年分:**西元1898年**　■設計:**維克多 · 奧塔**

※2:維克多 · 奧塔(Victor Horta,西元1861-1947年)為比利時新藝術風格的建築師。他在布魯塞爾所設計的塔塞爾公館(西元1893年)被視為最早的新藝術風格建築。再加上索爾維公館(西元1895年)與范艾特菲爾德公館(西元1895年),由他設計的4座宅邸已被列為聯合國教科文組織的世界遺產

打破傳統的藝術之館

維也納分離派會館

於 19世紀末在傳統根深蒂固的藝術之都維也納，維也納分離派[※1]扛著反抗保守的藝術。年輕建築師奧爾布里希[※2]設計分離派會館作為其作品的展示館，這是一座以古典建築結構為基礎，並揉合立體幾何形態與新藝術風格[138頁]平面裝飾的建築。同時備有可因應臨時展覽的展示空間，還兼具與現今美術館相通的實用性。（海老澤）

立體幾何形態與平面裝飾

維也納分離派會館的體積是由球體與長方體這類立體幾何形態所構成，並在其中施加以月桂樹與蛇等動植物為圖案的平面裝飾。這是在迄今為止的西洋建築傳統中未曾見過的特色。另一方面，立面的結構則是強調中央且嚴格地左右對稱。此外，左右的體積是具備地基與飛簷（屋簷部分）的3層結構，可以看出與古典主義建築的傳統有所關聯。

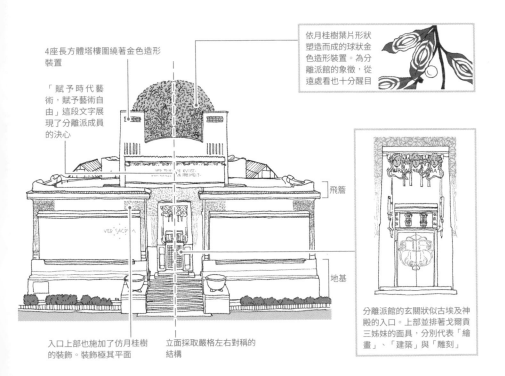

4座長方體塔樓圍繞著金色造形裝置

「賦予時代藝術，賦予藝術自由」這段文字展現了分離派成員的決心

依月桂樹葉片形狀塑造而成的球狀金色造形裝置。為分離派館的象徵，從遠處看也十分醒目

飛簷

地基

入口上部也施加了仿月桂樹的裝飾。裝飾極其平面

立面採取嚴格左右對稱的結構

分離派館的玄關狀似古埃及神殿的入口。上部並排著戈爾貢三姊妹的面具，分別代表「繪畫」、「建築」與「雕刻」

※1：維也納分離派（Wiener Secession）是追求新藝術創作之所而於西元1897年組成的藝術家團體。正式名稱為「奧地利造形藝術家協會」。畫家古斯塔夫・克林姆特為首席主席。對當代造成的影響甚鉅，維也納版本的新藝術風格經常被稱作「分離派風格」

玄關部分與展廳有明確的功能區分

具象徵性的立面內側成為天花板挑高的入口大廳。展廳配置於其後方，該處從天窗引入光線，形成靈活的展示空間。入口大廳與展廳在功能上的差異也清楚顯現在外觀上。

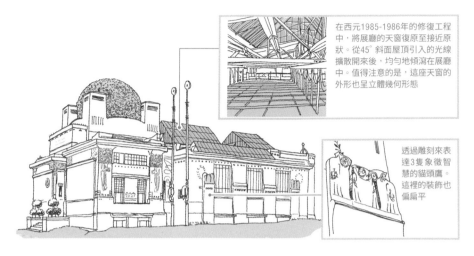

在西元1985-1986年的修復工程中，將展廳的天窗復原至接近原狀。從45°斜面屋頂引入的光線擴散開來後，均勻地傾瀉在展廳中。值得注意的是，這座天窗的外形也呈立體幾何形態

透過雕刻來表達3隻象徵智慧的貓頭鷹。這裡的裝飾也偏偏平

《貝多芬額枋》

在西元1902年4月的第14屆分離派展覽中，展出了由分離派首任主席古斯塔夫‧克林姆特所製作的《貝多芬額枋》（Beethoven Frieze）。如今這幅畫常設於地下。這是因為在西元1985-1986年的翻修工程中，在地下修建了這幅壁畫專用的展廳。這座建築經過多次復原與翻新而得以傳承至今

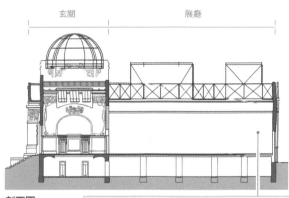

剖面圖

| 玄關 | 展廳 |

成為白盒子展覽空間之先驅的展廳

分離派館會以期間限定的方式舉辦其成員的作品展。展廳皆規劃成較為中性的空間，以便因應臨時的展覽。從偌大天窗採光也是構成這個展示空間的關鍵要素。為被稱作白盒子（White-cube）的現代展示空間之先驅

西元1898年的展覽實況

Data 維也納分離派會館　■地點：奧地利，維也納/Austria, Vienna　■建造年分：西元1898年
■設計：約瑟夫‧瑪麗亞‧奧爾布里希

※2： 約瑟夫‧瑪麗亞‧奧爾布里希（Joseph Maria Olbrich，西元1867-1908年）出身自當時奧匈帝國的摩拉維亞地區（如今的捷克共和國）。移居維也納後擔任奧托‧華格納的助手。在分離派館建成後，應黑森大公之邀而移居德國的達姆施塔特，參與藝術家村的建設。40歲即英年早逝

聖家堂

未完成的巨作。
天才建築師打造的
「神之家」

|建|

築師安東尼・高第［※1］未完成的巨作。他年僅31歲便就任這座教堂設計的首席建築師。即便長期缺乏資金，他仍毫不妥協，追求自己特有的建築風格。

包括中央的中殿以及半圓形壁龕在內，教堂全長達95m、中殿寬45m、東西翼廊寬30m，能容納約1萬4千人，成為全球最大規模的基督教建築。這座建築在巴塞隆納城鎮中散發著震撼人心的存在感，完全超越時代與風格。（大野）

令人驚嘆的耶穌誕生立面

聖家堂有3座立面，分別為誕生、受難與榮耀。誕生與受難的立面分別朝向公園［※2］，東側為誕生立面、西側則為受難立面；榮耀立面則位於相當於正面的南側。

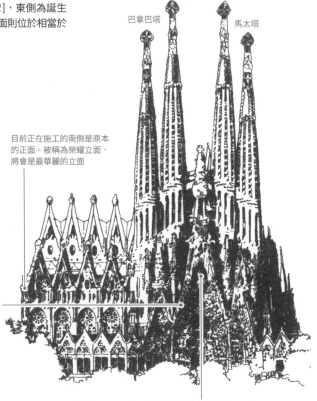

西蒙塔　猶大塔

巴拿巴塔

馬太塔

刻於立面上的故事

東側的誕生立面是唯一1座在高第生前打造而成的立面。上面裝飾著無數雕刻，描繪耶穌誕生的相關事件

聖母領報

耶穌誕生

目前正在施工的南側是原本的正面。被稱為榮耀立面，將會是最華麗的立面

誕生立面。預計於西蒙塔與猶大塔之間建造170m的耶穌塔及其他多座塔樓等

※1：安東尼・高第（Antoni Gaudi，西元1852-1926年）為西班牙加泰隆尼亞地區的建築師。他在加泰隆尼亞的自然環境中發現自己作為建築師的資質，並透過與自然形態之間的關係來理解建築設計。與其說是具備新藝術風格的形態，還不如說是超越新藝術風格而獨樹一幟

在教堂內部孕育出的精神性

每棵樹木皆為獨立的存在，與周遭事物無關。高第將這種維持獨立平衡的樹木設計融入柱子的結構之中。

光線正如林隙光般從柱間的縫隙射入

剖面圖

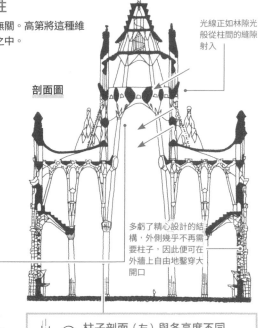

內部空間猶如廣大的森林

節點

柱子就像樹木一樣有節點，並從該處往上延伸分枝，而變得如小樹枝般的柱子上部則支撐著優雅的拱門形天花板

多虧了精心設計的結構，外側幾乎不再需要柱子，因此便可在外牆上自由地鑿穿大開口

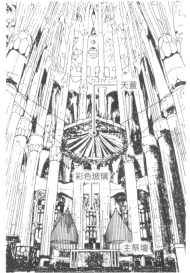

天蓋

彩色玻璃

主祭壇

主祭壇的天蓋裝飾的靈感，來自高第在馬約卡島上的大教堂[※3]裡打造的天蓋

柱子剖面（左）與各高度不同的平面（右）

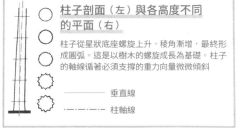

柱子從星狀底座螺旋上升，稜角漸增，最終形成圓弧。這是以樹木的螺旋成長為基礎。柱子的軸線循著必須支撐的重力向量微微傾斜

―――――― 垂直線

―・―・―・― 柱軸線

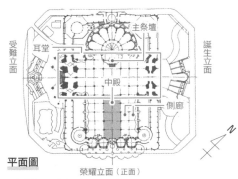

受難立面

耳堂

主祭壇

誕生立面

中殿

側廊

榮耀立面（正面）

平面圖

聖家堂為巴西利卡式教堂，整體平面為五廊式，耳堂則為三廊式所構成的拉丁十字平面

Data 聖家堂	■地點：西班牙，巴塞隆納/Spain, Barcelona
	■建造年分：西元1883年-未定　■設計：安東尼·高第

※2：在高第的構想中，原本規劃了一座以教堂為中心而可縱覽整體的星形廣場
※3：指加泰隆尼亞哥德式較具代表性的帕爾馬大教堂，高第在其改建工程期間也獲邀加入

在鋼筋混凝土上
施加飾面／裝飾的名作

富蘭克林街25號公寓

這是鋼筋混凝土構造之先驅奧古斯特・佩雷[※1]最早期的名作，輕快而優美。佩雷從19世紀開始繼承依一致性裝飾系統來覆蓋牆面的手法[※2]，並完美地結合了當時由弗朗索瓦・亨內比克[※3]所確立的近代鋼筋混凝土結構系統。在20世紀的近代建築史中，認為賦予鋼筋混凝土固有的表現形式並大膽的運用是一種進化；但在21世紀的今日，應該跳脫這種進化思維並重新評價這座建築。（川向）

賦予建築意義與豐富面貌的裝飾

立面的結構如木造建築般，以鋼筋混凝土製成的細長梁柱作為骨架，中間那面則為開口，或是用牆板填充。牆板上全面鋪滿A. Vigo製造的華麗植物紋陶瓷磚。設計師靈活而理性的思維展現於建築的大量玻璃開口，以及逐步對外敞開的兩側牆面結構。

令人感受到生命力的陶瓷紋路看起來像花，但一般認為是以枇杷之類又大又硬的常綠葉片排成環狀，並在其中配置球狀果實所形成的圖案

構成垂直與水平骨架的鋼筋混凝土建材上也鋪滿了素色陶瓷磚

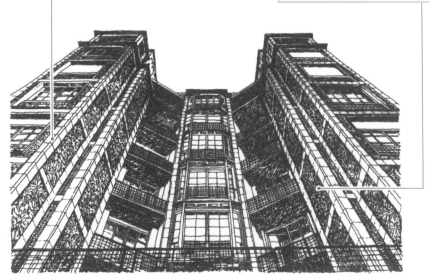

※1：奧古斯特・佩雷（Auguste Perret，西元1874-1954年）。不過佩雷直到西元1920年代左右都是和弟弟居斯塔夫（Gustave Perret，西元1876-1952年）聯名工作　※2：「飾面原理」認為裸露的骨架並非建築，必須利用工藝、雕刻或繪畫在牆面施加裝飾（飾面層）才稱得上建築，這種思維於19世紀末在建築界已廣為滲透

觀察輕盈上升的上部

利用法律規定建築頂部必須退縮（Set Back）的情況，縮小鋼筋混凝土的框架，使水平樓板看起來更薄，建築的體積愈上方變得愈輕、愈小，看似逐漸消失於空中。牆面的飾面裝飾也隨著樓層而變化，令人感受到建築師追求自然的玩心。

這座集合住宅的委建人是佩雷家族。佩雷本身的住家在9樓、多間傭人房在8樓、佩雷事務所則進駐1樓，中間各樓層則為其他家人入住的公寓

8樓。外牆的飾面圖紋看起來像是竹編木門。這整層樓就像被藤蔓植物包裹的亭子

7樓。看似纖細的陽臺框架像是木材所製。似乎隱約可看見以薄板搭建而成的簡易小屋

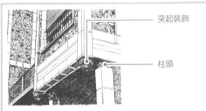

突起裝飾

柱頭

從前面的街道抬頭看，映入眼簾的是組裝整齊且精準的水平與垂直建材，以及像是要緩和從中產生的機械性剛硬度，而添加的突起裝飾與柱頭等要素

讓1樓退縮，賦予往外突出的中間樓層一種輕盈的飄浮感。意識到來來往往的人與行人的目光，連細部都施以精細的裝飾

玻璃磚牆　　　　電梯

浴室

起居室沿著向南街道那側的凹型外部空間而設，從各大開口處充分採光與通風。圍繞這些房間而配置的廚房與浴室等，則大膽地利用玻璃，巧妙地採光

用餐室　　大廳

臥室

廚房

吸菸室

女性專用室

中間樓層的平面形狀呈兩側往前突出，彷彿保護著各樓層在凹部展開的家庭生活

基準層平面

| Data | 富蘭克林街25號公寓 | ■地點：法國，巴黎/France, Paris　■建造年分：西元1903-1904年
■設計：奧古斯特＆居斯塔夫・佩雷 |

※3： 弗朗索瓦・亨內比克（François Hennebique，西元1842-1921年）為鋼筋混凝土（RC）建築的先驅之一。從西元1879年開始挑戰整合既有的混凝土技術，並導入建築之中，確立特有的RC建造方式，在西元1892年取得專利。其後陸續實現RC建築並提高評價，到了20世紀初期即已成長為歐洲屈指可數的建商

維也納郵政儲蓄銀行

素材、技法的多樣化以及「飾面」理念，堪稱世紀末現代主義精華

玻 璃屋頂的中庭空間在當時已經廣為普及，中間高而兩側低的剖面形狀則被運用於基督教教堂，基礎層、主層與屋頂層這種立面的3層結構也充滿古典風。連照明、暖氣與通風等設備的配置與形狀等等，都讓人覺得與古典樣式有共通之處。結果讓整體與部分在造形上和諧相融。給人既實用又新穎的印象。這便是奧托‧華格納[※1]致力於體現理想而打造出的建築，堪稱世紀末現代主義之精華。（川向）

「飾面」理念及其用途、素材與手法

飾面（Bekleidung）意指在裸露軀體上bekleiden（「穿衣」或「遮覆」之意的德語）。以花崗岩覆蓋脆弱的砂岩、石灰岩或磚塊等砌成的主體結構，提高強度與氣候抗力；以白色大理石覆蓋則更為美觀，並拓廣表現範圍，帶出精緻度與宏偉感——這是現實建築世界自古以來持續實踐的作法。森佩爾[※2]於19世紀前半葉將其轉化為語言與理論；華格納則於19世紀末實際透過各種用途、素材與手法加以應用並實現。至於他是如何在磚造的郵政儲蓄銀行加以飾面，不妨先從外觀觀察看看。

玻璃板

飛簷

沿著頂部延伸的飛簷成了屋簷往外突出，上方相當於閣樓的頂樓外部則貼有黑色玻璃板

基礎層的花崗岩飾面是以鉚釘加以固定，鋁製材質的鉚釘頭部嵌入石板之中

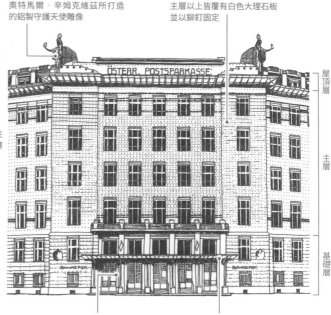

奧特馬爾‧辛姆克維茲所打造的鋁製守護天使雕像

主層以上皆覆有白色大理石板並以鉚釘固定

屋頂層

主層

基礎層

頂蓬的鋁製支柱

入口前的玻璃製頂蓬

※1：奧托‧華格納（Otto Wagner，西元1841-1918年）在這座維也納郵政儲蓄銀行（西元1903-1906年）與斯泰因霍夫教堂（西元1905-1907年）中，透過新素材和技術與傳統形式的融合，大膽而自信地創造出嶄新的「飾面（空間邊界）」

飾面或空間邊界

飾面也是內外空間的邊界，從銀行內部即可看出，這個案例是在空間邊界鋪設玻璃，以創造出印象明亮而柔和的內部空間。採用如教堂三廊式（中殿與兩側的側廊）般的剖面結構，乳白色玻璃與鐵材天花板則勾勒出優美的曲面。如下方剖面圖所示，其上方如山形屋頂溫室般架設著玻璃與鐵材構成的遮覆屋頂。

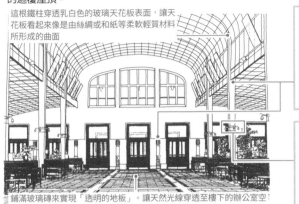

這根鐵柱穿透乳白色的玻璃天花板表面，讓天花板看起來像是由絲綢或和紙等柔軟輕質材料所形成的曲面

鋪滿玻璃磚來實現「透明的地板」。讓天然光線穿透至樓下的辦公室空間。反之，地板也會因為樓下的照明而散發出柔和的光芒

承重的柱子往往是愈下方愈粗，這根柱子卻反而變細。而且也是與鋁製熱風通風管（右）相呼應，變細的下部也同樣採用鋁加以飾面，使鐵柱在視覺上顯得輕盈

照明器具的設計看起來就像往四方綻放的花瓣或花蕾

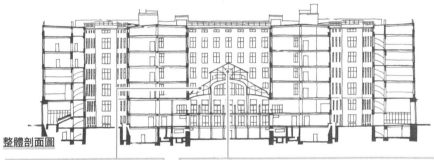

整體剖面圖

如山形屋頂溫室般的玻璃建築，中央接待大廳上方有彎曲狀玻璃天花板構成的遮覆屋頂

如溫室般的遮覆屋頂與下方彎曲的天花板之間有充足的空氣層，中央與兩側則設有維護專用小道。有了這樣的空氣層，雪、雨、飄散的樹葉等等幾乎不會影響到下方的內部空間，而且冬季還會利用暖氣加熱空氣層以融化玻璃屋頂上的積雪

上樓便直通中央接待大廳。階梯為混凝土製且鋪有3cm厚的白色大理石板。扶手則為鋁製

正面玄關

室內裝潢的家具、地毯、坐墊乃至照明開關，皆由華格納操刀設計

大會議室

| **Data 維也納郵政儲蓄銀行** | ■地點：奧地利，維也納/Austria, Vienna |
| | ■建造年分：西元1904-1906年/1910-1912年　■設計：奧托‧華格納 |

※2：戈特弗里德‧森佩爾（Gottfried Semper，西元1803-1879年）年輕時曾考察研究古代亞述與希臘等的建築，於19世紀中葉確立了關於「飾面（空間邊界）」的建築理論，對世紀末的華格納與蘇利文等人造成莫大影響

由鋼筋支撐的「勞動聖殿」

ＡＥＧ渦輪機工廠

在整個19世紀，鐵被視為可擴展建築空間、具有潛能的新式材料而被廣為運用。尤其是對打造車站、展覽館、工廠與市場這類需要大空間的新式建築類型有所貢獻，以鋼筋建造而成的廠房ＡＥＧ渦輪機工廠[※1] 亦是其一。

彼得・貝倫斯 [※2] 在這座建築中透過模擬希臘神廟外觀的表現形式，以及別出心裁地強調鐵的結構等細節，展現工業時代的建築美學，而非局限於實用性的廠房。（海老澤）

建構於鐵、玻璃與混凝土的希臘神廟隱喻

作為工廠的這座建築需要寬敞的大空間，而貝倫斯將其外觀設計成令人聯想到希臘神廟的造形。將出於結構需要而使用的鋼筋支柱擬作希臘神廟的柱子，柱間則製成玻璃牆；另一方面，正面的角落則設計成無須承重的混凝土牆，上部加了多角形的沉重大屋簷。據說這座建築在當代被稱作「勞動聖殿」。

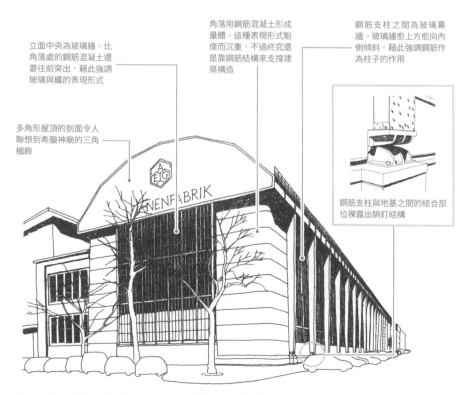

立面中央為玻璃牆。比角落處的鋼筋混凝土還要往前突出，藉此強調玻璃與鐵的表現形式

角落用鋼筋混凝土形成量體。這種表現形式魁偉而沉重，不過終究還是靠鋼筋結構來支撐建築構造

鋼筋支柱之間為玻璃幕牆。玻璃牆愈上方愈向內側傾斜，藉此強調鋼筋作為柱子的作用

多角形屋頂的剖面令人聯想到希臘神廟的三角楣飾

鋼筋支柱與地基之間的結合部位裸露出銷釘結構

※1：AEG是埃米爾・拉特瑙（Emil Rahtenau）於西元1880年代創立的一家通用電氣公司（Allgemeine Elektrizitäts-Gesellschaft）的簡稱。貝倫斯的作品中，以弧光燈與電熱水器等工業設計較為人所知，在建築方面也曾在柏林執行AEG勞工專用住宅的計畫等

鋼筋結構所實現的功能性大空間

這座工廠是大型渦輪發電機的組裝廠，需要又高又寬的空間，以便驅動組裝發電機所需的大型移動式起重機。這座工廠的規劃為全鋼筋結構，便於為設置於高15m處的移動式起重機打造軌道。貝倫斯與結構工程師卡爾·伯恩哈德合作，實現了這個項目。

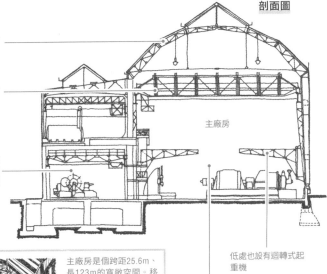

剖面圖

屋頂拱形為三鉸拱。從中央的天窗引入天然光線

起重機沿著設於15m高的軌道移動

主廠房旁邊與寬13.9m的2層樓側廠相接。這裡每層樓也都設有小規模的移動式起重機

主廠房

低處也設有迴轉式起重機

主廠房是個跨距25.6m、長123m的寬敞空間。移動式起重機便是沿著縱向軸線移動。此廠後來往後方擴展了80m，全長超過200m。側面的玻璃牆高度則是配合起重機的設置高度而定

轉變風格的建築師

貝倫斯曾在短時間內大幅改變風格，程度之大令人咋舌。這樣的轉變也可以說是20世紀初現代主義興盛時期的一種時代現象。最初為畫家，也涉略工業設計，他對設計的靈活姿態想必也與此有關

倫斯的自宅（西元1901年）。是他在達姆施塔特的藝術家聚居處所建的第1件建築作品，為德國新藝術風格的其中一例

哈根火葬場（西元1907年）。完全以幾何形態為基礎所構成。可窺見與古典主義建築之間的關聯

法蘭克福的霍伊斯特染色工廠（西元1924年）。創造出如鐘乳洞般如夢似幻的內部空間，為德國表現主義的其中一例

Data AEG渦輪機工廠 ■地點：德國，柏林/Germany, Berlin ■建設年分：西元1908-1909年 ■設計：彼得·貝倫斯

※2：彼得·貝倫斯（Peter Behrens，西元1868-1940年）曾以畫家身分展開活動，後來成為建築師。自西元1907年起擔任AEG[※1]的藝術顧問，從繪圖、工業設計乃至建築，涉及的範圍甚廣。葛羅培斯[152頁]、密斯[154頁]、勒·柯比意[156頁]等近代建築師都曾隸屬於他的事務所，可說是對後來的建築影響甚鉅

用以證實尖端科學的
表現主義建築

愛因斯坦塔

第一次世界大戰前後是歐洲建築造形產生重大變化的時期。表現主義 [※1] 的建築則是在這個過程中出現的現象之一，其目標是在不穩定的社會局勢背景下，表達發自內心的造形。

埃里希‧孟德爾頌 [※2] 所設計的愛因斯坦塔，即為其中一件別具紀念意義的作品。建築師所構思的形式如雕塑般獨樹一格，是因為必須兼顧作為天文觀測設施的功能與結構技術上的挑戰，從而創造出史無前例的建築作品。（海老澤）

實現如雕塑般造形的構思能力

愛因斯坦塔的特色，在於整座建築採用的是如雕刻般帶弧度的形狀。為了實現前所未見的雕塑性建築造形，並未採納如新藝術風格般的部分曲線與曲面，而是以單一流線般的形式來整合建築全體，展現出孟德爾頌的構思能力。

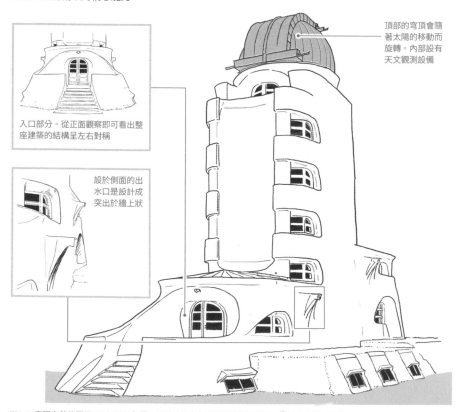

頂部的穹頂會隨著太陽的移動而旋轉。內部設有天文觀測設備

入口部分。從正面觀察即可看出整座建築的結構呈左右對稱

設於側面的出水口是設計成突出於牆上狀

※1：表現主義為西元1910-1920年代，以德國為中心所展開的藝術運動。常見於文學、繪畫、電影與建築等多種領域。其特色在於重視人內在情感的表達，不侷在建築上的表現形式十分多樣。如布魯諾‧陶特的繪圖集《阿爾卑斯建築》（西元1919年）所示，也有追求烏托邦不切實際的一面

包裹著太陽觀測設備的造形作品

阿爾伯特‧愛因斯坦於西元1921年獲得諾貝爾物理學獎，這座觀側設施便是為了證明他提出的相對論而建。塔頂鏡面所反射的太陽影像，會通過塔中心投映在地下的望遠鏡上，接著水平發射至光譜儀。愛因斯坦塔便是用以遮覆這個太陽觀測設備的結構體。

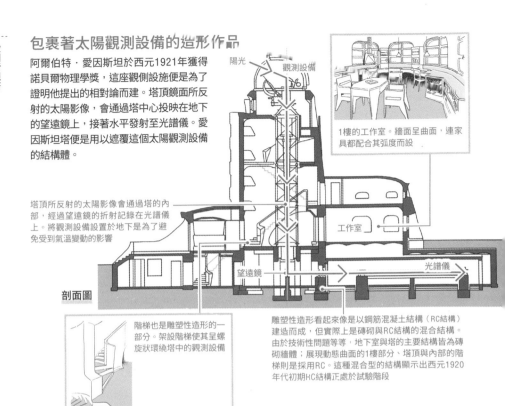

陽光

觀測設備

1樓的工作室。牆面呈曲面，連家具都配合其弧度而設

塔頂所反射的太陽影像會通過塔的內部，經過望遠鏡的折射記錄在光譜儀上。將觀測設備設置於地下是為了避免受到氣溫變動的影響

工作室

剖面圖

望遠鏡

光譜儀

階梯也是雕塑性造形的一部分。架設階梯使其呈螺旋狀環繞塔中的觀測設備

雕塑性造形看起來像是以鋼筋混凝土結構（RC結構）建造而成，但實際上是磚砌與RC結構的混合結構。由於技術性問題等等，地下室與塔的主要結構皆為磚砌牆體；展現動態曲面的1樓部分、塔頂與內部的階梯則是採用RC。這種混合型的結構顯示出西元1920年代初期RC結構正處於試驗階段

表現主義建築的多樣性

表現主義的建築重視人內在情感的表達，造形圖案、色彩與建築材料的選擇等，不同作者可看到各種不一樣的切入方式

布魯諾‧陶特（西元1880-1938年）為德意志工藝聯盟展所設計的玻璃展館（西元1914年）。運用鋼筋混凝土與玻璃，實現結晶的意象

漢斯‧普爾希（西元1869-1936年）所設計的柏林大劇院（西元1919年）。透過連續拱門創建出如鐘乳洞內部的空間，營造符合劇院的非日常場景

位於德國漢堡的智利大廈（西元1924年），為弗里德里希‧霍格（西元1877-1949年）所作。利用腹地特性，讓建築的邊角呈銳角狀。外牆上的設計運用了德國北部特有的美化磚，在表現主義中很常見

Data 愛因斯坦塔	
■地點：德國，波茲坦/Germany, Potsdam	■建造年分：西元1920-1921年
■設計：埃里希‧孟德爾頌	

※2：埃里希‧孟德爾頌（Erich Mendelsohn，西元1887-1953年）為德國表現主義較具代表性的建築師。他為人所知建築風格，是以強調水平性的百貨商店建築等，來展現都市躍動感的嶄新設計。有開姆尼茨的肖肯百貨（西元1928-1929年）等代表作。西元1933年後離開德國，經英國移居美國並持續活動

國際風格的金字塔

德紹的包浩斯校舍

所 謂「國際風格」的金字塔確立於西元1920年代，德紹的包浩斯校舍便是其一。運用鐵、玻璃與混凝土等近代的主要建築材料，實現由功能精簡的平面計畫、玻璃幕牆，以及令人聯想到機械的白色幾何形態所構成的建築設計。「以建築為基礎來整合各種藝術」是包浩斯揭示的目標，而這座建築成為他們向世界展示合理且普遍的建築樣貌之代表性作品。（海老澤）

玻璃幕牆改變了牆壁的理想狀態

包浩斯[※1]校舍中最大的創新便是實現了玻璃幕牆。葛羅培斯[※2]從早期職涯的作品——法古斯鞋楦工廠（西元1911-1913年）就開始追求這種可能性。在包浩斯的工作室大樓中，都是利用鋼筋混凝土結構的梁柱來支撐各樓層的地板及屋頂樓板，藉此讓外牆從承重的作用中解放出來。最終，以玻璃覆蓋的建築表面在視覺上，成為讓內外相連但在空間上卻分隔開來的一層膜。

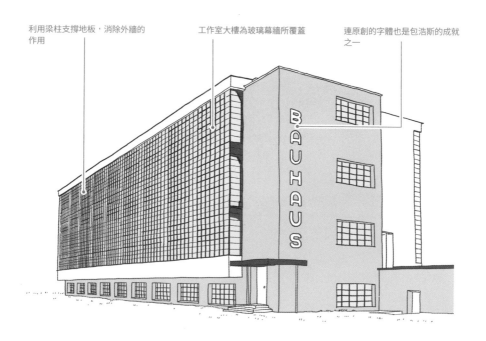

利用梁柱支撐地板，消除外牆的作用

工作室大樓為玻璃幕牆所覆蓋

連原創的字體也是包浩斯的成就之一

※1： 包浩斯（Bauhaus）是在西元1919年時，創立於德國威瑪的造形學校。基於「建築為所有造形藝術的最終目標」這個早期的理念，志在整合雕刻、繪畫與工藝等各種藝術部門。早期有強烈的表現主義傾向，不過後來受到構成主義的影響，在德紹校舍也能看到這種傾向。西元1933年在柏林被迫關閉

根據功能規劃而成的建築複合體

包浩斯校舍是一座建築複合體，由3棟功能各異的大樓（工作室大樓、工藝大樓與教學大樓）以及與其相連接的附屬大樓所構成。特色在於功能劃分明確，以及將這些整合為一座建築所創造出的統一造形。整體的布局規劃令人聯想到構成主義的繪畫，也是葛羅培斯考慮到從空中俯瞰下方之景所得出的結果。

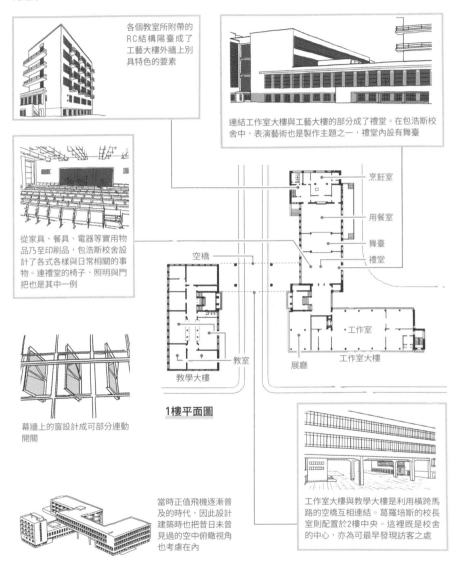

各個教室所附帶的RC結構陽臺成了工藝大樓外牆上別具特色的要素

連結工作室大樓與工藝大樓的部分成了禮堂。在包浩斯校舍中，表演藝術也是製作主題之一，禮堂內設有舞臺

從家具、餐具、電器等實用物品乃至印刷品，包浩斯校舍設計了各式各樣與日常相關的事物。連禮堂的椅子、照明與門把也是其中一例

烹飪室

用餐室

舞臺

禮堂

空橋

工作室

教室

展廳

工作室大樓

教學大樓

1樓平面圖

幕牆上的窗設計成可部分連動開關

當時正值飛機逐漸普及的時代，因此設計建築時也把昔日未曾見過的空中俯瞰視角也考慮在內

工作室大樓與教學大樓是利用橫跨馬路的空橋互相連結。葛羅培斯的校長室則配置於2樓中央。這裡既是校舍的中心，亦為可最早發現訪客之處

| Data 德紹的包浩斯校舍 | ■地點：德國，德紹/Germany, Dessau ■建造年分：西元1925-1926年 |
| | ■設計：華特·葛羅培斯 |

※2：華特·葛羅培斯（Walter Gropius，西元1883-1969年）為20世紀初葉德國較具代表性的建築師。在貝倫斯的事務所任職後，與阿道夫·梅耶合力設計了法古斯鞋楦工廠（西元1913年）而首次亮相。於西元1919年成為包浩斯的校長，在教育與實踐兩方面影響著建築界。西元1937年移居美國並於哈佛大學任教

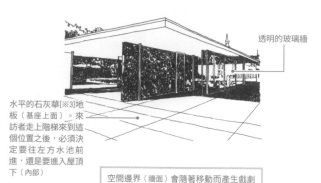

透明的玻璃牆

水平的石灰華[※3]地板（基座上面）。來訪者走上階梯來到這個位置之後，必須決定要往左方水池前進，還是要進入屋頂下（內部）

科爾貝的雕像

水池

巴塞隆納世界博覽會德國館

密斯前期最高的傑作，開闢了通往「空間現象」之路

空間邊界（牆面）會隨著移動而產生戲劇性的變化，藉此強化空間的流動性。進入展館後，在狹窄的通道空間中行進時，首先左右會出現大理石牆，右方則為玻璃牆，然後又是大理石牆，以絕妙的時機左右交錯變化。進到展館中央時，展於眼前的是一面縞瑪瑙[※4]牆，與此前不同的暖色調顏色與巨大紋路十分吸睛

唯一具備人體這種具象性的雕像「黎明（Der Morgen）」，為格奧爾格・科爾貝所作，佇立於四周有綠色大理石牆環繞的後方水池中

此館整合了密斯・凡德羅（西元1886～1969前）在西元1920年代前半葉提出的5項企劃案[※1]等中所出現的2種手法，為他早期最重要的作品[※2]。其中一種手法是透過獨立的牆或柱子，來定位或分隔從中心往周圍延展的

「流動性自由空間」；另一種手法則是使用玻璃、拋光大理石與金屬等，讓牆或柱本身散發光芒並映照四周，使其得以透視。這2種手法的結合，為隨心所欲地創造現代建築之要件的「流動／變化的空間現象（空間效果）」開關了道路。（川向）

※1：指「腓特烈大街摩天大樓方案」（西元1921年）、「玻璃摩天大樓方案」（西元1922年）、「混凝土辦公大樓方案」（西元1923年）、「混凝土田園住宅方案」（西元1923年）與「磚砌田園住宅方案」（西元1924年），此外，應該還可以再加上於司徒加特工藝聯盟展上展出的「玻璃屋（Glassraum）」（西元1927年）

利用賞心悅目的牆壁作為空間邊界

8根十字柱支撐著平屋頂，無論是玻璃牆還是大理石牆，都是用以分割與連接空間的「空間邊界」。透明的玻璃牆既可投映風景，還能透視牆另一面的事物。分隔的同時也連接起牆的兩面。大理石牆特有的質感與紋路也令人賞心悅目，用來取代過去作為空間邊界的高級紡織品。是牆壁賦予建築生動表情的典型案例。

無論是屋頂、牆壁還是長凳，甚至是盈滿水的水池，皆簡化成抽象的平面。這樣反而凸顯出素材上的差異，建立在微妙平衡上的屋頂以及加以支撐的垂直牆壁與柱子，令觀者意識到「支撐與被支撐」之間的關係

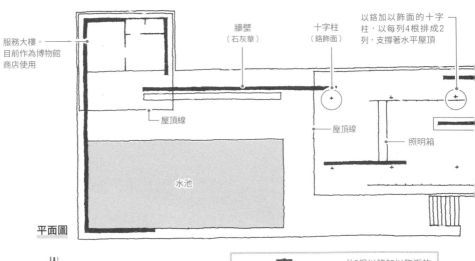

服務大樓。目前作為博物館商店使用

牆壁（石灰華）

十字柱（鉻飾面）

以鉻加以飾面的十字柱，以每列4根排成2列，支撐著水平屋頂

屋頂線

屋頂線

照明箱

水池

平面圖

「照明箱」使用的是乳白色半透明玻璃，因內側的人工照明而隱約發亮

一共8根以鉻加以飾面的十字柱佇立於基座上。十字柱經過細分的表面映照著周圍的風景，猶如成束的哥德式細長扶壁柱，令人感受不到物體的重量，就像一條連接天與地的單純垂直線

Data　巴塞隆納世界博覽會德國館

■地點：西班牙，巴塞隆納/Spain, Barcelona
■建造年分：西元1928-1929年/1981-1986年（復原）
■設計：路德維希・密斯・凡德羅/Ludwig Mies van der Rohe

※2：原本是作為巴塞隆納萬博（西元1929年）的德國館而建，結束不久後即拆除。如今所見的展館是於西元1981-1986年復原而成　※3：一種顏色明亮的石灰岩，有許多不規則的小孔。質感備受喜愛而被運用於飾面或做最後加工　※4：原石為產地遍布世界各地的瑪瑙之一。特色在於呈層疊狀與洋蔥狀的條紋紋路

現代主義住宅的巔峰之作

薩伏依別墅

薩 伏依別墅為近代建築巨匠勒・柯比意[※1] 在早期達到巔峰的傑作，坐落於巴黎郊區一座小山上，於西元1931年竣工。

勒・柯比意宣稱「住宅是居住的機械」，主張機械的合理性與標準化的美學，並將這三視為開放的建築語言，彙整成「近代建築的5大原則」。薩伏依別墅即為忠實體現這5大原則的典型案例，同時還成為於西元1920年代發展起來的「白色住宅（白色時代）[※2]」集大成之作。（大野）

懸空的雪白長方體

這座住宅捨棄了所有裝飾，將居住合理化至極致，簡直就像機械般精準地發揮作用。

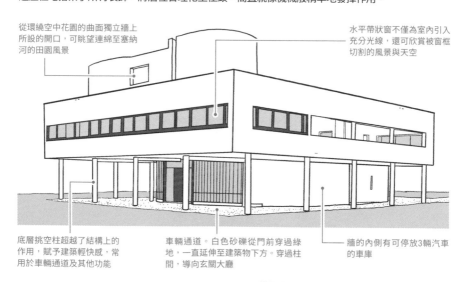

從環繞空中花園的曲面獨立牆上所設的開口，可眺望連綿至塞納河的田園風景

水平帶狀窗不僅為室內引入充分光線，還可欣賞被窗框切割的風景與天空

底層挑空柱超越了結構上的作用，賦予建築輕快感，常用於車輛通道及其他功能

車輛通道。白色砂礫從門前穿過綠地，一直延伸至建築物下方。穿過柱間，導向玄關大廳

牆的內側有可停放3輛汽車的車庫

多米諾系統

勒・柯比意於西元1914年發表，由板、柱與階梯構成的建築模型。在此之前，西洋建築皆以石材與磚材堆砌而成的厚牆結構為主流，而這種鋼筋混凝土構造的模型則可讓牆體從結構中解放出來

近代建築的5大原則

① 讓建築懸空的「底層挑空柱」
② 讓平坦的屋頂作為露臺來加以利用的「空中花園」
③ 可以不再需要厚隔牆的「自由平面」
④ 從負責支撐建築的作用中解放出來的「自由立面」
⑤ 確保寬闊的開口部，以引入充分天然光線的「水平帶狀窗」

※1： 勒・柯比意（Le Corbusier，西元1887-1965年）是以巴黎為據點活躍不已的建築師兼都市規劃師。他所提出的方案遍布世界各地，實現無數建築作品與都市計畫。位於東京上野的日本國立西洋美術館（西元1959年）便是現存的68座建築作品之一

勒·柯比意規劃的流動性空間結構

不受牆壁束縛的自由平面規劃圖，實現了可戲劇性體驗空間的動線。每個房間都能面向陽光與風景，圓柱的配置、柱間的結構、顏色，甚至是窗格，各部分都巧妙地交織出這條建築長廊（散步道）。

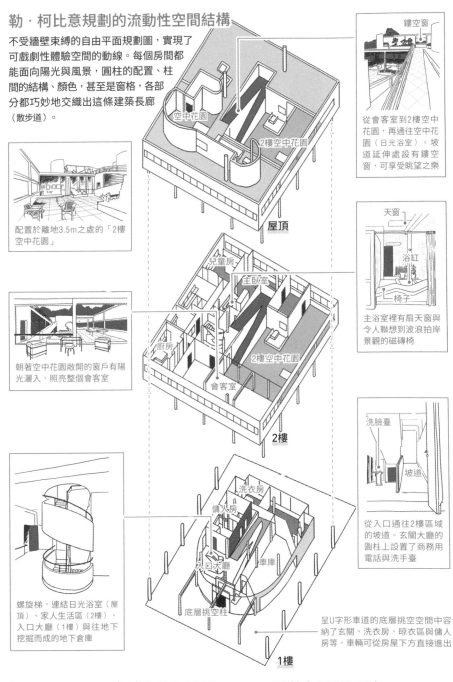

從會客室到2樓空中花園，再通往空中花園（日光浴室）。坡道延伸處設有鏤空窗，可享受眺望之樂

配置於離地3.5m之處的「2樓空中花園」

主浴室裡有扇天窗與令人聯想到波浪拍岸景觀的磁磚椅

朝著空中花園敞開的窗戶有陽光灑入，照亮整個會客室

從入口通往2樓區域的坡道。玄關大廳的圓柱上設置了商務用電話與洗手臺

螺旋梯，連結日光浴室（屋頂）、家人生活區（2樓）、入口大廳（1樓）與往地下挖掘而成的地下倉庫

呈U字形車道的底層挑空空間中容納了玄關、洗衣房、晾衣區與傭人房等。車輛可從房屋下方直接進出

Data 薩伏依別墅	■地點：法國，巴黎郊區/France, Paris　■建造年分：西元1928-1931年
	■設計：勒·柯比意

※2：根據勒·柯比意的說法，薩伏依別墅的外觀是採用「拉羅什別墅（Maisons La Roche-Jeanneret，西元1923年）」的單純形式，內部則具備「加歇別墅（Villa Stein-de-Monzie，西元1926年）」與「突尼斯迦太基別墅（Villa Baizeau，西元1927年）」的特色

穆勒別墅

「空間規劃」的最終目標
是透過囊括廣義功能的
「空間」來規劃建築

在阿道夫・路斯（西元1870－1933年）所探究的「空間規劃」中，不僅強調各種空間所應具備的性能與相互關係，他還很重視符合理念與動機的整體結構。以家人或訪客聚集的主要空間（客廳或用餐處）為整體的中心，從此處開始發展，透過巧妙調整樓板高度與牆柱邊界等，讓各個空間彼此開放或相連。像這樣創造出空間上的流動，並進一步利用大理石以及木材等「飾面」材料，將每個空間的氛圍與特性加以視覺化。

（川向）

傳統的3層結構與通往2樓（主層）後方「內廳」的空間發展

委建人為大型建築公司的共同經營者，這座住宅裡住著1對夫妻、年幼的女兒以及幾名傭人。1樓有煤炭室、洗衣房與車庫等，2樓為內廳與用餐處等，3樓則配置夫妻臥室與傭人房等。採取傳統的3層結構，主層為含括家人聚集或招待訪客等多間房間的2樓。

平面圖

4樓北側有個寬敞的屋頂露臺，可盡覽布拉格的舊市街

浴室與廁所等皆按家人用與傭人用加以區分

傭人房　浴室　丈夫更衣室
浴室
　　　　　　　　　　主臥室
兒童房　兒童房　妻子更衣室
3樓

婦人起居室　夫人室
書齋
　　　　　　　內廳
廚房　用餐處
2樓

大廳
玄關　　車庫
煤炭室　洗衣房　烘乾室　儲藏室
1樓

玄關

利用飾面進行空間上的整合並加以視覺化[※1]

在相當於主層的2樓，並未以牆壁封閉各個房間，而是活用高低差並以矮牆或角柱加以區隔。利用短階梯彼此相連，創造出一個視線與空氣皆流通、開放且動態感十足的空間。進一步利用不同的昂貴飾面材料精心地做最後裝飾，讓每個空間都具備高品質與一致性。

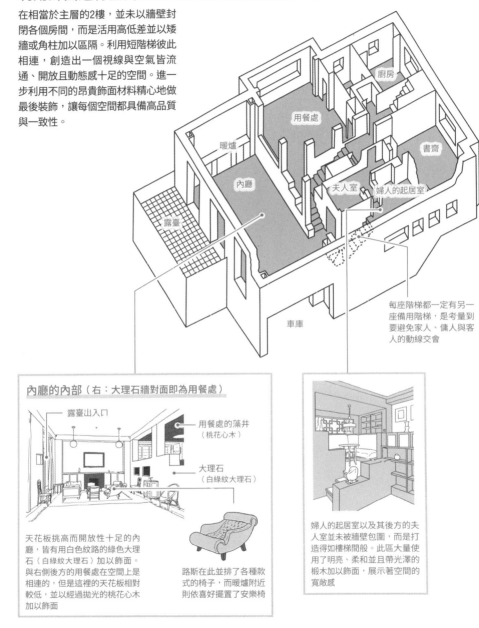

廚房

用餐處

暖爐

書齋

內廳

夫人室　婦人的起居室

露臺

每座階梯都一定有另一座備用階梯，是考量到要避免家人、傭人與客人的動線交會

車庫

內廳的內部（右：大理石牆對面即為用餐處）

露臺山入口

用餐處的藻井（桃花心木）

大理石（白綠紋大理石）

天花板挑高而開放性十足的內廳，皆有用白色紋路的綠色大理石（白綠紋大理石）加以飾面。與右側後方的用餐處在空間上是相連的，但是這裡的天花板相對較低，並以經過拋光的桃花心木加以飾面

路斯在此並排置了各種款式的椅子，而暖爐附近則依喜好擺置了安樂椅

婦人的起居室以及其後方的夫人室並未被牆壁包圍，而是打造得如樓梯間般。此區大量使用了明亮、柔和並且帶光澤的椴木加以飾面，展示著空間的寬敞感

Data　穆勒別墅　■地點：捷克，布拉格/Czech Republic, Prague　■建造年分：西元1928-1930年
■設計：阿道夫·路斯/Adolf Loos

※1：路斯很早就對森佩爾的飾面概念感興趣，且於《論飾面的原則》（西元1898年）中如此論述道：「『飾面』能創造出空間上的舒適度，如衣服般覆蓋主體結構，應為建築師的首要考量。」

落水山莊

構築性實驗在20世紀達成的最佳成就

建 築師法蘭克・洛伊・萊特（西元1869－1959年）持續進行構築性[※1]實驗，亦即不斷嘗試材料、技術與空間，以求將自然、宇宙與建築揉合為一，從中創造出20世紀最佳的成就。他畢生探究的主題便是該如何創造構造系統，以及如何運用玻璃、鋼與混凝土等新素材，來獲得所追求的空間。多層RC結構的懸臂[※2]樓板從塔狀的「石塊」[※2]突出於瀑布之上，站在上面便可細細品味與自然和宇宙融為一體的感覺。（川向）

2大要素與其他要素之間的關係

通往玄關的途中，從橋上望去便可清楚看出，右側的「石塊」以及「鋼筋混凝土樓板」，後者從該處以懸臂形式突出於溪流之上且兩端折起，正是這座住宅的2大要素。其他的附屬要素則配置於2個主要要素的內部或中間。比如客廳設於2層樓板之間，從客廳往下走到溪流的階梯則是利用鋼筋懸吊於樓板上。

第1層鋼筋混凝土樓板，客廳位於其上

以薄石板層疊而成的塔狀「石塊」

裝設一整片玻璃的客廳

從客廳通往溪流的懸吊式階梯

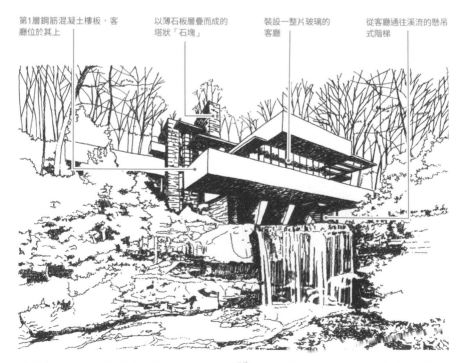

※1：「構築性（德語為Tektonik、英語為Tectonics）」是指無論哪種建築樣式都能連結細部並巧妙地建構整體，這個理念在19世紀中葉的德國建築界開始受到矚目。「構築性」是形容詞

平面結構與各個房間

以厚牆區隔的功能性空間聚集於北側（「石塊」），而開放式客廳則朝南展開。客廳的東、南、西3側皆為以玻璃面與細鋼窗所構成的「透明」邊界，大多不使用百葉窗或窗簾。

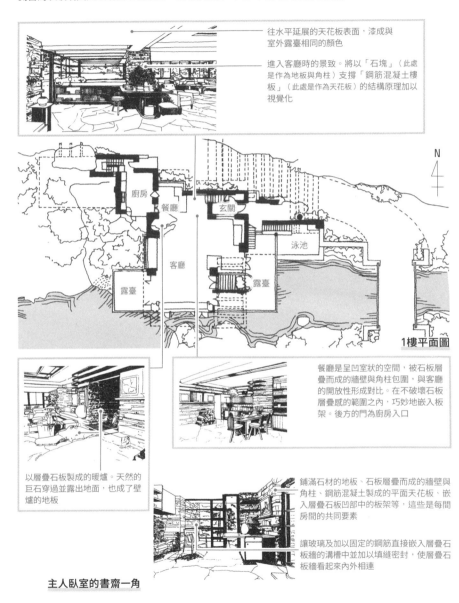

往水平延展的天花板表面，漆成與室外露臺相同的顏色

進入客廳時的景致。將以「石塊」（此處是作為地板與角柱）支撐「鋼筋混凝土樓板」（此處是作為天花板）的結構原理加以視覺化

廚房
餐廳
玄關
客廳
泳池
露臺
露臺

1樓平面圖

餐廳是呈凹室狀的空間，被石板層疊而成的牆壁與角柱包圍，與客廳的開放性形成對比。在不破壞石板層疊感的範圍之內，巧妙地嵌入板架。後方的門為廚房入口

以層疊石板製成的暖爐。天然的巨石穿過並露出至地面，也成了壁爐的地板

鋪滿石材的地板、石板層疊而成的牆壁與角柱、鋼筋混凝土製成的平面天花板、嵌入層疊石板凹部中的板架等，這些是每間房間的共同要素

讓玻璃及加以固定的鋼筋直接嵌入層疊石板牆的溝槽中並加以填縫密封，使層疊石板牆看起來內外相連

主人臥室的書齋一角

Data 落水山莊

■地點：**美國，賓夕凡尼亞州，米爾溪/USA, Pennsylvania, Mill Run**
■建造年分：**西元1934-1937年** ■設計：**法蘭克．洛伊．萊特/Frank Lloyd Wright**

※2：「石塊」是指瀑布中的巨石，亦指萊特作為其延伸而以石板層疊而成的牆壁與柱子
※3：原文Cantilever是指固定一端，讓線材或面材往水平延長突出，或指那樣的狀態

「垂直田園都市」
的實現

馬賽
集合住宅

一

一般認為馬賽集合住宅 [※1]（以下簡稱馬賽公寓）實現勒・柯比意的「垂直田園都市」構想，讓住宅往垂直高度密集化，藉此提供一個讓大地對自然敞開，並且大家都能夠享受到光線、空間與綠意的全新居住環境。

利用模矩化 [※2] 設計而成的馬賽公寓，試圖達到工業化與標準化，卻因為別具質感的混凝土與趣味造形而形成出奇充滿人性化的住宅。

（山中）

馬賽公寓創造出都會舒適的居住環境

馬賽公寓是樓高56m、寬24m、長165m的18層樓鋼筋混凝土建築。嵌入結構框架中的337戶集合住宅創造出一個地面開放且四周充滿陽光與綠意的環境。更進一步透過龐大的底層挑空柱往上撐起，讓馬賽公寓建於其上而不切割地面。

狹長型的馬賽公寓坐落於大型公園之內，沿南北軸線而建，並不在密歇爾大道上

除了1樓中央的入口大廳外，皆因底層挑空而形成可自由進出的開放性空間

戶型分為朝東西兩面開放與朝南開放。發揮遮陽作用的遮陽牆被漆成紅、綠、黃、藍等色，夏季可遮擋直射室內的陽光，冬季則凸顯了引入陽光的縱深

只有北側因為面向來自馬賽北部的狂風而未開放住戶。切模專用模板在整片混凝土牆上留下如雕刻般的紋路。為了保留這種粗獷樸實的紋路，勒・柯比意精心設計了整座建築的模板布局

配置圖

停車場

步道

密歇爾大道

車道

車輛與行人分流的道路計畫

中間樓層的2層挑高開放空間，則有商業設施與餐廳等公共服務進駐

由間距8.3m配置而成的底層挑空柱負責支撐著建築物下部（「人工地面」）。底層挑空柱與人工地面不僅有結構上的作用，還容納了空調與電梯等所需的設備。設計因地點而異的樸素木紋展現出各式各樣的面貌

※1：集合住宅（Unité d'habitation）在法語中意指「居住統一體」或「居住單元」。目前已經以馬賽公寓為原型成功打造了另外4座集合住宅，分別位於南特的雷澤（西元1953年）、柏林（西元1956年）、布里埃（西元1957年）以及菲爾米尼（西元1968年），最後一處是在勒・柯比意逝世後建造

引入所需光線的標準化住宅

其中一共有23種戶型。從為單身或頂客夫妻打造的最小戶型，乃至有3～8個孩子的家庭專用大戶型，一應俱全。一般戶型為躍層式布局，以2層挑高的客廳為中心，通往單層的臥室與廚房。根據所謂「住宅的延伸」–添加居住以外的功能，提出開放家庭的全新都會居住方案。

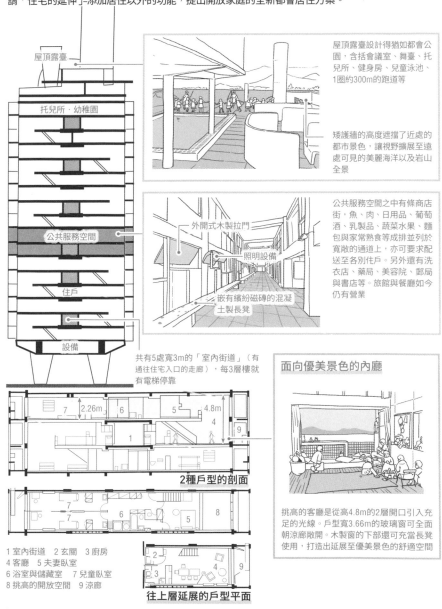

屋頂露臺

托兒所‧幼稚園

公共服務空間

住戶

設備

屋頂露臺設計得猶如都會公園，含括會議室、舞臺、托兒所、健身房、兒童泳池、1圈約300m的跑道等

矮護牆的高度遮擋了近處的都市景色，讓視野擴展至遠處可見的美麗海洋以及岩山全景

外開式木製拉門

照明設備

嵌有繽紛磁磚的混凝土製長凳

公共服務空間之中有條商店街，魚、肉、日用品、葡萄酒、乳製品、蔬菜水果、麵包與家常熟食等成排並列於寬敞的通道上，亦可要求配送至各別住戶。另外還有洗衣店、藥局、美容院、郵局與書店等。旅館與餐廳如今仍有營業

共有5處寬3m的「室內街道」（有通往住宅入口的走廊），每3層樓就有電梯停靠

7　2.26m　6　5　4.8m
4
1　9

2種戶型的剖面

面向優美景色的內廳

7
7　6　8
5

1 室內街道　2 玄關　3 廚房
4 客廳　5 夫妻臥室
6 浴室與儲藏室　7 兒童臥室
8 挑高的開放空間　9 涼廊

2
3
4　9
5

往上層延展的戶型平面

挑高的客廳是從高4.8m的2層開口引入充足的光線。戶型寬3.66m的玻璃窗可全面朝涼廊敞開。木製窗的下部還可充當長凳使用，打造出延展至優美景色的舒適空間

Data 馬賽集合住宅 ■地點：法國，馬賽/France, Marseille ■建造年分：西元1945-1952年
■設計：勒‧柯比意

※2：勒‧柯比意長期追求的目標，是一套能與基於黃金比例的人體尺度完美搭配的尺寸系統，曾寫入《模矩論》（Le modulor，西元1951年）一書中。馬賽公寓的所有結構，皆是根據模矩進行功能上的設計

Column 4
近代建築、理性與普遍法則

呼籲著「覺醒吧，勇於運用自己的理性！」的啟蒙主義，不僅促進了市民革命與工業革命等，還在普遍範圍內透過理性解讀「世界」，讓各種近代科學蓬勃發展，從內而外實現人類思想的近代化。結果也影響到建築領域，長期流傳下來而依據不明確的中世風格（比如哥德式）與近世風格（比如巴洛克、洛可可與異國情調）皆被瓦解，而自文藝復興延續下來的古典主義則轉變成從知識層面經過重新建構的「新古典主義」。

透過科學與考古學來調查研究過去的遺跡，即便同為古典派，也將希臘風格歸為希臘、羅馬風格歸為羅馬，針對過去的各種風格形成一套在「歷史上」正確的知識體系。到了西元1830年左右，在古典式等非古典派也發展出同樣的知識體系，任何過去的風格都已經能根據知識自由地運用。新希臘、哥德復興式、新文藝復興等風格並存的「歷史主義」就此降臨。

大學、議事堂與劇院等近代設施

落水山莊，西元1934－1937年，法蘭克·洛伊·萊特（160頁）。自然與宇宙融為一體的感覺是近代建築自誕生以來的理想。利用地面的巨石、石板層疊而成的牆、混凝土（上漆）的天花板、玻璃表面等「空間邊界」，創造出「空間」上的流動與停滯

相繼建成，從而開始追求合適的「風格」來裝飾其外觀。在這樣的時代，歷史主義增加了可供選擇運用的過去風格、提高設計的自由度，並推動充滿智慧且精緻的都市景觀創造。

與自然科學一樣，試圖找出任何過去風格共有（普遍）的法則也是歷史主義特別值得一提的特色。這樣的例子不少，比如建築師戈特弗里德·森佩爾認為，高藝術性的建築通常會身披類似蔽體衣物的「飾面」（以空間來說即「空間邊界」），他提出的這項理論便是一個代表性的例子，且影響力甚鉅。

實際上，在之後過渡至「世紀末現代主義」的過程中，「飾面」中所出現的形態語言從歷史性轉變為機械性與自然性質；而隨後右轉為「20世紀現代主義」及包圍其四周的「空間邊界」來加以解釋。（川向）

築家：設計と構造の技術》中央公論美術出版，1991
・NHK「知られざる大英博物館」プロジェクト，《古代ギ
リシャ：「白い」文明の真実》NHK出版，2012
・Lawrence, A.W. *Greek Architecture*, revised by R. A. Tomlinson.
New Haven, Yale University Press, 1996
・Robertson, D.S. *Greek and Roman Architecture*, Second Edition.
Cambridge, Cambridge University Press, 1969
22-23頁
・Gerkan, Armin von, Wolfgang Müller-Wiener. *Das Theater von
Epidauros*. Stuttgart, Kohlhammer, 1961
・Burford, Alison. *The Greek Temple Builders at Epidauros*.
Liverpool, Liverpool University Press, 1969
24-25頁
・Korres, Manolis et al. ed. *Athens: From the Classical Period to
the Present Day (5th century B.C. – A.D. 2000)*. New Castle, Oak
Knoll Press, 2003
26-27頁
・Fabre, G., J.-L. Fiches, P. Leveau, P. J.-L Paillet. *Le Pont du
Gard : l'eau dans la ville antique*. Paris, Presses de C.N.R.S., 1992
・Hodge, A. T. *Roman Aqueducts and Water Supply*. London,
Bristol Classical Press, 1992
・Hauck, G. F. W. *The Aqueduct of Nemausus*. North Carolina,
McFarland Publishing, 1988
28-29頁
・Gabucci A. ed. *Il Colosseo: centri e monumenti dell'antichità*.
Milano, Electa, 1999
・Welch, K. E. *The Roman Amphitheatre: From its Origins to the
Colosseum*. Cambridge, Cambridge University Press, 2007
30-31頁
・Jones, M. W. *Principles of Roman Architecture*. Singapore, Yale
University Press, 2000
・Marder, T. A., M.W. Jones. *The Pantheon: From Antiquity to the
Present*. Cambridge, Cambridge University Press, 2015
32-33頁
・Richardson, L. Jr. *A new topographical dictionary of ancient Rome*.
Baltimore, Johns Hopkins University Press, 1992
34-35頁
・Carpiceci, Alberto C. *Pompeii Nowadays and 2000 years ago*.
Firenze, Bonechi, 1991
36-39頁
・越宏一，《ラヴェンナのモザイク芸術》中央公論美術出
版，2016
・Deichmann, Friedrich Wilhelm. *Ravenna: Hauptstadt des spätantiken
Abendlandes (drei Bände in sechs Teilbänden)*. Wiesbaden, Steiner,
1969-89
40-41頁
・Mainstone, Rowland J. *Hagia Sophia: architecture, structure and
liturgy of Justinian's great church*. London, Thames & Hudson, 1997

第2章　中世

・パウル・フランクル著、佐藤達生・辻本敬子・飯田喜四
郎譯，《ゴシック建築大成》中央公論美術出版，2011
・深見奈緒子，《イスラーム建築の世界史》岩波書店，
2013
・Conant, Kenneth John. *Carolingian and Romanesque Architecture
800 to 1200*. New Heaven, Yale University Press, 1959
・Kimpel, Dieter, Robert Suckale. *L'Architecture gothique en France:
1130-1270*. Paris, Flammarion, 1990
・Hillenbrand, Robert. *Islamic Art and Architecture*. London,
Thames & Hudson, 1999

概要

・アンリ・ステアリン著、鈴木博之譯，《図集 世界の建築
上・下》鹿島出版会，1979
・日本建築学会，《西洋建築史図集》彰国社，1981
・レオナルド・ベネーヴォロ著、佐野敬彦・林寛治譯，
《図説・都市の世界史（全4巻）》相模書房，1983
・ニコラウス・ペヴスナー著、小林文次・山口廣・竹本碧
譯，《新版ヨーロッパ建築序説》彰国社，1989
・スピロ・コストフ著、鈴木博之監訳，《建築全史：背景
と意味》住まいの図書館出版局，1990
・《世界美術大全集 西洋編（全28巻）》小学館，1992-1997
・《図説世界建築史（全16巻）》本の友社，1996-2003
・鈴木博之編，《図説年表 西洋建築の様式》彰国社，1998
・ケネス・フランプトン著、松畑強・山本想太郎譯，《テ
クトニック・カルチャー：19-20世紀建築の構法の詩学》
TOTO出版，2002
・ダン・クリュックシャンク編、飯田喜四郎監訳，《フレ
ッチャー世界建築の歴史大事典：建築・美術・デザインの
変遷》西村書店，2012
・デイヴィッド・ワトキン著、白井秀和譯，《西洋建築史
Ⅰ・Ⅱ》中央公論美術出版，2014・15
・川向正人，《近現代建築史論：ゼンパーの被覆/様式から
の考察》中央公論美術出版，2017
・加藤耕一，《時がつくる建築：リノベーションの西洋建
築史》東京大学出版会，2017
・Placzek, Adolf K. ed. *Macmillan Encyclopedia of Architects 1-4*.
New York, The Free Press, 1982
・Ching, Francis D.K., Mark M. Jarzombek, Vikramaditya Prakash.
A Global History of Architecture. New Jersey, John Wiley & Sons,
Inc., 2011
・Curl, James Stevens ed. *The Oxford Dictionary of Architecture*.
Oxford, Oxford University Press, 2016

第1章　古代

・ウィトルーウィウス著、森田慶一譯，《ウィトルーウィ
ウス建築書》東海大学出版会，1969
・ジョン・ラウデン著、益田朋幸譯，《初期キリスト教美
術・ビザンティン美術》岩波書店，2000
・Sear, Frank. *Roman Architecture*. New York, Cornell University
Press, 1983
・Krautheimer, Richard. *Early Christian and Byzantine Architecture*.
New Heaven, Yale University Press, 1984
12-13頁
・マーク・レーナー著、内田杉彦譯，《図説ピラミッド大
百科》東洋書林，2001
14-15頁
・リチャード・H・ウィルキンソン著、内田杉彦譯，《古代
エジプト神殿大百科》東洋書林，2002
・Aufrère, S., J.-Cl. Golvin, J.-Cl. Goyon. *L'Egypte restituée I-III*.
Paris, Errance, 1994
16-17頁
・Schmidt, E. F. *Persepolis I: Structures, Reliefs, Inscriptions*.
Chicago, The University of Chicago Press, 1953
18-19頁
・Gutkind, E. A. ed. *Urban Development in Southern Europe: Italy
and Greece*. New York, The Free Press, 1969
・Pedley, John Griffiths. *Paestum: Greeks and Romans in Southern
Italy*. London, Thames and Hudson, 1990
20-21頁
・J・J・クールトン著、伊藤重剛譯，《古代ギリシアの建

第3章　近世

・桐敷真次郎編著，《パラーディオ「建築四書」注解》中央公論美術出版，1986
・ハインリッヒ・ヴェルフリン著，上松佑二譯，《ルネサンスとバロック：イタリアにおけるバロック様式の成立と本質に関する研究》中央公論美術出版，1993
・中島智章，《図説バロック：華麗なる建築・音楽・美術の世界》河出書房新社，2010
・飛ヶ谷潤一郎，《世界の夢のルネサンス建築》エクスナレッジ，2020

86-89頁
・Saalman, Howard. *Filippo Brunelleschi: The Buildings*. Pennsylvania, Pennsylvania State University, 1993
・Battisit, Eugenio. *Filippo Brunelleschi*. London, Phaidon Press, 2012

90-91頁
・Zucchi, Valentina. *Palazzo Medici Riccardi: English Guide*. Rome, Officina Libraria, 2021

92-93頁
・Johnson, Eugene J. *S. Andrea in Mantua: The Building History*. Pennsylvania, Pennsylvania State University Press, 1975

94-95頁
・アルナルド・ブルスキ著，稲川直樹譯，《ブラマンテ：ルネサンス建築の完成者》中央公論美術出版，2002
・福田晴彦，《ブラマンテ：1444-1514》中央公論美術出版，2013
・稲川直樹・桑木野幸司・岡北一孝，《ブラマンテ：盛期ルネサンス建築の構築者》NTT出版，2014

96-97頁
・田中久美子等，《装飾と建築：フォンテーヌブローからルーヴシエンヌへ》ありな書房，2013
・Babelon, Jean-Pierre. *Châteaux de france: au siècle de la renaissance*. Paris, Picard, 1989
・Caillou, Jean-Sylvain, Dominic Hofbauer. *Chambord: l' œuvre ultime de Léonard de Vinci?*. Dijon, Faton, 2017

98-99頁
・アレッサンドロ・ノーヴァ著，日高健一郎・河辺泰宏・石川清譯，《建築家ミケランジェロ》岩崎美術社，1992

100-101頁
・磯崎新・篠山紀信，《建築行脚8：マニエリスムの館 パラッツォ・デル・テ》六耀社，1980
・Bazzotti, Ugo. *Palazzo Te: Giulio Romano's Masterwork in Mantua*. London, Thames & Hudson, 2013

102-103頁
・ジェームズ・S・アッカーマン著、中森義宗譯，《パッラーディオの建築》彰国社，1979
・ヴィトルト・リプチンスキ著、渡辺真弓譯，《完璧な家：パラーディオのヴィラを巡る旅》白水社，2005

104-105頁
・長尾重武，《ミケランジェロのローマ》丸善，1988
・Zöllner, Frank et al. ed. *Michelangelo: Complete Works*. Köln, Taschen, 2016
・Schwarting, Jon Michael. *Rome: Urban Formation and Transformation*. San Francisco, Applied Research and Design Publishing, 2017

106-107頁
・ジェームズ・S・アッカーマン著、中森義宗訳譯，《ミケランジェロの建築》彰国社，1976
・塩野七生・石鍋真澄等，《ヴァチカン物語》新潮社，2011

108-109頁
・湯沢正信，《劇的な空間：栄光のイタリア・バロック》丸善，1989
・G・C・アルカン著、長谷川正允訳譯，《ボッロミーニ》鹿島出版会，1992
・Hersey, George L. *Architecture and Geometry in the Age of the Baroque*. Chicago, University of Chicago Press, 2000

110-111頁
・コンスタン・クレール著、伊藤俊治監修、遠藤ゆかり譯，《ヴェルサイユ宮殿の歴史》創元社，2004
・中島智章，《図説 ヴェルサイユ宮殿：太陽王ルイ14世とブルボン王朝の建築遺産》河出書房新社，2008

46-49頁、52-55頁
・深見奈緒子，《イスラーム建築の見かた：聖なる意匠の歴史》東京堂出版，2003
・深見奈緒子，《世界のイスラーム建築》講談社現代新書，2005
・Hillenbrand, Robert. *Islamic Architecture: Form, function and meaning*. Edinburgh, Edinburgh University Press, 1994
・Flood, Finbarr Barry. *The Great Mosque of Damascus: Studies on the makings of an Umayyad visual culture*. Leiden, Brill, 2001

50-51頁
・Behrens-Abouseif, D. *Cairo of the Mamluks: A History of the Architecture and its Culture*. Cairo, The American University in Cairo Press, 2007

56-57頁
・Hugot, Leo. *Der Dom zu Aachen: Ein Wegweiser*. Aachen, Einhard, 1986

58-59頁
・Demus, Otto. *The Church of San Marco in Venice*. Washington D.C., Dumbarton Oaks Research Library and Collection, Trustees for Harvard University, 1960
・Demus, Otto. *The Mosaics of San Marco in Venice*. Chicago, University of Chicago Press, 1984

60-61頁
・Cresy, Edward, George Ledwell Taylor. *Architecture of the Middle Ages in Italy*. London, The Authors, 1829
・Sanpaolesi, Piero. *Il Duomo di Pisa*. Firenze, Sadea/Sansoni Editori, 1965

62-63頁
・Pradalier, Henri. Saint-Sernin de Toulouse au Moyen Age. *Congrès archéologique de France*. 2002, vol.154, pp.256-301

64-65頁
・Kubach, Hans Erich, Walter Haas. *Der Dom zu Speyer*. Munchen, Deutscher Kunstverlag, 1972

66-67頁
・Brown, David. *Durham Cathedral : history, fabric and culture*. New Haven, Yale University Press, 2015

68-69頁
・Molina, Nathalie. *Le Thoronet Abbey*. Besançon, Néo-Typo,1999
・Guyou, Jean. *Le thoronet: conception d' une abbaye*. Cogolin, Coq Azur, 2005

70-71頁
・Bruzelius, Caroline Astrid. *The 13th Century Church at St Denis*. New Haven, Yale University Press, 1985
・Delannoy, Pascal, Jean-Paul Deremble, Brigitte Lainé, Michaël Wyss. *Saint-Denis : dans l' éternité des rois et reines de France*. Strasbourg, la Nuée bleue, 2015

72-73頁
・Pansard, Michel. *Chartres*. Strasbourg, la Nuée bleue, 2013.

74-75頁
・Leniaud, Jean-Michel, Françoise Perrot. *La Sainte-Chapelle*. Paris, Nathan CNMHS, 1991

76-77頁
・川向正人，《ウィーンの都市と建築：様式の回路を辿る》丸善，1990
・Hootz, Reinhardt. *Kunstdenkmäler in Österreich: Wien*. München, Deutscher Kunstverlag, 1968

78-79頁
・池上俊一，《シエナ：夢見るゴシック都市》中央公論新社，2001
・片山伸也，《中世後期シエナにおける都市美の表象》中央公論美術出版，2013
・Nevola, Fabrizio. *Siena: Constructing the Renaissance City*. New Haven, Yale University Press, 2008

80-81頁
・Woodman, Francis. *The Architectural History of Canterbury Cathedral*. London, Routledge & Kegan Paul, 1981
・Foyle, Jonathan, Heather Newton. *Architecture of Canterbury Cathedral*. London, Scala, 2013

・Elia, Mario Manieri. *Louis Henry Sullivan*. New York, Princeton Architectural Press, 1996
・Twombly, Robert, Narciso G. Menocal. *Louis Sullivan: The Poetry of Architecture*. New York, W.W. Norton &Co., 2000

138-139頁
・栗田仁，《オルタハウス》バナナブックス，2006
・Aubry, Francoise. *Horta: The Ultimate Art Nouveau Architect*. Antwerp, Ludion, 2005

140-141頁
・海老澤模奈人，《ウィーン分離派館のトップライトに関する考察.建築史攷》2009，pp.117-148
・Kapfinger, Otto, Adolf Krischanitz. *Die Wiener Secession: Das Haus: Entstehung, Geschichte, Erneuerung*. Wien, Böhlau, 1986

142-143頁
・入江正之，《図説ガウディ：地中海が生んだ天才建築家》河出書房新社，2007
・Martinell, César. *Gaudí: Su vida, su teoría, su obra*. Barcelona, Colegio de Arquitectos de Cataluña y Baleares, 1967
・Thiébaut, Philippe. *Gaudí: Bâtisseur visionnaire*. Paris, Gallimard, 2001

144-145頁
・Gargiani, Roberto. *Auguste Perret: la théorie et l'œuvre*. Paris, Gallimard/Electa, 1994
・Britton, Karla. *Auguste Perret*. London, Phaidon Press, 2001

146-147頁
・川向正人，《オットー・ワーグナー建築作品集》東京美術，2015
・Graf, Otto A. *Das Werk des Architekten*. Wien, Verlag Böhlau, 1985
・Haiko, Peter. *Sketches, Projects and Executed Buildings by Otto Wagner*. New York, Rizzoli, 1987

148-149頁
・田所辰之助，《AEGタービン組立ホールの設計過程に見られるペーター・ベーレンスと技術者の協同について.日本建築学会計画系論文集》1994，pp.203-212
・Anderson, Stanford. *Peter Behrens and a New Architecture for the Twentieth Century*. Cambridge, MIT Press, 2000

150-151頁
・Huse, Norbert, Wustenrot Stiftung ed. *Der Einsteinturm: Die Geschichte einer Instandsetzung*. Stuttgart, Karl Krämer Verlag, 2000

152-153頁
・ヴァルター・グロピウス著，利光功譯，《デッサウのバウハウス建築》中央公論美術出版，1995

154-155頁
・Solà-Morales, Ignasi de, Cristian Cirici, Fernando Ramos. *Mies van der Rohe: Barcelona Pavilion*. Barcelona, Editorial Gustavo Gili, 1993
・Zimmerman, Claire. *Mies van der Rohe 1886-1969: The Structure of Space*. Köln, Taschen, 2006

156-157頁、162-163頁
・ル・コルビュジェ著，坂倉準三譯，《マルセイユの住居単位》丸善，1955
・山名善之，《サヴォア邸：1931 フランス ル・コルビュジエ》バナナブックス，2007
・*Le Corbusier: Œuvre complètes en 8 volumes*. Zurich, Les Editions d'Architecture Artemis Zurich, 1965
・Sbriglio, Jacques. *Le Corbusier: La Villa Savoye*. Paris, Fondation Le Corbusier, 1999

158-159頁
・Rukschcio, Burkhard, Roland Schachel. *Adolf Loos, Leben und Werk*. Wien, Residenz Verlag, 1982
・Sarnitz, August. *Adolf Loos 1870-1933: Architect, Cultural Critic, Dandy*. Köln, Taschen, 2003

160-161頁
・McCarter, Robert ed. *On and By Frank Lloyd Wright: A Primer of Architectural Principles*. London, Phaidon Press, 2005
・二川幸夫編・攝影，ブルース・ブルックス・ファイファー著，《フランク・ロイド・ライト落水荘》A.D.A. EDITA Tokyo，2009

112-113頁
・Guarini, Guarino. *Dissegni d'architettura civile et ecclesiastica*, Torino, Per gl' Eredi Gianelli, 1686
・Conversano, Elisa. *La cultura architettonica nelle missioni teatine in Oriente e l'architettura di Guarino Guarini*, Roma, Università degli studi Roma Tre, 2012

114-115頁
・Schütz, Bernhard. *Basilika Vierzehnheiligen*. Regensburg, Schnell & Steiner, 2012

第4章　近代

・ヴィットリオ・M・ラムプニャーニ著，川向正人譯，《現代建築の潮流》鹿島出版会，1985
・エミール・カウフマン著，白井秀和譯，《三人の革命的建築家：ブレ，ルドゥー，ルクー》中央公論美術出版，1994
・大川三雄・川向正人・初田亨・吉田鋼市，《図説近代建築の系譜》彰国社，1997
・エミール・カウフマン著，白井秀和譯，《理性の時代の建築：フランスにおけるバロックとバロック以後》中央公論美術出版，1997

120-121頁
・Centre canadien d'architecture, Caisse nationale des monuments historiques et des sites. *Le Panthéon, symbole des révolutions: de l'église de la nation au temple des grands hommes*. Paris, Picard, 1989

122-123頁
・杉本俊多，《ドイツ新古典主義建築》中央公論美術出版，1996
・尾関幸編，《西洋近代の都市と芸術5：ベルリン 砂上のメトロポール》竹林舎，2015

124-125頁
・大原まゆみ，《ドイツの国民記念碑1813年-1913年》東信堂，2003
・Traeger, Jörg ed. *Die Walhalla: Idee Architektur Landschaft*. Regensburg, Bernhard Bosse, 1980

126-127頁
・Bélier, Corinne, Barry Bergdoll, Marc Le Cœur. *Labrouste (1801-1875), architecte: la structure mise en lumière*. Paris, Nicolas Chaudun, 2012

128-129頁
・鈴木博之，《建築家たちのヴィクトリア朝：ゴシック復興の世紀》平凡社，1991
・Wilson, Robert. *Houses of Parliament*. London, Pitkin Publishing, 2010

130-131頁
・Simmons, Jack, Robert Thorne. *St Pancras Station*. Historical Publication, 2003
・Lansley, Alastair. *The Transformation of St Pancras Station*. London, Laurence King Publishing, 2011

132-133頁
・鏡壮太郎，《パリのオペラ座における建設費用及び設計変更に関する研究.日本建築学会計画系論文集》2008，pp.695-700
・ジャン＝マリー・ペルーズ・ド・モンクロ著，三宅理一監訳，《芸術の都パリ大図鑑：建築・美術・デザイン・歴史》西村書店，2012
・Mead, Christopher Curtis. *Charles Garnier's Paris Opera: Architecture Empathy and the Renaissance of French Classicism*. New York, The Architectural History Foundation, 1991

134-135頁
・カール・E・ショースキー著，安井琢磨譯，《世紀末ウィーン：政治と文化》岩波書店，1983
・ドナルド・J・オールセン著，和田旦譯，《芸術作品としての都市：ロンドン/パリ/ウィーン》芸立出版，1992
・Wagner-Rieger, Renate. *Wiens Architektur im 19. Jahrhundert*. Wien, Österreichischer Bundesverlag für Unterricht, Wissenschaft und Kunst, 1970

136-137頁
・Wit, Wim de ed. *Louis Sullivan: The Function of Ornament*. New York, W.W. Norton & Co., 1986

土耳其

敘利亞 伊朗

埃及

達勒姆座堂 [66 頁]

愛因斯坦塔 [150 頁]

德紹的包浩斯校舍 [152 頁]

柏林
柏林舊博物館 [122 頁]
AEG 渦輪機工廠 [148 頁]

坎特伯里座堂 [80 頁]

倫敦
英國國會大廈 [128 頁]
聖潘克拉斯站 [130 頁]

施派爾主教座堂 [64 頁]

穆勒別墅 [158 頁]

英國

德國

聖但尼聖殿主教座堂 [70 頁]

奧塔自宅 [138 頁]

十四聖徒大教堂 [114 頁]

圓廳別墅 [102 頁]

比利時

阿亨主教座堂 [56 頁]

瓦爾哈拉神廟 [124 頁]

捷克

巴黎
巴黎聖禮拜教堂 [74 頁]
巴黎萬神殿 [120 頁]
聖日內維耶圖書館 [126 頁]
法國國家圖書館 [127 頁]
加尼葉館 [132 頁]
富蘭克林街 25 號公寓 [144 頁]
薩伏依別墅 [156 頁]

凡爾賽宮 [110 頁]

沙特爾聖母主教座堂 [72 頁]

奧地利

聖馬爾谷聖殿宗主教座堂 [58 頁]

法國

聖裹屍布禮拜堂 [112 頁]

雪儂梭堡 [96 頁]

香波堡 [97 頁]

加爾水道橋 [26 頁]

托羅內修道院 [68 頁]

聖塞寧聖殿 [62 頁]

馬賽集合住宅 [162 頁]

比薩主教座堂 [60 頁]

義大利

錫耶納市政廳・田野廣場 [78 頁]

西班牙

黛安娜之家 [35 頁]

農牧神之家、神祕別墅 [34-35 頁]

巴塞隆納
聖家堂 [142 頁]
巴塞隆納世界博覽會德國館 [154 頁]

帕埃斯圖姆 [18 頁]

哥多華大清真寺 [48 頁]

阿爾罕布拉宮 [52 頁]

羅馬
羅馬競技場 [28 頁]
萬神殿 [30 頁]
馬克森提烏斯和君士坦丁巴西利卡 [32 頁]
圖拉真市場 [35 頁]
聖彼得教會小堂 [94 頁]
卡比托利歐廣場 [104 頁]
聖彼得大教堂 [106 頁] (梵蒂岡城國)
四噴泉的聖卡羅教堂 [108 頁]

西洋名建築 MAP

如果同一都市裡有多座名建築，會標註都市位置，並於都市名稱下方列出建築名稱等

※如果為主要的參考頁面則標為粗體字

後記

本書精選了一些「名作」，無論是小教堂、大型設施還是都市空間，處理方式皆不帶任何成見。任何時代的風格、主張及其「名作」一律平等以待，我們重視的是可以縱覽古代至近代末期西洋建築的全貌，而不受重大分歧與衝突所影響。

然而，胸無成見地接納每個時代並細細品味其「名作」，其實並非如此水到渠成、也不容易。一般來說，人們傾向於將不久前的時代視為需要克服的對象而加以批判。從「20世紀」回顧「19世紀」便是其中一例：本書以新古典主義與歷史主義來解讀「19世紀」，而其中又以「歷史主義」受到19世紀末與20世紀繼之而起的「現代主義」格外猛烈的批判，簡直就像集中猛攻的炮火。舉個例子來說，讓我們試著看尼古拉斯‧佩夫斯納的名著《歐洲建築史綱》（An Outline of European Architecture），這本書一直以來都被視為建築教育基礎的書籍，是包括日本在內的多個國家都相當重視的作品。

佩夫斯納以「古典復興只不過是浪漫主義運動的其中一個面向」為由，將近代初期（約西元1760年—1830年，亦即本書中稱作「新古典主義」的時代）命名為「浪漫主義運動」。在這個前提下，他把浪漫主義運動在文學方面的特色「感性勝於理性」、「自然勝於人工」、「簡單勝於浮誇」、「相信勝於懷疑」等思維擴展至建築方面。他又進一步增添了崇高性、憧憬與熱情等要素。但正如這些基本理念所示，他聲稱充滿熱情與憧憬的浪漫主義運動並不會安於形式自成一格的世界抑或過去特定形式的世界，而是持續往前推動，因而並未朝著建構穩定形式的方向發展。這些對志在建構穩定形式的建築界而言，是負面的特性；若是詩詞、小說、繪畫或音樂範疇則另當別論——

172

在建築中根本找不到可以與他所說的「浪漫主義運動」直接對應的「名作」。相對於此，本書則是比較並考察同樣力求科學準確性的各種相關學問（考古、史前史、人類、語言與文獻等），同時讚許以既有形式（無論是整體還是細部）適當變化並重新建構古典主義的「新古典主義」，並列入時代名稱中。

至於下一時代的「歷史主義」，佩夫斯納與本書一樣將從西元1830年左右出現的新現象稱作歷史主義（日文中又經常會翻譯成復古主義），但是他壓根不欣賞這種建築上的嘗試。他的著作中寫道：「連建築師的委建人都喪失對美的敏感度」、「難怪他們沒有時間也缺乏意願去發展19世紀獨有的風格」、「從西元1820年至1890年為止的建築，皆可用當時曾流行過的風格來說明」，可說是以嚴厲的批評不斷猛攻。他應該想不到本書會以「歷史主義的名作」等方式來描述。

從佩夫斯納對浪漫主義運動與歷史主義的這種描述方式來看，不得不說他自始至終都未能掌握「19世紀」的本質。他的價值觀與哥德等人在文學上的浪漫主義運動是一致的，並以這樣的眼光來評價時代、建築師與建築作品，雖然有時能精準掌握到對象的本質，有時卻不得要領。遺憾的是，他對「19世紀」，尤其是「歷史主義」的評價則是屬於後者。

我一直以來都建議大家要不帶成見地進入「名作」的世界，不過直到21世紀邁入20年代的今日，大家才終於能夠不先入為主地審視當初孕育出這些「名作」的新古典主義、歷史主義與現代主義等的風格與主張。

最後，在本書即將誕生之際，在此向主編三輪浩之、順利從前任編輯吉田和弘手中接替編輯工作的太田紀子，以及長沖充與土田菜摘2位插畫家表達由衷的感謝。

2023年1月　代表編輯的川向正人

監修與編輯

川向正人 [Kawamukai Masato]

東京理科大學名譽教授
1974年畢業於東京大學建築系，並進入同校的研究所。1977-
1979年留學維也納。曾任職東京理科大學教授，自2016年起
成為名譽教授。於2016-2021年擔任文化廳國立近現代建築資
料館首席研究員。為工學博士。主修近現代建築史與西洋建築
史。除了近年出版的《奧托·華格納建築作品集》（東京美
術，2015）、《近現代建築史論：從森佩爾的飾面與風格深
入研究》（中央公論美術出版，2017）以及《丹下健三給建
築學習者的命題：都市核心》（Echelle-1，2022）等著作外，
還編輯、合著與翻譯了不少書籍。曾獲得2016年日本建築學
會獎與日本建築學會教育獎等獎項。

海老澤模奈人 [Ebisawa Monado]

東京工藝大學教授
1971年出生於京都。1995年畢業於東京大學工學院建築系，
曾到維也納工科大學與慕尼黑工科大學留學，2003年修完東
京大學研究所的博士課程。為工學博士。自2015年起就任現
職。主修以德國與奧地利為主的西洋建築史與近代建築史。著
有《Siedlung——住宅社區與近代建築師》（鹿島出版會，
2020）、《西洋近代的都市與藝術4. 維也納》（合著，竹林
舍，2016），且譯有溫弗里德 納丁格所著的《建築、權力與
記憶》（鹿島出版會，2009）等。曾獲得2022年日本建築學
會著作獎。

加藤耕一 [Kato Koichi]

東京大學研究所工學系研究科教授
1973年出生於東京都。1995年畢業於東京大學工學院建築
系，2001年修完該校研究所的博士課程。為工學博士。曾擔
任東京理科大學理工學院的助理、巴黎第4大學（巴黎-索邦大
學）客座研究人員、近畿大學工學院講師與東京大學準教授，
自2018年起就任現職。主修哥德式建築史與建築時間論。著
有《時間造就的建築 西洋建築修繕史》（東京大學出版會，
2017）、《哥德式風格成立史論》（中央公論美術出版，
2012）等。曾獲得三得利學藝獎（藝術與文學）、日本建築
學會論文獎與建築史學會獎等。

執筆者（按日文50音排序）

秋岡安季　[Akioka Aki]

主修東京大學研究所工學系研究科建築學的博士課程。1993年出生於廣島縣。2016年畢業於東京大學工學院建築系。主修西洋建築史，持續研究且格外關注中世附屬於英國大教堂與修道院所而被稱為教士會堂（Chapter House）的空間。

大野隆司　[Oono Takashi]

足利大學工學院創生工學系建築土木領域的準教授
1980年出生於茨城縣。2003年畢業於東京理科大學理工學院建築系，2011年修完該大學研究所理工學系研究科建築學的博士課程。於2012年獲得學位，為工學博士。2015年於印度吉特卡拉大學擔任建築都市學院的教授。自2019年起就任現職。主修西洋近代的建築與都市史。

嶋崎礼　[Shimazaki Aya]

九州大學研究所藝術工學研究院／日本學術振興會特別研究員（RPD）
1990年出生於埼玉縣。2012年畢業於東京大學工學院建築系，2019年修完東京大學研究所工學系研究科建築學的博士課程。為工學博士。主修法國中世建築。以博士論文「哥德式時期法國側廊樓建設相關的基礎研究」獲得2021年度前田工學獎。

太記祐一　[Taki Yuuichi]

福岡大學工學院建築系教授
1965年出生於東京。1989年畢業於東京大學工學院建築系，1996年修完東京大學研究所工學系研究科建築學的博士課程。為工學博士。2009年起就任現職。主修西洋建築史，聚焦於拜占庭建築史。主要著有《彩色版 建築與都市的歷史》（合著，井上書院，2013）等。

中島智章　[Nakashima Tomoaki]

工學院大學建築系教授
1970年出生於福岡市。1993年畢業於東京大學工學院建築系，2001年修完東京大學研究所工學系研究科建築學的博士課程。為工學博士。自2022年起就任現職。主修近世法國建築等。著有《認識西洋名建築的七種鑑賞術》（X-Knowledge，2022）、《巴黎聖母院的傳統與再生》（合著，勉誠出版，2021）等。

水野貴博　[Mizuno Takahiro]

西日本工業大學設計學院建築系教授
1974年出生於愛知縣。1997年畢業於東京大學工學院建築系，2001-2003年作為匈牙利政府公費留學生至布達佩斯科技經濟大學留學。2007年修完東京大學工學系研究科建築學的博士課程。為工學博士。曾任職東京理科大學理工學院建築系助教等，自2020年起就任現職。主修西洋建築史、近代建築史與都市史。

安岡義文　[Yasuoka Yoshifumi]

早稻田大學高等研究所招聘的研究員
1980年出生於東京都。2005年畢業於早稻田大學理工學院建築系，2014年修完德國海德堡大學研究所哲學研究科埃及學的博士課程。為埃及學博士。自2022年起就任現職。主修埃及建築史。著有《Untersuchungen zu den Altägyptischen Säulen als Spiegel der Architekturphilosophie der Ägypter》（Backe出版）。曾經獲得第15屆日本學士院學術獎等等。

山中章江　[Yamanaka Fumie]

東京工業大學博物館研究員
出生於美國伊利諾州。2000年畢業於東京理科大學理工學院建築系，2007年修完東京理科大學理工學系研究科建築學的博士課程。為工學博士。曾任職東京理科大學理工學院建築系助教，自2022年起就任現職。主修近代建築史（博士論文：探究房屋案例研究室專案（Case Study Houses）中的「居住實況」）。

國家圖書館出版品預行編目(CIP)資料

西洋名建築解剖圖鑑：圖解橫跨4千年、締造歷史的70件名作／川向正人、海老澤模奈人、加藤耕一編著；童小芳譯. -- 初版. -- 臺北市：臺灣東販股份有限公司, 2023.11
176面；14.8×21公分

ISBN 978-626-379-075-9（平裝）

1.CST：建築史　2.CST：建築美術設計　3.CST：歐洲

923.4　　　　　　　　　　112015935

SEIYO NO MEIKENCHIKU KAIBOUZUKAN
© MASATO KAWAMUKAI & MONADO EBISAWA & KOICHI KATO 2023
Originally published in Japan in 2023 by X-Knowledge Co., Ltd.
Chinese (in complex character only) translation rights arranged with
X-Knowledge Co., Ltd. TOKYO,
through TOHAN CORPORATION, TOKYO.

西洋名建築解剖圖鑑
圖解橫跨4千年、締造歷史的70件名作

2023年11月 1 日初版第一刷發行
2024年10月15日初版第二刷發行

編　　著	川向正人、海老澤模奈人、加藤耕一
譯　　者	童小芳
編　　輯	吳欣怡
發 行 人	若森稔雄
發 行 所	台灣東販股份有限公司
	＜地址＞台北市南京東路4段130號2F-1
	＜電話＞(02)2577-8878
	＜傳真＞(02)2577-8896
	＜網址＞https://www.tohan.com.tw
郵撥帳號	1405049-4
法律顧問	蕭雄淋律師
總 經 銷	聯合發行股份有限公司
	＜電話＞(02)2917-8022

TOHAN